興

손철주의 음악이 있는
옛 그림 강의

흥, 손철주의 음악이 있는 옛 그림 강의

1판 1쇄 발행 2016. 11. 25.
1판 4쇄 발행 2021. 3. 26.

지은이 손철주

발행인 고세규
편집 성화현 | 디자인 조명이
발행처 김영사
등록 1979년 5월 17일(제406-2003-036호)
주소 경기도 파주시 문발로 197(문발동)  우편번호 10881
전화 마케팅부 031)955-3100, 편집부 031)955-3200 | 팩스 031)955-3111

값은 뒤표지에 있습니다.   ISBN 978-89-349-7638-7  03600

홈페이지 www.gimmyoung.com          블로그 blog.naver.com/gybook
인스타그램 instagram.com/gimmyoung     이메일 bestbook@gimmyoung.com

좋은 독자가 좋은 책을 만듭니다.
김영사는 독자 여러분의 의견에 항상 귀 기울이고 있습니다.

이 도서의 국립중앙도서관 출판시도서목록(CIP)은 서지정보유통지원시스템 홈페이지
(http://seoji.nl.go.kr)와 국가자료공동목록시스템(http://www.nl.go.kr/kolisnet)에서
이용하실 수 있습니다.(CIP제어번호 : CIP2016027227)

興

손철주의 음악이 있는
옛 그림 강의

손철주 지음

김영사

**일러두기**

1. 본문에서 그림 제목은 예전부터 이름 붙은 것을 따른 경우도 있으나, 저자가 새로 풀이하거나 지어 붙인 것도 있습니다.

2. 책과 화첩 등은 《 》, 글과 시문·개별 회화·유물 등은 〈 〉로 표시했습니다. 문장 안에서 강조나 구별하는 경우에는 ' '로 묶었고, 문헌의 직접 인용은 " "로 묶었으나 문단을 달리해 인용으로 처리한 경우에는 따로 표시하지 않았습니다.

3. 그림 설명은 작가 이름, 그림 제목, 제작 시기, 재질, 크기, 소장처(소재지)의 순서로 표기했습니다. 크기는 cm 단위로 세로×가로(높이×폭)를 원칙으로 했습니다.

4. 국악기 해설은 국립국악원, 《한겨레음악대사전》, 《두산백과》를 참조했습니다.

우리 옛 그림은
우리 정서와 우리 가락을 담은 예술이다.

그림이 소리를 내면 음악이 되고 음악이 붓을 들면 그림이 될 터이니,
둘 사이의 깊은 사귐과 정분을 알게 되면
눈이 뜨이고 귀가 열릴 것이다.

통하면 어울리고,
어울리면 흥겹고,
흥겨우면 술술 풀린다.

2016년 늦가을 손철주

# 옛 그림이 옛 소리를 만나면 흥겹다

인사드리겠습니다. 손철주입니다. 저는 우리 옛 그림을 소재로 글 쓰고 강의하는 사람입니다. 이번에는 색다른 경험을 하게 될 텐데요, 이른바 우리 옛 그림과 옛 소리의 컬래버레이션(collaboration)입니다. '옛 그림과 국악의 만남'이라는 큰 주제를 가지고, 앞으로 여섯 차례에 걸쳐 이야기를 해보겠습니다. 옛 그림과 옛 소리가 서로 어떻게 만나서 얼마만큼 잘 어우러지는지, 재미난 얘기를 여러분과 함께 나눌 수 있기를 바랍니다.

사실 그림과 음악은 정이 깊습니다. 음악은 '소리가 그리는 그림'이요, 그림은 '붓이 퉁기는 음악'이라 해도 과언이 아니지요. 그림 속에 박자와 가락이 있고, 음악 속에 묘법과 추상이 있습니다. 게다가 둘 다 이야기로 풀어낼 수 있지요. 우리 옛 그림과 옛 소리는 대대로 내려오

는 우리다운 정서의 산물입니다. 서로 통해서 어울리고, 어울려서 신명을 빚어내지요. 붓질이 끝나도 이야기와 뜻은 이어지고, 소리가 멈춰도 여운은 남습니다. 모름지기 흥이 나야 신이 나지요.

막상 우리 옛 그림과 옛 소리의 만남이라는 새로운 작업을 시작하는 마당에서는 걱정이 앞섭니다. 그림과 음악이 서로 스며들어서 만드는 조화와 상생의 시너지를 제가 잘 짚어낼 수 있을지… 마음이 무거우면서 한편으로는 설렘으로 가슴이 뜁니다.

우리 옛 그림에서는 소리와 연주와 춤을 어떻게 수용했을까요? 음악이 그림 속에 들어와 앉은 양식을 세 가지 소제목으로 나눠 살펴보려고 합니다.

첫 번째가 은일(隱逸)입니다. 은일이라면, 다 아시듯이 숨어 사는 것이죠. 세상과 떨어져서 자신을 감추고 사는 삶 속에서도 세상과 접촉하는 것으로는 누릴 수 없는 열락을 찾아내는 것입니다. 그것이 바로 우리 조상들이 이야기한 은일사상이 아닌가 싶습니다. 은일이 외롭지 않은 까닭은 음악이 있기 때문이지요.

두 번째는 아집(雅集)입니다. 쓸데없이 자기주장만 내세우는 아집(我執)이 아니라, '우아하다' 할 때의 '아' 자에 '모인다'는 뜻의 '집' 자입니다. '우아하게 모인다'는 뜻이지요. 은일은 대개 혼자 숨어 사는데, 그런 사람이 또 다른 숨어 사는 사람을 만나 우아한 모임을 가진다면 '아집'이 되겠지요. 은일하는 사람들만의 작은 커뮤니티인 셈이죠. 물

론 아집은 세속에서 이뤄지는 일이 더 많긴 합니다. 우리 옛 그림에는 '아집도'가 상당히 많습니다. 몇몇 대표적인 아집도를 통해서 격조 있는 사람들의 모임에 음악이 어떤 역할을 했는지 살펴보겠습니다.

마지막은 풍류(風流)입니다. 풍류는 '멋스럽고 풍치 있는 일, 또는 그렇게 노는 짓'을 일컫지요. 때로는 음악 자체를 지칭하기도 합니다. 옛 그림은 한바탕 신명나는 놀이와 흥을 돋우는 음악을 어떤 모습으로 표현했을까요?

은일, 아집, 풍류. 우리 선조들의 매력적인 삶의 태도인 이 세 가지를 중심으로 그림과 음악, 두 장르가 어떻게 어울려 놀 수 있는지, 눈과 귀로 함께 확인해보겠습니다.

# 은일─
# 숨어 살기와
# 혼자 이루기

# 1강 홀로 있어도 두렵지 않다

숨어 산다고 해서 아무것도 하지 않고 어떤 즐거움도 마다하는 것은 아닙니다. 누구 도움 없이도 혼자서 온전하게 즐길 줄 아는 사람이 은사입니다. 그런 은사들의 삶인 '은일(隱逸)'에 대해 두 차례로 나눠 다룰 텐데, 이 장에서는 먼저 '숨어 산다는 것'의 의미를 두고 여러분과 이야기 나눠보고 싶습니다. 숨어 산다는 것의 참뜻은 무엇일까요? 무엇보다 저는 절연(絶緣)이라고 생각합니다. 필요할 땐 언제고 소통할 수 있는 통로를 남겨두는 것은 숨어 사는 것이 아닙니다. 진정한 '숨어 살기'는 모든 인연을 다 끊는 데 있습니다.

무늬만 은사인 사람들이 참 많습니다. 지금도 있습니다. 조선시대에도 겉으로만 은사로 산 사람들이 많았습니다. 제대로 은일하려면 인연을 끊어야 합니다. 이 장에서는 옛사람들이 세상과 인연을 끊고 숨어

살면서, 어떻게 음악으로 위로받고 스스로 즐겼는지를 그림을 통해 살펴보겠습니다.

## 줄 없는 거문고를 타며 소리 없는 음악에 취하다

자, 첫 번째 작품을 보겠습니다. 이경윤(李慶胤, 1545~1611)이라는, 조선 중기 사대부 화가의 작품입니다. 그냥 사대부가 아니라 조선의 9대 임금인 성종의 아랫대로, 말하자면 왕실 즉 종실 화가였습니다. 벼슬에 제수될 때에는 학림정(鶴林正)이라는, 왕실에 주는 봉호를 받았죠. 이분의 동생인 이영윤(李英胤)도 그림을 썩 잘 그렸습니다. 또 허주(虛舟)라는 호를 쓴 화가 이징(李澄)이 이경윤의 서자입니다.

이경윤이 그린 열몇 점의 작품이 함께 묶인 화첩이 있는데요, 고려대 박물관에서 소장하고 있습니다. 그 화첩의 한 편이 〈월하탄금(月下彈琴)〉인데, 이 그림에는 이경윤이 그렸다는 확실한 물적 증거나 낙관이 없습니다. 심적 증거만 있고 물적 증거가 없기 때문에, 후대 화가들과 전문가들이 전칭작(傳稱作)이라고 해서, 이름 앞에 '전(傳)' 자를 붙입니다. 우리가 옛 그림을 볼 때 '전 김홍도의 무슨 작품', '전 신윤복의 어떤 작품' 등으로 표현하는 경우가 있습니다. 그때 '전'이란 전칭작, 즉 '그 사람이 그렸다고 말해지는 것으로 전하는 작품'이라는 의미입

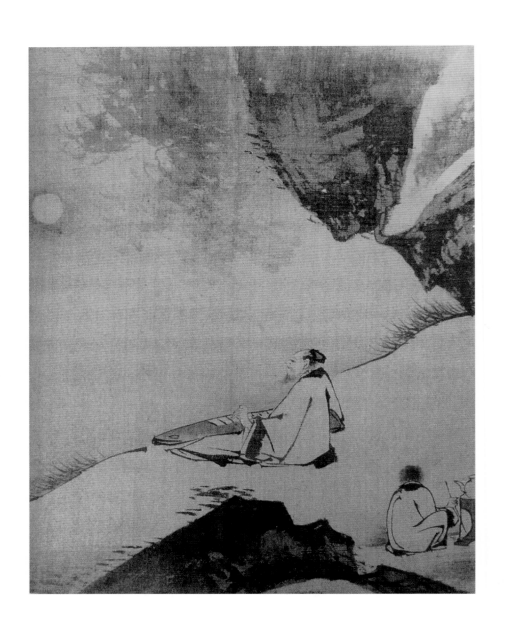

◆◆◆
**전 이경윤, 〈월하탄금〉**
16세기, 비단에 수묵, 31.1×24.8, 고려대학교 박물관

니다.

이경윤의 〈월하탄금〉, 먼저 그림 좀 구경해볼까요. 보름달이 떴습니다. 험악한 절벽처럼 보이는 큰 바위가 있고, 그 뒤편에 아주 연한 먹으로, 담묵(淡墨)으로 그려진 산그림자 같은 것이 보입니다. 산의 나무에 그늘이 진 것이죠. 아마 달빛 때문에 그런 효과가 났을 겁니다. 명암을 부드럽게 만들기 위해 간색(間色)이 곁들여진 느낌입니다. 이 비탈길에 도인풍의 한 선비가 무릎 위에 거문고를 올려놓고 앉았습니다. 그 뒤에서 다동(茶童, 차를 끓이는 시동)이 지금 부지깽이로 장작을 뒤적뒤적하다가 고개를 돌려 자기가 모시는 선비를 바라보는 풍경입니다.

자, 그림에 대한 설명이 됐죠? 이 정도면 특별히 의문을 가질 만한 요소가 없습니다.

이경윤이라는 화가의 화풍이 잘 드러난 이 작품은 전형적으로 조선의 앞선 시대 그림입니다. 사람의 옷이나 바위 등의 선이 매우 날카롭게 표현되었죠. 뾰족합니다. 구도도 심하지는 않지만 한쪽으로 쏠려 있습니다. 조선 초기 산수화에서 많이 볼 수 있는 구도죠. 전문가의 말을 빌리면, 중국 명나라 때 절강성(浙江省) 지역의 항주를 중심으로 활발하게 작품활동을 한 직업 화가들의 화풍, 이른바 절파화풍(浙派畵風)입니다. 이 절파화풍이 조선시대 초기 우리 화가들에게 상당한 영향을 미쳤습니다.

다시 그림을 볼까요. 지금 선비가 거문고를 켜고 있는데, 그 거문고

를 자세히 한번 보십시오. 이 거문고, 뭔가 좀 이상합니다. 네, 줄이 없습니다. 줄이 없는 거문고를 뭐라고 하죠? 무현금(無絃琴), 문자 그대로 '현이 없는 거문고'라는 얘기죠. 이 선비, 거문고에 줄도 없는데 지금 부지런히 손을 놀리고 있습니다. 아까부터 열심히 차를 끓이고 있는 다동은 거문고를 들고 나온 주인이 연주를 하실 것으로 생각했는데, 이제나 저제나 영 소리가 안 나는 겁니다. 그래 이상해서 고개를 돌려 보니, 이런 세상에, 우리 주인께서 줄도 없는 거문고를 탄다고 저러고 앉아 계시지 않습니까. 바로 이런 순간을 포착한 장면인 겁니다.

이 선비가 왜 지금 무현금을 타고 있을까요? 실제로 이런 달밤에 줄이 없는 거문고를 타는 모습은 우리나라뿐 아니라 중국에서도 끊임없이 그려져왔습니다. 또 이런 정경을 시로 쓴 사람도 많은데요, 가장 대표적인 예로 당나라의 조하(趙嘏)라는 시인이 쓴 시가 있습니다.

산그늘 아래에서 옛 가락 시를 읊고     古調詩吟山色裡
달이 활짝 밝을 때 무현금을 탄다네     無絃琴在月明中

이경윤의 그림을 보면 이 시의 정서를 그대로 그림으로 옮겨놓은 것 같지 않은가요? 거꾸로 그런 그림을 보고 당나라의 시인 조하가 또 이렇게 시를 썼을 가능성도 있습니다. 옛날 사람들은 이렇게 '무현금'을 소재로 시를 쓰고 그림을 자주 그렸습니다.

무현금, 줄 없는 거문고가 도대체 어떤 의미일까요? 음악을, 소리 자체를 부정하려는 것일까요?

그 해답은 어렵지 않게 발견할 수 있습니다. 우선, 옛 그림에서 무현금을 연주하는 사람이 나오면 그는 십중팔구 도연명(陶淵明, 365~427)입니다. 그는 중국 동진의 시인으로 은일거사(隱逸居士)라고 불렸죠. 팽택(彭澤) 현령을 지내다가 상급자가 별볼일없는 거문고를 가지고 위세를 부리고 부당한 지시와 요구를 일삼자, 어느 날 〈귀거래사(歸去來辭)〉를 부르고 낙향해버립니다. "오두미(五斗米)를 위하여 향리의 소인(小人)에게 허리를 굽힐 수 없다"면서 말이죠. 당시 봉록 즉 봉급이 쌀 다섯 말이었던 거죠. 이런 이유 때문에 도연명은 중국 문학과 예술에서 세상사의 시비와 대립과 갈등과 온갖 모순을 떠나 낙향해서 숨어 산 가장 대표적인 인물로 추앙받았습니다.

도연명은 고향에 와서 동쪽 울타리에 국화를 심었습니다. 특히 중양절(重陽節), 문자 그대로 양기가 둘 겹치는 음력 9월 9일이면, 자기가 심은 국화로 담근 술을 걸러 마시고, 시를 쓰고, 거문고를 연주했다고 합니다.

동쪽 울타리 아래에서 국화를 따다가　　　採菊東籬下

유유히 한가롭게 남산을 바라본다　　　悠然見南山

정말 별 내용 아닌 것 같은 시잖아요? 동쪽 울타리에 심어놓은 국화를 따다가 저 멀리 남산을 넘나들 듯이 유연하게 바라본다는…. 그런데 이게 도연명의 음주시(飲酒詩) 중 가장 유명한 시구입니다.

'국화를 따서 들고 멀리 남산을 바라본다.' 이것이 바로 은자의 전매특허라고 할 수 있는 전형적인 포즈입니다. 그래서 옛 그림에 국화가 있고 거기 앉아서 멀리 산을 바라보는 사람이 있으면, 그는 당연히 도연명이라고 생각하면 됩니다.

이 양반이 국화주를 마시고 은근히 취흥이 도도해지면 반드시 거문고를 가져오라고 해서 연주를 했는데, 그 거문고에는 웬걸 줄이 없습니다. 무현금이죠. 그래서 동자가 묻습니다.

"아니 주인어른, 거문고에 줄이 없는데 어찌하여 연주를 한다고 하십니까?"

그러면 도연명이 대답합니다.

"거문고는 흥취만 얻으면 그뿐, 거문고 위의 줄을 수고롭게 할 필요가 있겠느냐."

## 소리는 어디에 있는가?

도연명보다 앞선 시대의 공자도 거문고를 배웠습니다. 하지만 연주는 썩 잘하시지 못한 모양이에요. 그래서 누군가 물었습니다.

"스승님, 지금 와서 왜 새삼스럽게 거문고를 배우려고 하십니까?"

"거문고를 배우는 것은 기술을 배우는 것이 아니라 사람의 마음을 배우는 것이다."

《사기(史記)》의 〈공자세가(孔子世家)〉 편에 나오는 말입니다. 공자의 말씀이 900여 년의 시간을 뛰어넘어 도연명의 이야기와 맞닿아 있습니다. 공자는 또 《예기(禮記)》의 〈악기(樂記)〉 편에서 이런 말씀도 하셨습니다. "군자는 악도(樂道)를 구하려 하고, 소인은 악음(樂音)을 욕심낸다." 그러니 굳이 거문고에서 소리가 나는 연주를 해야만 음악의 세계가 완성된다고 하지 말라는 의미입니다.

옛날 선생들의 이야기를 모아놓은 《채근담(菜根譚)》에도 비슷한 이야기가 나옵니다. "세상 사람들은 고작 유자서(有字書, 글자 있는 책)나 읽을 줄 알았지 무자서(無字書, 글자 없는 책)를 읽을 줄은 모르며, 유현금이나 뜯을 줄 알았지 무현금은 뜯을 줄 모른다. 그 정신을 찾으려 하지 않고 껍데기만 쫓아다니는데 어찌 금서(琴書, 거문고와 책)의 참맛을 알 도리가 있겠는가."

거문고는 분명 소리를 내는 악기입니다. 그런데도 이렇게 끊임없이

거문고는 소리를 넘어서 있습니다. 왜 그럴까요? 여러분, 소리가 어디에 있다고 생각하십니까? 거문고 위에 있을까요?

여기 중국 최고의 문장가 소동파(蘇東坡, 1036~1101)가 쓴 시 〈거문고〉가 있습니다.

| | |
|---|---|
| 만약 거문고에 소리가 있다고 말한다면 | 若言琴上有琴聲 |
| 갑 속에 두었을 때 어찌 소리가 울리지 않는가 | 放在匣中何不鳴 |
| 만약 손가락 끝에 소리가 있다고 말한다면 | 若言聲在指頭上 |
| 어찌 그대의 손가락 끝에서는 소리가 들리지 않는가 | 何不于君指上聽 |

거문고 소리가 어디에 있습니까? 오동나무로 만든 그 상자에 있습니까? 그 나무상자 속에 있다면, 그 나무에서 소리가 난다면, 그냥 내버려두었을 때 왜 거문고는 소리를 내지 않는 걸까요? 거문고 소리가 연주하는 사람의 손가락에서 난다면, 당신의 손가락에서는 왜 소리가 나지 않을까요? 이런 애매한 질문을 하는 겁니다. 이 시는 궁극적으로 소리와 인간의 관계에 대해서 이야기하고 있습니다.

그렇다면 거문고의 소리는 정말 어디에 있을까요? 우리가 '음악'이라고 할 때, 그 음악의 상태를 한번 떠올려보십시오. 음악은 무엇이고, 소리는 어디에서 나올까요?

이를테면 '천출허발(天出虛發)'이라고 합니다. '하늘에서 나와서 사람

에게 깃들고, 빈 것에서 발생해 자연에서 이루어지는 것이 음악'이라는 뜻입니다. 이 말은 제가 지어낸 이야기가 아닙니다. 조선시대 최초의 음악교과서인 《악학궤범(樂學軌範)》의 서문에 나오는 이야기입니다. 성종 때 임금의 명을 받들어서 허백당(虛白堂) 성현(成俔, 1439~1504)이라는 문인이 완성한 《악학궤범》은 단순한 음악교과서가 아니라 때로는 《주역》과 비교할 만한 대목이 나오는 고전입니다. 지금 읽어보면 광장히 까마득한 천리가 담겨 있습니다.

> 악(樂)이란 하늘에서 나와 사람에게 붙인 것이요, 허(虛)에서 발(發)하여 자연(自然)에서 이루어지는 것이니, 사람의 마음으로 느끼게 하여 혈맥(血脈)을 뛰게 하고 정신(精神)을 유통(流通)케 한다. 느낀 바가 같지 않음에 따라 소리도 같지 않게 되니, 기쁜 마음을 느끼면 그 소리가 날아 흩어지고 노(怒)한 마음을 느끼면 그 소리가 거세고 슬픈 마음에는 그 소리가 애처롭고 즐거운 마음에는 그 소리가 느긋하게 되는 것이니…

하늘에서 나와서 사람에게 깃들고, 빈 것에서 발생해 자연에서 일궈진 소리… 악기는 소리를 내는 도구지만, 소리를 내지 않는 악기의 연주에서 우리는 음악의 근본을 찾을 수 있습니다. 이것이 무현금의 의미입니다.

우리 국악기의 재료는 전부 자연에서 얻었습니다. 자연에서 소리를 얻어낼 수 있는 재료가 몇 개일까요? 우리 국악에서는 팔음(八音)이라고 합니다. 여덟 개입니다. 금(金, 쇠), 석(石, 돌), 사(絲, 실), 죽(竹, 대나무), 포(匏, 박), 토(土, 흙), 혁(革, 가죽), 목(木, 나무). 자연에서 소리를 구할 수 있는 가장 원초적인 재료가 이렇게 여덟 가지입니다. 금에서는 쇳소리가 날 것이고, 돌에서는 돌소리가 날 것이고, 실에서는 실소리가 날 것입니다. 대나무에서는 쇳소리가 나지 않습니다. 대금에서 쇳소리가 나는 것 들어보셨습니까? 황죽으로 만든 대금에서는 대나무 소리가 들립니다. 장구와 북에서는 무슨 소리가 들립니까? 바가지에서 나는 소리가 아닙니다. 가죽의 소리가 들리지요. 편종(編鐘)과 편경(編磬)에서는 무슨 소리가 들립니까? 금과 석의 소리가 들립니다.

우리 국악에서 팔음이라고 하는 건 전부 자연에서 이루어집니다. 빈 것에서 발생해 자연에서 이루어지는 소리지요. 이 팔음이 또한 《주역》 64괘(卦)의 기준을 이루는 팔괘(八卦)와 통합니다. 동서남북과 그 각각의 사이, 모두 여덟 방향에서 불어오는 바람, 즉 팔풍(八風)하고도 통합니다. 팔음, 팔괘, 팔풍이 다 통합니다. 이 여덟 괘와 여덟 방향에서 여덟 소리가 다 이루어지는데, 철저히 자연에 기반하고 있습니다.

## 숨어 살기의 참뜻은?

'은거'를 소재로 한 아주 유명한 고사를 담고 있는 작품을 보겠습니다. 다음 페이지 그림을 보십시오. 첩첩산중에 소나무들이 아주 기기묘묘하게 몸을 비틀고 물가로 내려와 있습니다. 계곡을 뛰어내린 폭포가 강을 이뤘습니다. 이 강이 고사에서 유래한 영수(穎水)입니다. 왼쪽에 모자를 벗어놓고 옷을 반쯤 벗은 상태로 자기 손가락을 귀에 갖다 대고 있는 사람이 있습니다. 이이가 바로 허유(許由)입니다. 요순시대의 유명한 은사지요. 허유는 세상의 시비를 끊고 기산(箕山)에 숨어 살고 있었는데, 어느 날 요 임금이 학식이 훌륭한 허유에게 자리를 물려주려 합니다. 사신이 와서 허유에게 이야기하지요.

"임금께서 나라를 당신에게 맡기려고 합니다. 나와서 정치를 하십시오."

허유는 사신을 쫓아 보내고 나서 영수로 뛰어가 귀를 씻었습니다. 더러운 말을 들어서 귀가 더러워졌다는 것이지요.

그때 소에게 물을 먹이려고 나온 사람이 소부(巢父)입니다. 그가 귀를 씻고 있는 허유에게 무슨 일이 있었느냐 묻습니다. 내가 더러운 이야기를 들어서 흐르는 영수에다 귀를 씻었다고, 여차저차 이야기합니다. 그 말을 듣는 순간 소부가 냅다 소 등 위로 뛰어오릅니다. 자기 발조차 강물에 닿는 게 더럽다 생각한 것이지요. 뿐만 아니라 소도 물을

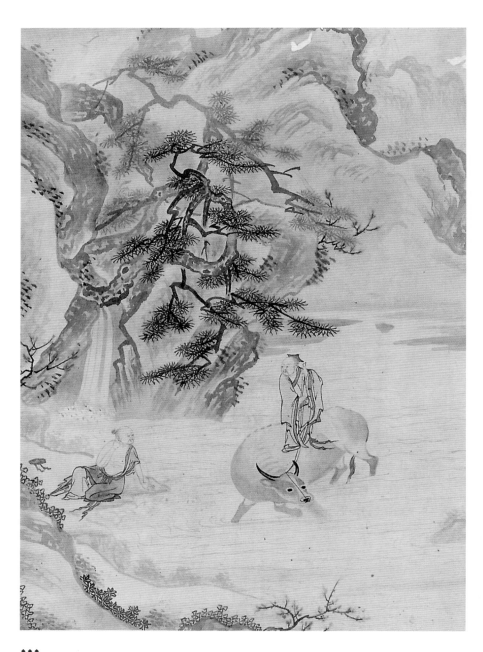

◆◆◆
**한선국, 〈허유와 소부〉**
17세기, 종이에 담채, 34.8×24.4, 간송미술관

먹지 못하게 고삐를 바짝 낚아챕니다. 더러운 말을 들어 더러워진 귀를 씻은 이 강물 또한 더러울 텐데, 어떻게 내 소까지 더럽히겠느냐는 겁니다. 소부가 허유보다 더 '강적'이라고 할 수 있겠죠.

맹자는 이렇게 이야기합니다.

명성이 실제를 넘어서면 군자는 그것을 부끄러워한다

聲聞過情 君子恥之

말을 더하자면, '세상에서 전해지는 나의 명성이 내가 실제 가지고 있는 내용을 넘어서면, 참된 군자는 그 소문을 부끄러워해야 한다'는 뜻입니다.

조선 인조 때 화원으로 활약한 한선국(韓善國. 1602~?)의 이 그림은 '은일의 참된 의미'를 묻습니다. 소부는 허유를 마구 나무랍니다. 대놓고 욕을 합니다.

"허유, 자네는 참된 은사가 아니네. 자네가 제대로 숨었으면 사람이 찾아왔겠는가. 명예가 세상에 알려지기를 은근히 기다린 건 아닌가."

그런데 지금 우리 시대에 '은사'는 어떤 의미가 있을까요? 정치와 권력이 더럽다고 피하기만 한다면 나랏일은 누가 맡을까요? 정치가 사람을 이롭게 하는 것이 아니라 사람이 정치를 이롭게 하는 것이 맞는다고 하는데, 시민은 과연 누구를 바라봐야 하는 걸까요?

자, 다시 물어봅시다. 숨어 산다는 것의 정말 진정한 뜻은 어디 있을까요? 당나라의 유명한 시인 가도(賈島)가 지은 〈심은자불우(尋隱者不遇)〉라는 시를 볼까요. '숨어 있는 자를 찾아갔으나 만나지 못하고'라는 제목의 유명한 시입니다.

| | |
|---|---|
| 소나무 아래에서 동자에게 물었더니 | 松下問童子 |
| 스승께서는 지금 약초 캐러 가셨다 하네 | 言師採藥去 |
| 지금 이 깊은 산중에 계신 건 분명하지만 | 只在此山中 |
| 구름이 깊어 그곳을 알지 못하옵니다 | 雲深不知處 |

이 시의 내용을 '송하문동자(松下問童子)'라는 첫 문장을 써놓고 그린 사람은 정조 시대의 유명한 화원 장득만(張得萬, 1684~1764)입니다. 지금 은자가 살고 있는 이 우거(寓居)로 묻는이가 찾아왔습니다. 세상 사람입니다. 마당을 쓸고 있는 아이에게 묻습니다.

"스승님 어디 가셨니?"

그랬더니만, 이 아이가 저기 깊은 산중을 가리키면서 말합니다.

"약초 캐러 가셨는데요. 지금 찾으시려 해도 저기 구름과 산이 너무 깊어서 못 찾으실걸요."

다시 생각해보겠습니다. 스승이 참으로 약초를 캐러 가셨을까요? 완강하게 안 만난다는 뜻이겠죠. 세상의 속인이 어떻게 알고 찾아와도

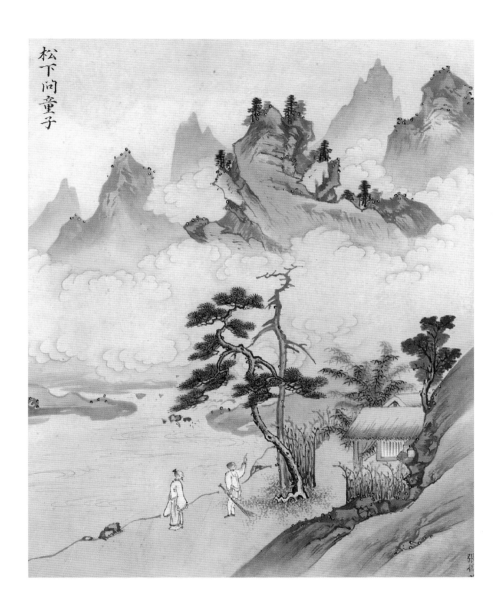

松下問童子

◆◆◆
**장득만, 〈송하문동자〉**
《만고기관첩》 중 한 점, 18세기, 종이에 채색, 38.0×29.8, 삼성미술관 리움

대면 접촉하지 않겠다는 겁니다. 아이는 스승의 뜻을 다 알고 있습니다. 눈치 빠른 아이가 약초를 캐러 갔다고 적절하게 둘러댑니다. 그 말과 손짓 속에, 저 깊은 산처럼 스승의 뜻이 굳건해 만날 수 없을 테니 돌아가는 게 좋겠다는 의미가 담겨 있는 것이지요.

이것이 바로 옛사람들이 생각한 은거의 참뜻을 우회적으로 보여주는 시이자 그림입니다. 이 그림은 매우 예쁘게 그려졌습니다. 반듯한 서체에, 고루고루 채색이 되었고, 근경과 원경과 중경이 교과서적으로 아주 잘 그려진 산수화입니다. 왜 이렇게 단정하게 그렸을까요? 이 그림이 담긴 화첩의 이름이 '만고기관첩(萬古奇觀帖)'입니다. 까마득한 시절부터 내려오는 기이한 볼거리를 묶어놓은 화첩이란 뜻이죠. 현재 리움미술관이 소장하고 있습니다.

《만고기관첩》은 정조가 친람(親覽)한 화첩입니다. 정조는 왜 이런 걸 친히 보았을까요? 중국과 조선의 오랜 역사를 통해 임금이 가져야 할 바른 마음가짐이 이런 그림들에 숨어 있었습니다. 고사와 함께 그려진 그림을 넘기면서 임금이 곰곰 생각해보는 거죠. 약초 캐러 갔다고 빙 둘러대며 절대 나오지 않는 그 사람을 끄집어내는 것이 정작 정조가 도전해야 할 또 하나의 목표였을 수도 있습니다. '토포악발(吐哺握髮)'이라는 말이 떠오르는군요. 누군가 좋은 인재가 나타났다 하면, 음식을 먹다가도 토해 내고 머리를 감다가도 젖은 머리를 붙들고 쫓아가라는 겁니다. 나라에 도움이 되는 인재를 애써 맞아들여야 한다는 뜻입니다.

## 제대로 숨기와 숨은 척하기

옛 그림 가운데 은사의 두 종류를 보여주는 그림이 있습니다. 제대로 잘 숨은 사람과 제 이름이 은근히 세상에 알려져 누군가 찾아오기를 기대하고 숨은 척하는 무늬만 은사인 사람.

이제 살펴볼 그림은 구한말의 화원 조중묵(趙重默)의 작품인데요. 철종과 헌종의 어진(御眞)은 물론, 태조 이성계의 어진을 뒤에 새로 모사해서 그린 화가가 바로 이분입니다. 지금 전주 어진박물관에 그 그림이 있는데, 물론 이분 혼자서 그리지는 않았죠. 이한철(李漢喆) 등 당대의 화원들과 함께 그렸습니다. 어진을 그렸다면 당대 최고의 화가입니다. 특히 조중묵은 인기 있는 화원이었어요. 그냥 '환쟁이'가 아니었습니다. 조선시대에 전해지는 기이한 이야기와 자신의 목격담을 적은 책 《추재기이(秋齋紀異)》를 쓴 조수삼(趙秀三)의 손자가 바로 조중묵입니다. 자, 다음 페이지의 그림을 볼까요.

겨울입니다. 눈이 소복이 왔습니다. 두건을 쓴 은사가 단칸방에 앉아서 마당을 내다보고 있습니다. 나뭇잎에 눈이 쌓여서 밤송이 같습니다. 겨울에도 잎이 지지 않는 소나무입니다. 그럼 그 아래 키 작은 나무 두 그루는 무슨 나무일까요? 선비가 숨어 사는 거처에는 고욤나무나 떡갈나무보다는 소나무나 대나무, 매화나 국화를 심겠죠. 그러니 이 은사의 집 마당에 있는 키 큰 나무는 보나마나 소나무일 것이고, 키

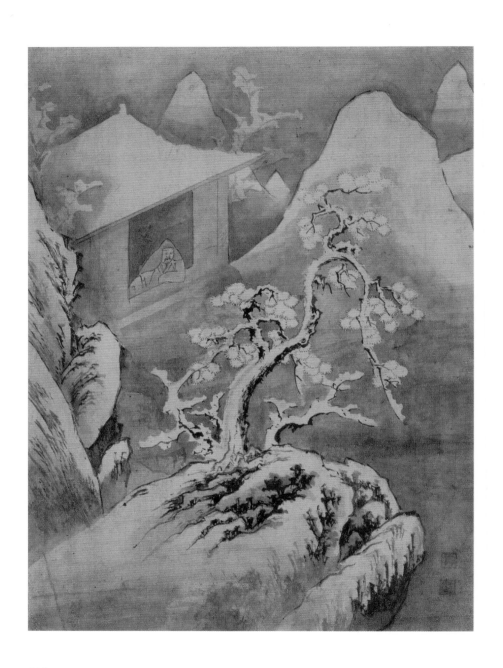

◆◆◆
**조중묵, 〈눈 온 날〉**
19세기, 비단에 수묵, 28.9×21.3, 개인 소장

작고 가지가 벌어진 나무는 뻔하게도 매화일 겁니다. 마당의 소나무와 매화를 방에서 보고 있습니다.

이 사람은 제대로 숨었습니다. 왜 그러냐 하면, 누가 찾아오려 해도 찾아올 길이 안 보입니다. 온 산에 눈이 내려 완전히 갇혀버렸습니다.

강희언(姜熙彦, 1710~1784)은 조선 후기 중인 출신의 화가로 초상화도 잘 그리고, 풍속화도 잘 그리고, 산수화도 잘 그렸습니다. 단원 김홍도의 스승이며 시·서·화의 삼절로 예림의 총수였으며 당대 문화권력을 장악했던 표암(豹菴) 강세황(姜世晃)의 먼 친척이기도 했죠. 표암은 양반 사대부이고 강희언은 집안의 서출로 중인이었습니다. 그런데 표암하고도 가까웠고, 표암의 제자인 단원과도 가까웠습니다. 나이가 자기보다 한참 아래지만 단원의 화실에 찾아가고, 단원은 강희언의 거처에 찾아와 서로 그림도 그려가며 교유했습니다. 산수화는 겸재(謙齋) 정선(鄭敾)한테 배웠다고 합니다.

다음 페이지 그림을 보십시오. 이 산을 봐서 지금 겨울이라는 것을 알 수 있습니다. 산의 뼈대를 보고 아는 겁니다. 옛 그림책에는 사계절의 산수를 그리는 매뉴얼이 있었습니다. 양나라 무제(464~549) 시절부터 '산수화는 이렇게 그려야 한다'라고 내려오는 게 있습니다. 겨울 산수는 '동골(冬骨, 겨울의 뼈)'입니다. 겨울 그림에서는 산이든 나무든 뼈가 드러나게 그려야 한다는 거죠. 봄 산수는 춘영(春英), 꽃을 그려

◆◆◆
**강희언, 〈은사의 겨울나기〉**
18세기, 종이에 담채, 22.8×19.2, 간송미술관

야 합니다. 봄은 무엇보다 꽃이 보이도록 그려야 된다는 겁니다. 여름은 하음(夏蔭), 그늘을 그려야 합니다. 그럼 가을은 어떻게 그려야 될까요? 추모(秋毛)입니다. 가을은 가느다란 터럭처럼. 가을에 소나 말이나 호랑이나 표범이나 털갈이하기 전의 털을 보면 얼마나 가늡니까. 그러니까 털갈이하기 전의 털처럼 앙상하게, 또 가을의 맑기가 이루 말할 수 없어서 그 강바람에 털까지도 보이게끔 그리는 것이 가을 산수화를 그리는 묘법입니다.

강희언의 이 그림을 보면, 전형적으로 겨울을 묘사했는데 여기에도 매화와 대나무가 있습니다. 조중묵이 그린 은사처럼, 강희언도 군자의 올바른 자세를 상징하는 수목들을 심어놓았습니다. 그런데 자세히 보면, 조중묵의 그림에는 없는데 강희언의 그림에는 보이는 게 있습니다. 찾아보십시오. 보이십니까? 예, 바로 다리입니다. 다리는 내가 세상으로 나가는 수단이기도 하지만, 세상 사람들이 나를 찾아오게 만드는 역할도 합니다.

그러니 만약 허유를 나

무랐던 소부가 이 은사를 본다면 이렇게 말하겠지요. "저 남은 다리마저 걷어치워라. 그래야 당신이 무늬만 은사가 아니라 참된 은사가 될 수 있다."

아니나 다를까, 이분은 지금 바깥을 내다보고 있습니다. 얼핏 보면 저 눈을 맞으면서도 푸르름을 잃지 않은 소나무, 그리고 눈 속에서 마침내 움터 뱉어낼 매화의 새 꽃잎을 기다리고 있는 것 같지만, 더 자세히 들여다보면, 저 멀리 다리를 건너올 사람을 기다리고 있는 것도 같아요. 그렇지 않습니까? 정말 그렇다면 이분은 여기서 제대로 숨어 사는 진정한 은사로 보기 어렵겠지요.

절연의 참된 마음먹이

은일의 최종 목표는 절연입니다. 모든 네트워크를 다 끊어버리는 겁니다. 다리도 '연(緣)'입니다. 누군가 건너오게 만드는 '인(因)'이 되지요. 그렇다면 세상과의 모든 인연을 끊어버리는 절연의 참된 마음먹이, 그 결기는 과연 어떤 것일까요?

통일신라 말기의 대학자 고운(孤雲) 최치원(崔致遠, 857~?)은, 전하는 말로는 해인사에 들어가 신선이 되었다고도 하는데, 이분이 산에 들어가면서 읊은 시가 있습니다.

| | |
|---|---|
| 스님아 청산이 좋다고 말하지 마소 | 僧乎莫道靑山好 |
| 산이 좋다면 무슨 일로 다시 산을 나섰는가 | 山好何事更出山 |
| 뒷날 한번 나의 발자취를 두고 보게나 | 試看他日吾踪跡 |
| 한번 청산에 들어가면 다시 돌아오지 않으리 | 一入靑山更不還 |

이것이 바로 은사의 마음먹이입니다. 최치원은 해인사에 들어간 후 정말 종적을 찾을 수 없었다고 합니다. "영불출산(影不出山)이요, 적불입속(跡不入俗)이라. 그림자는 산을 벗어나지 않고, 자취는 속세에 들여놓지 않는다." 이것이 은사의 제대로 된 마음먹이입니다.

은일사상이 지금의 우리에게 이야기하고자 하는 바는 무엇일까요? "운산만첩(雲山萬疊)이요, 고예독왕(孤詣獨往)이라, 구름 중중 산 첩첩 둘러싸인 깊은 곳에서 외롭게 이루고 혼자서 가라." 고예독왕에서 예는 조예(造詣)가 깊다고 할 때의 그 예입니다. 어느 분야를 막론하고 지식을 넘어선 깊이를 말하는 거죠. 우리 동양화의 원로 남정(藍丁) 박노수(朴魯壽, 1927~2013) 선생의 작품세계를 이야기하면서 '고예독왕'이라고 지칭한 글을 읽은 적이 있습니다. 스승인 춘곡(春谷) 고희동(高羲東)에게서 "예술의 길을 갈 때 마음에 두어야 할 화두"로 '고예독왕'을 남정이 받았다고 하더군요. 이 말은 지금도 예술가의 자세를 이야기하는 데 유효합니다. 예술가의 길은 모름지기 홀로, 지독하게 이루어가는 겁니다.

여러분, 돌이켜보십시오. 태어날 때 같이 태어나고, 죽을 때 같이 죽어줄 사람이 있습니까? 인간은 홀로 태어나서 홀로 죽는 겁니다. 인간은 단독자이자 개별자일 수밖에 없습니다. 사는 동안 세상과 잠시 교류하면서 살아갈 뿐이지요.

헛된 명예와 이익을 추구할 수밖에 없는 속세와의 인연을 모두 끊고 자신의 온전한 자아를 마주할 때, 그 옛 사람은 어떤 삶의 길을 떠올렸을까요? "나는 누구와 더불어서 살아갈 수 없고, 누구와 더불어서 죽을 수 없고, 오직 나 혼자 살고 나 혼자 죽어야 하는구나." 그러니 누구의 도움으로 이룰 생각 하지 마십시오. 모쪼록 혼자서 이루는 겁니다. 이것이 숙명적으로 외로운 인간, 우리 모두의 자세일지도 모르지요. 그러니 그 외로움을 우리는 흔쾌히 받아들여야 합니다.

세상과 절연한 그림 속 은사의 모습은 "인간은 고예독왕할 수밖에 없다"고 말합니다. 은사의 삶을 그린 조선시대 모든 그림의 궁극적 목표가 거기에 있을지 모르겠습니다. 고운 최치원은 세상의 시비가 들릴까 두려워 사방을 흐르는 물로 다 막아버렸다는 시를 썼습니다. 소통을 빙자해서 온갖 수다와 소음을 만들어내는 요즘 세상입니다. 은일의 참다운 맛을 새삼 떠올리게 하는 시대입니다. 《주역》에 나오는 말을 새겨봅시다. "독립불구(獨立不懼) 둔세무민(遯世無悶)"입니다. '홀로 서 있으되 두려움이 없고, 세상을 벗어나도 걱정이 없도다.' 은일하되 올곧은 사람이라면 무릇 그러하겠지요.

# 세상의 시비를 벗어나는 세 가지 길

세상의 온갖 시비에서 벗어날 수 있는 길이 조선시대에는 세 갈래 있었습니다. 무엇무엇일까요? 그 숨 막히는 봉건 전제 사회에도 자유로운 영혼을 지닌 인간은 있었을 겁니다. 시대를 막론하고 그런 인간들은 있기 마련입니다. 봉건적인 사회에서 그런 사람들은 일탈을 일삼는 이단아가 되거나 잘못하면 역적이 될 수도 있죠. 그래서 말인데, 답답한 봉건사회에서 사회적 통제를 뛰어넘고 시대적 검열에서 안전하게 벗어나려면 어떻게 해야 했을까요? 그 시대에 누구에게도 간섭받지 않고 자유로운 영혼을 지킬 수 있었던 세 가지 방법을 저는 '삼척'이라고 이름 붙였습니다. 첫째, 자는 척하기. 둘째, 숨은 척하기. 셋째, 미친 척하기. *(청중 웃음)*

생각해보십시오. 자는 사람한테는 세상이 와서 뭐라고 얘길 못합니다. 말 많은 이가 찾으면 자는 척해버립니다. 그 사람이 자는 동안에는 수다쟁이도 어떻게 해볼 방법이 없습니다. 숨은 척하기. 무늬만 은사라고 하더라도 일단 숨어 있으면 누군가 찾아오기까지 오래 걸립니다. 그동안은 세상의 시비에서 벗어나 저 혼자의 자유로운 영혼을 지킬 수 있습니다. 그리고 마지막으로 미친 척해버리기. 우리 역사와 고사에서 많은 사람이 미친 척했습니다. 매월당(梅月堂) 김시습(金時習)이나 석파(石坡) 이하응(李昰應) 즉 흥선대원군이 그랬고, 저 허균(許筠)이 말짱한

정신으론 살 수 없으니까 장돌뱅이들과 더불어 막걸리 마시면서 미친 척했습니다.

조선시대 화가들 중에도 3대 미치광이가 있었습니다. 조선 후기의 호생관(毫生館) 최북(崔北), 수월헌(水月軒) 임희지(林熙之), 그리고 누구나 잘 아는 오원(吾園) 장승업(張承業). 다 미치광이 짓을 했습니다. 그런데, 실제로 미쳤을까요? 아닙니다. 그 답답한 봉건제도로 예술의 발랄한 개성과 자유로운 영혼을 억압하고 통제하고 검열하던 그 시대에, 제대로 정신 박힌 자는 살기가 어려웠기 때문에 미친 척해버린 겁니다.

우리 옛 그림에 유난히 잠자는 모습이 많이 나옵니다. 자, 오수도(午睡圖) 하나 보죠. 조선 후기 화가 소당(小塘) 이재관(李在寬, 1783~1837)의 〈오수〉입니다. 산줄기에 소나무가 있고, 학 두 마리가 노닐고, 아이가 화로에 찻물을 끓이고 있습니다. 은사 한 분이 드러누워서 낮잠을 즐기고 있는데, 그 뒤편 책상 위에 서책들이 쌓여 있습니다. 세로로 비스듬히 세워 놓은 것은 거문고입니다. 은자의 짝 거문고는 이렇게 잠시 기대놓았습니다.

그런데 이분이 베고 누운 베개를 자세히 보십시오. 책입니다. 이게 바로 몽중득구(夢中得句)라는 거죠. 꿈속에서나마 내가 원하는 좋은 시구 하나 얻기 위해 책을 베고 누운 겁니다. 가슴은 왜 이렇게 풀어헤치고 주무시는 걸까요? 평소에 책을 하도 많이 읽어서, 뱃속에 만 권의

◆◆◆
**이재관, 〈오수〉**
19세기, 종이에 담채, 122.0×56.0, 삼성미술관 리움

서적이 들어 있습니다. 우중충한 습기에 뱃속의 책들에 좀이 슬까 봐 햇빛에 말리고 있는 겁니다. 이걸 일컬어 복중포쇄(腹中曝曬)라고 합니다. 뱃속의 책을 말리는 거죠. 단순히 "사람이 자고 있네" 이렇게만 보지 마시고, 베개는 무엇이고 복장은 어떻게 해서 자고 있는가, 이런 것도 살펴보면, 하나하나 재미난 화제거리를 찾아낼 수 있습니다.

이재관은 그림을 아주 잘 그려 벼슬을 얻기도 한 화가입니다. 젊은 시절에는 어진을 그리는 데 불려가기도 했지요. 대영박물관에 작품이 소장될 정도로 좋은 초상화를 남겼습니다. 편모슬하에서 자랐는데, 평

생 가난한 살림 속에서 그림을 팔아 어머니를 봉양했다는 효자 화가이기도 합니다. 이분의 호가 소당인데, '작은 연못'이란 뜻입니다.

다시 그림을 볼까요. 오른쪽 위에 뭐라고 써놓았습니다.

새소리 오르내릴 때 낮잠이 비로소 달구나

禽聲上下 午睡初足

화가가 지은 문장이 아닙니다. 나

40

대경(羅大經)이라는 중국 송나라 때 문인의 수필집 《학림옥로(鶴林玉露)》 가운데 〈산거(山居, 산에서 산다)〉 편에 나오는 문장입니다.

산은 마치 태곳적같이 고요하고 해는 소년처럼 길구나.
나의 집은 깊은 산중에 있어 늘 봄과 여름이 엇갈릴 때는
푸르른 이끼가 섬돌을 덮고 떨어진 꽃잎이 길에 가득하다네.
문 두드리는 소리 들리지 않고 소나무 그림자는 들쭉날쭉한데,
새소리 오르내릴 때 낮잠이 비로소 달구나.

山靜似太古 日長如小年, 余家深山之中 每春夏之交, 蒼蘚盈階 落花滿徑,

門無剝啄 松影參差, 禽聲上下 午睡初足

이렇게 산에 기거하는 은사의 망중한을 그린 나대경의 글에서 따왔습니다. 이 은사가 지향하는 바도 태곳적 같은 고요함, 세상의 제도와 법률과 인간들의 명령과 온갖 복덕이 지어지기 이전 그 태곳적의 고요함입니다. 이것이 은사가 누리고 싶은 까마득한 고요함이라는 것이겠지요.

소당 이재관 역시 이런 세계를 지향했음을 도장으로 찍어 표현해놓았습니다. 도장 두 개를 찍었네요.

위의 것을 두인(頭印)이라고 합니다. 돋보기를 대고 보면, '진전한화(秦篆漢畵)'라고 새겨져 있습니다. "진나라 때의 전서와 한나라 때의 그

림이다." 무슨 뜻일까요? 한자 서체에 전서, 예서, 해서, 행서, 초서가 있습니다. 이중 가장 오래된 글자체가 전서입니다. 글씨로는 가장 오래된 전서를 지향하고 그림으로는 시대가 가장 앞선 한나라의 그림을 그리겠다, 바로 선비가 가지고 있는 '기원'에 대한 탐닉입니다. 모든 것의 오리진(origin)을 지향하겠다는 선비의 궁구심이 이 도장 하나에도 담겨 있습니다.

아래 도장에는 "필하무일점진(筆下無一點塵)이라, 내가 그리는 그림, 붓끝 아래에는 한 점의 티끌조차 없다" 이렇게 새겨놓았습니다. 화가의 용심(用心)이 이런 도장에 배어 있는 것입니다.

나대경의 〈산거〉에 나오는 첫 문장 '산정사태고 일장여소년(山靜似太古 日長如小年)'이 유명한데, 이것 또한 나대경이 직접 쓴 문장이 아닙니다. 같은 송나라 때지만 그보다 앞선 시절의 당경(唐庚)이 쓴 〈취면(醉眠, 취해서 자다)〉이라는 작품의 한 구절입니다. 그 문장이 엄청나게 좋아서 조선시대 사람들도 그 내용을 소재로 그림을 많이 그렸습니다. 겸재 정선, 현재 심사정, 단원 김홍도뿐만 아니라 18세기 화원인 김희겸(金喜謙)도 이 '산정일장(山靜日長)'을 소재로 그림을 그렸습니다.

그림을 잘 보시면, 첩첩산중에 앙상한 집을 지어놓고 누워서 낮잠을 자고 있습니다. "산은 마치 태곳적같이 고요하고 해는 소년처럼 길구나" 하는 시의 의미를 그림에 담아놓았습니다.

그런데 저는 이 그림이 그다지 '산정사태고'와 '일장여소년'이 가지

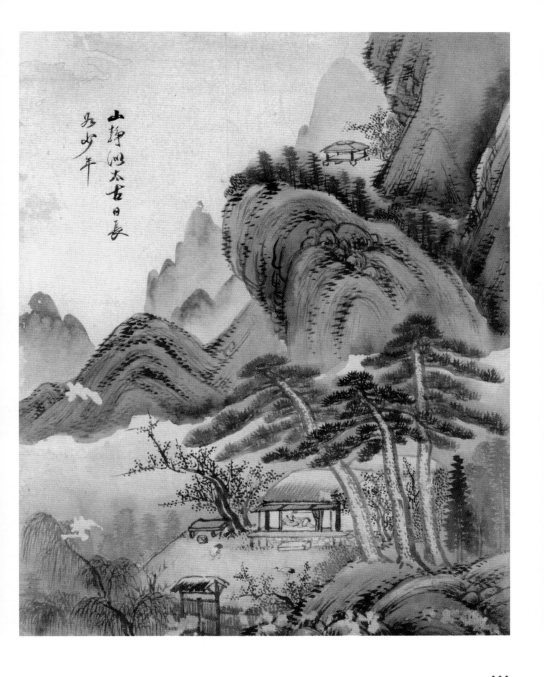

山靜似太古
日長如少年

***
**김희겸, 〈산정일장〉**
18세기, 종이에 담채, 37.2×29.5, 간송미술관

고 있는 시적 정취를 잘 드러내고 있는 것 같지 않습니다. 너무나 설명적이에요. 온갖 것을 다 그려놓았습니다. 먼 산, 높은 산, 자신이 쉬어가는 별장과 정자를 만들어놓고, 소나무, 마당, 대문… 이렇게 다 그렸습니다. '산정사태고 일장여소년'의 시적 정취를 석묵여금(惜墨如金), 먹을 아끼기를 금같이 하는 선비화가였다면 이렇게 그리지는 않았을 겁니다. 김희겸은 직업화가, 즉 조정에 소속된 화원이다 보니 아무래도 문인화가처럼 문자향서권기(文字香書卷氣)에 치중하기가 어려웠던 것 같습니다.

눈길 끄는 것은, 이재관의 〈오수〉에서도 봤지만, 마당에 학이 두 마리 있습니다. 학 두 마리가 마치 집에서 키우는 닭처럼 마당을 어슬렁거리고 있습니다. 실제로 조선시대에 선비들이 자기 집 마당에 흥취와 여가를 도와줄 완상물로 학을 길렀다는 이야길 들어보셨습니까? 단원의 그림에도 노상 학이 나와서 놀고 있어요. 날아오르는 학이 아닙니다. 기르는 학입니다. 양계(養鷄)가 아니고 양학(養鶴)인 셈이지요. 학을 어떻게 기르는지 아십니까? 요즈음이라면 동물학대로 지탄받을 수도 있는 이야기가 전해지지요.

18세기 실학자 중 정조가 특별히 아꼈던 서얼 출신 문인 청장관(靑莊館) 이덕무(李德懋)가 조선의 양학에 대해 써놓았습니다. 일단 산에서 그물 등을 이용해 학을 잡아 가두고는 배를 쫄쫄 곯립니다. 그렇게 며칠이 지나면 이놈이 날지를 못해요. 기력이 쇠한 거죠. 풀어놔도 못 납

니다. 이때 가위로 학의 털을 자릅니다. 그림을 자세히 보면, 학들의 꽁지가 길지 않습니다. 어깻죽지나 날개에도 털이 별로 없습니다. 그러니 이놈이 버둥대면서 못 나는 거죠. 그러면 그때부터 마당에 풀어놓고 기르는 겁니다. 학을 춤추게 하는 방법도 기술되어 있는데, 너무 모질어서 말 안 하렵니다. *(청중 한숨)*

## 거문고 소리 대신 폭포 소리로 속기를 끊고

다음 페이지의 그림은 단원 김홍도와 더불어 조선 후기를 대표하는 화가로 꼽히는 현재(玄齋) 심사정(沈師正, 1707~1769)의 〈고사관폭(高士觀瀑)〉입니다. 선비가 거문고 연주를 잠깐 멈추고 쏟아지는 폭포를 바라보고 있습니다. 음악 소리보다 폭포 소리가 나을 수도 있겠다, 이렇게 생각했는지도 모르죠. 앞에서 우리는 달빛을 바라보며 무현금을 타는 선비를 보았습니다. 이제 달빛이 아니고 이렇게 떨어지는 물을 보며 연주하는 사람도 있습니다.

우리 옛 그림에서 달을 보며 연주를 한다는 것은 두 가지 뜻이 있습니다. 달은 왜 등장하는가? 그것은 선(禪)적인 깨달음을 상징합니다. 달을 가리키면 손가락 끝만 보는 이가 허다합니다. 직지인심(直指人心)이라 했지요. 내가 가리키는 바로 그것을 바라보라고 했는데, 달은 안

**심사정, 〈고사관폭〉**
18세기, 종이에 담채, 31.4×23.8, 간송미술관

보고 달을 가리키는 손을 바라본다. 여기에서 선적 깨달음을 의미하는 것으로 달이 등장합니다.

두 번째로 달은 풍류의 짝입니다. 달이 풍류의 좋은 짝이 될 수 있는 이유는 무엇일까요? 달은 한 달에 딱 한 번 둥급니다. 보름이 지나면 다시 이지러집니다. 차고 이지러지는 이치가 고아(高雅)한 풍취(風趣)를 드러내는 풍류에 알맞은 상관물이 되는 거죠. 그래서 달 그림은 풍류이자 깨달음을 말하는 겁니다.

그럼 물소리는 어떤 역할을 하느냐? 명나라 문인 예윤창(倪允昌)이 이렇게 읊었습니다. "처마 끝의 빗소리는 번뇌를 끊어주고, 산자락의 폭포 소리는 속기(俗氣)를 씻어준다." 숨어 사는 은사가 가장 경계해야 할 것이 속기가 묻는 것입니다. 속기란 세상의 기운을 말합니다. 세상의 홍진(紅塵), 티끌이 내 몸을 더럽히면 큰일입니다. 이것을 씻어주는 것이 폭포입니다. 그래서 음악을 멈추고 이 폭포를 보면서 자신에게 묻은 속기를 닦아내는 겁니다.

《악학궤범》을 쓴 허백당 성현은 우리나라 최고의 음악이론가이자 음악사가였습니다. 이분이 쓴 〈입춘(立春)〉이라는 시에 숨어 사는 자의 마음을 잘 드러내는 문구가 있습니다.

그윽한 곳에 깊이 들어 살면 스스로 마땅한 일이 많아져　　幽居多自適

헛된 이름과 이익은 아예 입에 담을 필요가 없다네　　名利不須論

| 대문 아래에 빗장을 지르고 졸박함을 기르게 되면 | 養拙衡門下 |
| 한 생애가 고요하고 번다함이 없다네 | 生涯靜不煩 |

누가 찾아와 문을 두드리면 어딜 가나 제대로 된 은거가 될 수 없습니다. 두드리다가 기척이 없으면 열고 들어올지도 모르니까 빗장을 지르고 자기는 졸박함을 기른다. '양졸(養拙)', 이거 기막히게 좋은 말입니다. '대교약졸(大巧若拙)'이라고 했습니다. 큰 기교는 마치 졸렬하게 보인다는 거죠. 그 기교를 넘어서는 꾸밈없이 순진한 졸박, 이것이 숨어 사는 은사의 마음 바탕이기도 합니다.

## 악기를 연주하는 그림, 그림을 타고 번지는 소리

이제 실제로 연주하는 그림을 보겠습니다. 구한말에서 일제강점기까지 산 근대 화가 관재(貫齋) 이도영(李道榮, 1884∼1933)의 〈독좌탄금(獨坐彈琴)〉입니다.

둥근 달이 떴습니다. 대나무가 우거진 숲속에 달빛 때문에 이내가 자욱이 내려앉았고, 지붕 위에 기와를 올린 띳집에 한 선비가 앉아서 긴 거문고를 연주하고 있습니다. 정말 상세하게 그렸죠. 여기에 "나 홀로 깊은 대숲에 앉아(獨坐幽篁裏), 거문고를 타다가 긴 휘파람을 분다네

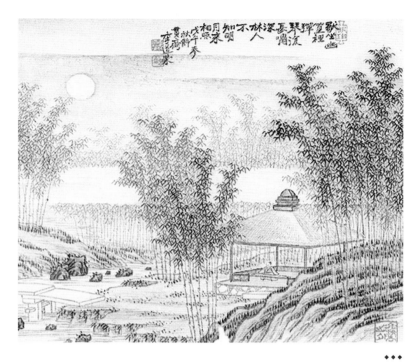

◆◆◆
**이도영, 〈독좌탄금〉**
20세기, 비단에 담채, 22.5×26.5, 간송미술관

◆◆◆
**김홍도, 〈죽리탄금〉**
18세기, 종이에 수묵, 22.4×54.6, 고려대학교 박물관

(彈琴復長嘯). 숲이 깊어 사람들은 알지 못하지만(深林人不知), 밝은 달이 찾아와 서로를 비춘다네(明月來相照)"라고 썼습니다. 당나라 시인 왕유(王維)가 쓴 '망천별업(輞川別業)' 연작의 많은 시 중에서 〈죽리관(竹里館, 대숲이 있는 집)〉이라는 시의 구절입니다. 오언시입니다.

그런데 이분도 제대로 된 은사가 되기는 글렀습니다. 다리가 보입니다. *(청중 웃음)*

단원(檀園) 김홍도(金弘道, 1745~1806 이후)가 같은 소재로 그렸습니다. 〈죽리탄금(竹裏彈琴)〉입니다. 밝은 달이 비치는 숲속에서 거문고를 켜고 있습니다. 그림에 같은 시를 그대로 써놓았습니다.

두 사람의 그림을 한번 비교해보십시오. 어느 것이 문자향서권기, 이른바 문기가 넘쳐 보입니까? 단원은 대나무숲 속에서 연주를 하는데, 연주하는 앞쪽 전방을 전부 여백으로 비워두었습니다. 거문고 소리가 울려퍼집니다. 관재 이도영의 그림에서는 거문고 소리들이 대나무에 부딪혀서 되돌아옵니다. 그러니 무슨 제대로 된 연주가 되겠습니까? 그림을 그리더라도 소리가 어떻게 번져나가는지에 대해서까지 생각을 해야 하는 것입니다.

단원은 음악적인 소질이 있었습니다. 퉁소, 대금, 단소, 거문고의 대가였지요. 정말 자유자재로 음악을 연주하는 꾼이었는데, 그런 그가 그린 〈생황 부는 소년〉을 보겠습니다.

한 소년이 머리에 쌍상투를 틀고, 거위 깃털로 만든 옷을 입고, 맨발

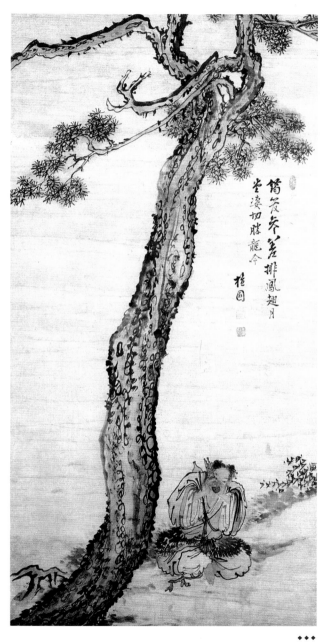

로 앉아서 입에 대고 부는 이 악기가 생황(笙簧)입니다. 생황 소리를 그야말로 천재적인 감각으로 시각화하는 데 성공한 명작입니다. 여기에서 소리가 안 들린다면, 저는 보는 이의 귀에 문제가 있다고 생각합니다. 이 그림 속에서 저 소년이 부는 생황 소리를 들어내는 것, 그것이 '듣는 귀'입니다. 바로 귀명창입니다.

그림을 자세히 보면, 약간 기운 듯한 대각선으로 소나무가 자라고 있죠. 소년도 오른쪽으로 조금 비스듬하게 앉아 있습니다. 똑바로 있지 않고 약간 비스듬합니다. 선율이 번져나가는 동적인 느낌을 살리기 위해서 구도를 일부러 이렇게 잡았습니다.

다음으로 소나무 기둥을 보십시오. 소나무 껍질이 이렇게 용수철처럼 올라가고 있죠. 저는 이것이 현대 음악의 음표처럼 보입니다. 궁상각치우(宮商角緻羽)가 아니라 서양의 음표처럼 보입니다. 다음으로는 선율이 위로 올라가 소나무 가지처럼 이렇게 뻗어나가야 되는데, 당김음을 하나 줘서, 가지 하나가 거꾸로 탁 휘어서 코드를 질렀습니다. 이것이 바로 리듬과 멜로디인 거죠. 자, 이래도 귀에 생황 소리가 들리지 않습니까?

이렇게 그림에 음악적 감각을 살려낼 줄 아는 화가가 단원 김홍도였습니다. 천재적인 소질을 가지고 있었지요.

그림의 이 소년은 중국 주나라의 왕자 진(晉)이라고 학자들은 말합니다. 중국에서 왕씨의 시조로 이야기되는 사람이지요. 왕자 진이 열

다섯 살 때 도인을 만나서 생황을 배웁니다. 크면 왕이 될 사람이 아닙니까. 그런데 높은 지위에 아랑곳하지 않고 생황을 즐기다 칠월칠석날 부모한테 인사를 드린 다음 학을 타고 날아올라서 신선이 되어버립니다. 생황을 불면서 하늘로 올라갔다는 유명한 일화인데, 그 고사를 그린 작품입니다. 그래서 소년의 허리를 보면 깃털 옷을 입었습니다. 곧 우화등선(羽化登仙)이라도 할 참 같습니다.

단원이 그림을 그리고 난 뒤, 당나라 시인 나업(羅鄴)의 시 〈제생(題笙, 생황에 부치다)〉의 한 구절을 빌려왔습니다.

> 봉황이 날개를 펼친 듯 대나무관은 길고 짧은데     筠管參差排鳳翅
> 용의 울음보다 처절한 소리가 월당에 퍼지네     月堂凄切勝龍吟

생황은 원래 중국에서 비롯되었지만, 우리는 1천 년 전 신라시대 때 벌써 생황을 만들어 불었고, 연주를 했습니다. 봉황이 날개를 펼친 모습을 본떴고, 그 소리는 용의 울음을 흉내냈다고 전해지죠.

## 독락, 혼자 사는 즐거움은 무엇인가?

그렇다면 숨어 사는 선비의 독락(獨樂), 혼자 사는 즐거움은 무엇일

까요? 혼자 사는 세계의 즐거움, 혼자 깨달은 참된 즐거움은 과연 어디에 있을까요?

사마광(司馬光, 1019~1086)이라는 중국 송나라 때 정치가이자 학자가 있습니다. 중국 고대의 역사를 다룬 《자치통감(資治通鑑)》을 편찬하기도 했습니다. 재상을 지내다가 좌천도 당하고 실각도 하고 그랬어요. 송나라의 개혁주의자 왕안석(王安石) 때문이었죠. 구양수(歐陽脩), 소동파, 사마광… 이런 사람들은 분류하자면 보수파였어요. 그런데 왕안석이 혁신을 주장하며 일어나니까 보수 인사들이 다 나락으로 떨어졌죠. 구양수와 소동파 등 많은 사람이 귀양을 갔습니다. 왕안석은 문장도 뛰어나서 구양수, 소동파와 함께 당송 팔대가로 꼽혔습니다. 그렇게 잘나가던 그도 결국 많은 반발과 견제에 시달리다가 별볼일없이 생을 마감하게 됩니다.

다시 돌아와서, 사마광이 자기가 사는 뜰을 '독락원'이라고 불렀습니다. 독락정, 독락원이라는 이름이 지금도 많이 있습니다. 혼자 즐기는 뜰, 혼자 즐기는 집, 혼자 즐기는 정자 … 그 원조가 바로 송나라의 사마광입니다. 그 서문 격인 〈독락원기(獨樂園記)〉에서 사마광은 이렇게 읊었습니다.

하늘과 땅 사이에 이보다 더한 즐거움이 어디 있는지 모르겠노니
대체할 만한 것이 있지 않은 까닭에 이를 합하여 독락이라 한다

不知天壤之間 復有何樂可以代此也 因合而命之曰獨樂

　은사가 갖는 두 가지 자기위안은 소요(逍遙)와 독서(讀書)입니다. 이것이 은사가 자기를 위로하는 방법이자, 집 앞에 찾아와서 벼슬을 주겠노라 문을 두드리는 소리에 귀를 열어놓지 않는 방책입니다. 이 소요와 독서의 영원한 짝은 무엇일까요? 지금까지 얘기한 바로 그것, 음악입니다. 지금 보신 거문고이자 생황이다, 이 말씀입니다.

　강의 끝내겠습니다. *(청중 박수)*

# 2강  산수의 즐거움을 알기까지

1강에서는 옛 선비들이나 뜻 있는 은사들이 "세상을 피해 숨어 은둔한 참뜻이 어디에 있는가"라고 했을 때 "운산만첩(雲山萬疊) 고예독왕(孤詣獨往)"이라 결론지었습니다. "구름 중중 산 첩첩 둘러싸인 곳에서 외롭게 이루고 혼자서 가라." 은일의 지향이 바로 '고예독왕'에 있다고 했습니다.

2강에서는 은사가 세상을 피해 살면서 자연과 어떻게 교류하고 노닐었는지를 살펴보려고 합니다. 자연과 더불어 즐기거나 자연의 의미를 깨우치는 삶이 잘 반영된 작품을 골라 이야기해보지요.

## 악은 같음을 추구하고 예는 다름을 추구한다

자연은 그림은 물론이고 음악과도 깊은 관계를 맺고 있습니다. 조선시대 우리 음악의 교과서라 할 수 있는 《악학궤범》 서문에서 "음악은 하늘에서 나와서 사람에게 깃들고, 빈 것에서 발생해 자연에서 이루어진다"고 했습니다.

또 이런 말도 있습니다. 그런 음악이 "사람의 마음으로 느끼게 하여 혈맥을 뛰게 하고 정신을 유통(流通)케 한다." 즉, 자연에서 이루어진 음악이 인간의 마음을 움직이고 피를 돌게 하고 맥박을 뛰게 만들어서 마침내 정신을 통하게 하는 힘을 가지고 있다는 이야기입니다. 음악은 결국 자연에 바탕을 두고 있다는 거죠. 1강에서도 인용한 말입니다.

중국 고대 사상에서는 우주를 형성하는 세 가지 요소가 있다고 보았습니다. 천(天), 지(地), 인(人), 바로 삼재(三才) 사상이지요. 하늘의 무늬를 읽는다고 해서 천문(天文), 땅의 이치를 깨닫는다 해서 지리(地理)입니다. 그리고 인사(人事)입니다. 사람다운 것이 무엇이고 사람의 일이 무엇인지를 말하는 거죠. 천문, 지리, 인사 … 이것이 삼재입니다.

그런데 여러분, 무엇이 하늘의 무늬를 이루고 있습니까? 일월성신(日月星辰)입니다. 천문을 읽는다는 것은 해, 달, 별을 보는 거지요. 그다음에 땅의 이치를 이루고 있는 것은 산천초목(山川草木)입니다. 그러면 인사는 무엇일까요? 사람의 일은 무엇을 얘기하는 것일까요? 바로

우리 모두가 잘 아는 시서예악(詩書禮樂)입니다.

시서는 시(詩)·서(書)·화(畫)를 아우르는 것이고요, 예와 악은 늘 짝을 이루고 있습니다. 악이 예와 무슨 관계가 있을까 하고 생각하기 쉬운데, 우리의 전통 사상에서는 예와 악은 반드시 짝을 이루었습니다. 사서삼경(四書三經)이라고 하죠? 이때 삼경은 《시경(詩經)》, 《서경(書經)》, 《역경(易經)》입니다. 여기에 오경(五經)이라고 하면, 《춘추(春秋)》와 《예기(禮記)》를 더합니다. 그 《예기》에 〈악기(樂記)〉 편이 있습니다. 음악에 대한 이야기지요.

인간이 무릇 지켜야 할 도리와 처신과 인간 사이의 관계, 이른바 예법을 기록해놓은 것이 《예기》입니다. 거기에 쉽고도 명확하게 예(禮)와 악(樂)의 관계를 밝혀놓았습니다.

《예기》의 〈악기〉에 이런 이야기가 나옵니다. "악은 같음을 추구하고, 예는 다름을 추구한다." 우리에게 예절이 필요한 이유는 각기 다르기 때문이라는 겁니다. 지위와 취향과 인생관이 다르기 때문에 서로를 대할 때 예가 필요한 거죠. 결국 다른 사람들과의 관계 때문에 우리는 예를 배우고 익히고 실천해야 한다는 겁니다. 그런데 음악은 같음을 추구합니다. 왜 같음을 추구합니까? 상친(相親)입니다. 서로 친해지려고 같음을 추구하는 겁니다. 서로 친해지는 것이 음악입니다. 반면 예에서는 다름이고, 상경(相敬)입니다. 다르기 때문에 서로 공경함이 예입니다. 이렇게 〈악기〉 편에 명백하게 구분되어 있습니다.

그렇다면, 서로 공경하는 예가 도를 넘으면 어떻게 될까요? 떠나버리게 됩니다. 이(離)입니다. 예가 지나치면 형식만 남고 내용은 없어집니다. 그래서 예의 마음이 떠나버리게 됩니다. 악은 어떻게 될까요? 서로 친해지는 것이 도를 넘으면 어떻게 되겠습니까? 음악이 지나치게 되면 흘러가버립니다.

'애이불상(哀而不傷) 낙이불음(樂而不淫)'입니다. "슬퍼는 하되 마음을 다쳐서는 안 되고, 즐거워는 하되 음한 데로 가면 안 된다." 즐거움이 지나치면 음탕하게 되잖아요. 그걸 말하는 겁니다. 그러니까 음악이 절제를 만나서 예가 되고, 예가 조화를 이루어서 음악이 된다는 겁니다.

〈악기〉에서는 예를 떠난 악이 없고, 악을 떠나서 예가 있을 수 없음을 강조합니다. 바로 예악 사상입니다. 우리가 국악을 들으면서 떠올려야 할 것은, 지나친 즐거움이 아니라 절제된 예입니다.

빈산에 사람 없고, 물 흐르고, 꽃이 핀다

동양에서는 음악의 근본을 자연에 두고 있음을 명백히 보았습니다. 그림은 어떨까요? 그림은 자연을 어떻게 받아들이고 해석했는지 한번 살펴볼까요? 음악과 어떻게 다른지, 그림을 통해서 찾아보겠습니다.

1강에서 숨어 사는 것의 조건이 세상과의 모든 인연을 끊는 '절연'에 있다고 했습니다. 그런 은자가 흔쾌히 받아들이는 것이 유오산수(遊娛山水)입니다. 자연을 깨닫고 자연 속에서 노니는 거지요. 우리 옛 그림에 나오는 산수화를 보면 알 수 있습니다. 산수화라는 말 자체가 서양에는 없습니다. 서양에서는 풍경화라고 하죠. 자, 첫 번째 그림을 보겠습니다.

18세기 화가 최북(崔北, 1712~1786)이 그린 〈공산무인(空山無人)〉입니다. 이 제목은 그림 속 시구 '공산무인(空山無人) 수류화개(水流花開)'에서 따왔습니다. "빈산에 사람 없고, 물 흐르고, 꽃이 피네." 옆에 구릉이 하나 보이고요, 조그마한 계곡에 물이 흘러가고, 짙푸른 초목이 조금 보입니다. 정자가 있고, 키 큰 나무들이 있습니다. 이 정자에 사람이 없습니다. 비어 있습니다. 잘 짜인 밀도 높은 산수화라기보다는 대충 그려놓은 듯 거친 느낌입니다. 최북이라는 화가의 성정(性情)이 그러했습니다.

그림에 '崔北(최북)'이라고 낙관을 찍어놓고, 그 밑에 '七七(칠칠)'이라고 또 찍었습니다. 이 사람의 자(字)가 칠칠입니다. 칠칠맞다고 할 때의 그 칠칠이에요. 최북의 북 자가 북녘 북(北) 자입니다. 이 북 자를 반으로 뚝 잘라서, 일곱 칠(七) 자 두 개가 모였으니 자기의 자를 칠칠이라고 한 겁니다.

최북의 호는 호생관(毫生館)입니다. '붓끝에서 만물이 되살아난다',

◆◆◆
**최북, 〈공산무인〉**
18세기, 종이에 담채, 31×36.1, 삼성미술관 리움

화가의 호로서 얼마나 멋집니까? 내가 붓을 갖다대기만 하면 만물이 종이에서 다 살아난다는 좋은 뜻의 호를 자기가 지어놓고, 그게 뭔말인지 묻는 사람들에게는 "나는 붓(毫) 한 자루로 먹고사는(生) 사람"이라고 대수롭지 않게 설명합니다.

최북은 양반 출신이 아니었습니다. 어머니가 누군지도 알 수 없는 집안에서 태어났지요. 아는 것은 많은데 태어나기는 천출이다 보니 양반사회에서 이리저리 부딪치고 저항하면서 조선 최고의 삐딱이 화가가 되었습니다. 조선의 3대 미치광이 화가 중 한 명이지요. 이런 화가가 그림을 대충 그려놓고 '공산무인 수류화개'라고 썼습니다.

이 문장을 쓰고 그림으로 그린 이가 최북만은 아닙니다. 조선의 대화가 단원 김홍도도 큰 바위 틈에 나무가 자라고 있고 폭포가 흘러내리는 아래 둔덕에 또 잡목이 엉크러져 있는 산수화를 간략하게 그린 뒤에 '공산무인 수류화개'라고 써놓았습니다.

최북과 김홍도, 같은 문장을 쓴 두 화가의 그림을 비교한다면, 여러분은 누구의 그림을 사겠습니까? *(청중: 김홍도 그림이요.)* 아, 역시 재계 종사자의 눈이란. *(일동 웃음)* 그런데 놀랍게도 최북의 그림이 훨씬 비쌉니다. 최북이라는 이름은 미술사 공부하는 사람들이야 '조선의 3대 기인 화가', '광화사(狂畵師)' 하고 알고 있지 보통 사람들은 잘 모릅니다. 단원 김홍도는 알아도 최북은 잘 모르지요. 그런데도 최북의 이 그림 가격이 훨씬 높습니다. 그림 크기도 가로세로 30센티미터 정도로 크지

◆◆◆
**김홍도, 〈공산무인〉**
18세기, 종이에 담채, 23×27.4, 간송미술관

않은데, 개인이 소장하고 있던 것을 2014년에 리움미술관이 거금을 들여서 인수했습니다.

'공산무인 수류화개'를 화제(畫題)로 그린 많은 유명 화가의 작품 중에서도 최북의 그림이 제일 낫다는 얘긴데, 왜 그럴까요? 그 '공산무인'의 의미에 가장 근접한 방식의 조형적 성과를 이룬 작품이기 때문입니다. 일부러 인상에 남게 하려는 그런 다듬은 손길이 보이지 않습니다. 내버려둬서 황량하되 그것대로의 섭리에 따라가는 듯한 장면이 어쩌면 최북다운 방일(放逸)함이 아닐까요.

자, 이제 '공산무인'이 무슨 뜻인지 한번 알아봐야겠습니다. '공산무인 수류화개'는 말 자체가 너무나 쉬운 뜻입니다. 그러니 "아니, 뭐 그렇게 대단한 글자라고" 그렇게 생각하실지도 모르겠습니다. '공산무인 수류화개'는 미술 하는 사람들이나 한시 하는 사람들도 "이 말이 어디에서 먼저 나왔느냐"를 두고 갑론을박이 많았습니다.

당나라 때도 이미 '공산무인 수류화개'라는 여덟 글자 중에서 한두 자만 다르게 쓴 시구들이 많이 있었습니다. 가령, 공산이라고 쓰지 않고 공곡(空谷)이라고 쓰면 어떻습니까. 계곡이라고 해도 달라질 게 없죠. "빈 계곡에 사람 없고, 물 흐르고, 꽃이 피네." 아무 상관 없습니다. 명나라의 문인화가 심주(沈周)도 '공산무인 수류화사(水流花謝)'라고 쓰고 그림을 그렸습니다. "물 흐르고 꽃은 지네." 필 개(開)를 쓰지 않고, 떨어진다는 뜻의 사(謝) 자를 썼습니다. '꽃 피네'를 '꽃은 지네'

64

로 바꾼 거죠. 〈수류화사〉(일명 〈낙화시의도(落花詩意圖)〉, 심주의 손 꼽히는 작품입니다.

그렇다면 이 여덟 글자, '공산무인 수류화개'를 최초로 쓴 사람, 그러니까 오리지널리티(originality)를 주장할 수 있는 사람은 누구일까요? 바로 송나라의 소동파(蘇東坡)입니다. 당나라 때는 '공산무인 수류화개'의 뜻은 담았지만 글자가 조금씩 다르게 쓰였고, 송나라 때에 와서 '공산무인'과 '수류화개'를 쓰되 따로따로 많이 썼습니다. 그런 중에 비로소 소동파가 '공산무인 수류화개'라고 붙여서 처음 쓴 것이죠.

소동파가 열여덟 나한(羅漢)의 뛰어난 깨달음을 칭송하는 게송(偈頌) 〈십팔대아라한송(十八大阿羅漢頌)〉을 지었습니다. 그중 제9존자(尊者)를 칭송하는 시에서 마지막 구절이 곧 '공산무인 수류화개'입니다. 그 아홉 번째 존자의 깨달음을 이야기하는 마지막 부분에 등장합니다. "식사 이미 마쳤으니 바리때 엎고 앉으셨네 / 동자가 차 봉양하려고 대롱에 바람 불어 불 붙이네 / 내가 불사(佛事)를 짓노니 깊고도 미묘하구나 / 빈산에 사람 없고 물 흐르고 꽃이 피네."

이것을 "빈산에 사람은 없는데, 물은 흐르고 꽃은 핀다"라고 풀지 않은 이유를 잘 생각해보세요. 이렇게 되면 앞부분이 조건절이 됩니다. "빈산에 사람이 없는데도 불구하고, 물은 흐르고 꽃은 피네" 이렇게 되잖아요. 하지만 이 구절의 해석은 앞 네 글자가 조건절이 되면 안 됩니다. 물이 흐르고 꽃이 피는 것이 사람의 있고 없음에 구애되는 일

은 아니니까요.

물이 흐르고 꽃이 피는 것은 인간의 도움이 있어서 그렇게 되는 것이 아닙니다. 인간은 물이 흐르고 꽃이 피는 자연의 이치에 어떤 방식으로든 개입할 수 없고, 개입해서도 안 될뿐더러, 개입한다 한들 달라질 것이 없습니다. 그래서 빈산에 사람이 없어도 물은 저절로 흘러가고 꽃은 저절로 피어납니다. 사람의 손길이 닿아서도 아니고, 사람이 거기서 조장하는 것도 아닌데, 자연은 저 스스로 그렇게 합니다. 자연은 문자 그대로, 스스로〔自〕 그러한〔然〕 존재입니다.

## 강산이 그림에서 나왔나, 그림이 강산에서 나왔나?

자연은 스스로 그러한 존재이고, 산수화는 자연이 인간에게 주는 인상을 그림에 옮기는 것인데, 그러면 인간은 어떻게 스스로 그러한 자연을 그림에 옮길 수 있을까요?

최북과 관련해 일화가 있습니다. 어느 날 한 양반이 최북에게 와서 돈을 주고 그림을 그려달라고 합니다. 그래서 산수화를 그려줬더니 자기 마음에 안 든다고 타박을 합니다. 그 말을 들은 최북이 옆에 있던 송곳을 들어 자기 눈을 찔러버립니다. 산수도 모르고, 자연도 모르고, 그림도 모르는 놈이 내 그림을 가지고 잘했다 못했다 하는 이야기를

들느니 차라리 내가 나 자신을 저버리겠다… 그래서 눈을 찌른 겁니다. 그래서 최북은 애꾸눈입니다. 눈 하나가 없습니다.

서양에는 귀 하나 자른 화가가 있습니다. 19세기 네덜란드 출신의 프랑스 화가 빈센트 반 고흐라는 걸 다들 알 겁니다. 그런데 그보다 앞선 18세기 조선에 제 눈을 제가 찔러버린 화가가 있었다고 하면 다들 놀랍니다. 그가 바로 최북입니다.

그 최북이 또 다른 명망 있는 사람에게서 산수화를 한 점 그려달라는 부탁을 받았습니다. 그래서 산수화를 그려줬는데, 이번에는 그가 "산수화를 그려달라고 했는데, 어째 그림 속에 산은 있고 물은 없느냐?"고 묻습니다. 그때 최북이 뭐라고 했는지 아십니까? "야 이놈아, 그림 바깥이 다 물이다." 이 말은 단순한 농지거리가 아닙니다. 무엇을 말하는 걸까요? 산수화에 산은 있는데 물이 없다고 하자, 그림 바깥이 전부 물이라고 합니다. 그림은 산수가 아니라는 얘깁니다. 그러면, 산수는 그림인가? 이런 의문에 우리가 부닥치게 되는 거죠.

조선 후기의 실학자 연암(燕巖) 박지원(朴趾源)이 기가 막힌 말을 했습니다. 조선시대 문장가 중에서 제가 탐애하는 사람입니다. 연암이 어느 날 강가에서 배를 타고 친구들과 같이 선유(船遊)를 합니다. 뱃놀이 중에 친구 하나가 강가 절벽에 펼쳐진 멋진 풍경을 보고 말합니다.

"야, 강산이 그림 같네."

연암이 보통 비상한 사람이 아니거든요. 그 말을 듣고 딱 잘라 말합

니다.

"야, 웃기는 소리 하지 마라. 너는 강산도 모르고 그림도 모르는 놈이야."

아니 왜? 우리도 어떤 멋진 풍경을 보면 "야, 그림 같다" 이런 말 많이 하잖아요. 그런데 그 말에 대해 연암은 '너는 강산도 모르고, 말하자면 자연도 모르고, 그림도 모르는 놈'이라는 거예요. 그 이유를 이렇게 이야기합니다.

"강산이 그림에서 나왔냐, 그림이 강산에서 나왔냐?"

그러니까 '강산이 그림 같다'는 말은 말이 안 되는 말이라는 거죠. 강산이 그림 같으면, 강산이 그림에서 어딘가 뭔가를 본떴다는 얘기가 돼야 하잖아요. 또 강산이 그림 같다는 말 속에는, 그림이 강산보다 낫다는 의미가 들어 있기도 하고요.

자, "우리 앞에 앉아 있는 이 여성은 정말 양귀비 같다"라고 이야기하면, 이분보다 양귀비가 더 예쁘다는 이야기입니다. '같다'라고 할 때는 그 같은 것이 그 앞의 주어보다 실제로 더 낫다는 의미를 포함하고 있는 겁니다. 그래서 "강산이 그림 같다"는 말에 연암이 그렇게 쏘아붙인 거죠.

그렇다면 "강산이 그림에서 나왔냐, 그림이 강산에서 나왔냐?" 이 말은 뭘 의미할까요? 서양미술사 강의를 많이 들으신 분은 귀에 익숙한 말일 텐데, 이게 바로 모더니즘의 출발입니다. "강산이 그림에서 나

왔냐, 그림이 강산에서 나왔냐?"라고 이야기하는 것은 "그림은 그림이고 강산은 강산이다"라고 이야기하는 것과 같습니다. 그래서 이 문제의식은 서양미술에서 이야기하는 모더니즘 사조의 단초가 됩니다. 그러나 18세기 조선에서 최북과 박지원이 모더니즘을 선언했다고 이야기하는 것은 억지겠지요. 다만 그 시대의 삶 속에서도 자연과 그림이 어떻게 다르고, 무엇이 같은가에 대한 깊은 인식이 있었다는 것을 말하고 싶습니다.

"그림 바깥이 다 물이다"라고 이야기한 최북의 속내는 무엇이었을까요? 그럼 산수를 어떻게 그리라는 얘기냐? 자연을 과연 어떻게 그려야 할까요? 그저 빼닮게 그리면 될까요? 앞에서 이야기했죠. 예와 악이 절제와 조화의 관계이듯이, 인간이 바라보는 자연과 원래 있는 자연의 다툼과 조화를 기록하는 것이 그림이다. 이렇게 이야기할 수 있겠습니다.

닮게 그리느냐 닮지 않게 그리느냐, 이것은 지금 현대 미술에서도 끊임없이 이야기되는 화두입니다. 그림을 실물과 똑같이 그려놓으면 모든 사람이 다 신기해합니다. '그림은 다 닮게 그리는 것'이라는 인식이 짙게 드리워져 있는 거죠. 닮았느냐 닮지 않았느냐, 그런 문제를 가지고 끊임없이 다투기도 하고, 또 그 속에서 조화를 찾아가기도 한다고 말씀드렸습니다. 산수화란 자연의 다툼과 조화를 기록한 그림입니다. 그 시대의 산수화란 그 다툼과 조화의 판정을 알아보게 하는

시대적 증거물인 겁니다. 그리고 "자연은 원래 인간의 인위와 아무 상관 없이 그 자체로 자족하다"는 선언, 이것이 말하자면 자연을 이해하는 화가의 가장 심오한 통찰인 겁니다. 명나라의 화가 동기창이 "산수진산수화(山水眞山水畵) 산수화가산수(山水畵假山水), 즉 산수가 진짜 산수화요, 산수화는 가짜 산수다"라고 말한 이유가 이런 맥락에서 이해됩니다."

## 자연을 빗대 제 마음의 기울기를 드러내다

그런데 어떻습니까? 자연을 노래하는 음악가, 자연을 그리는 미술가들은 다 무엇을 말합니까? 자연을 소재로 이야기하지만, 사실 제 마음의 기울기를 거기에 드러내지 않습니까. 이것이 무얼 의미합니까? 최북의 또 다른 작품을 보겠습니다.

산에서 물이 흐르고 있죠? 이런 물 그림 〈계류도(溪流圖)〉를 그려놓고, 여기에 뭐라고 써놓았는지 읽어보겠습니다.

인간사 시비 소리가 귀에 닿을까 두려워　　却恐是非聲到耳
짐짓 흐르는 물로 온 산을 막아버렸네　　故教流水盡籠山

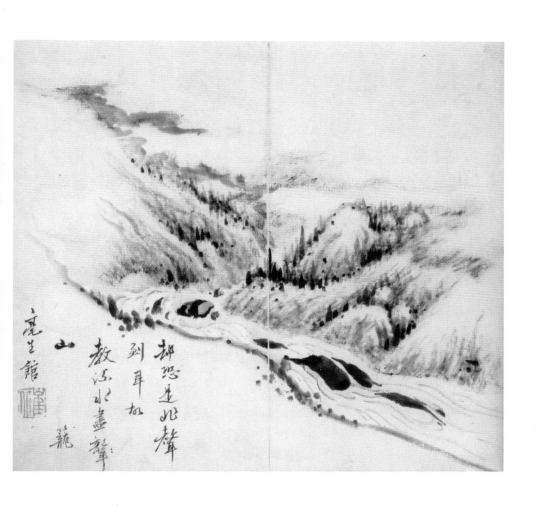

◆◆◆

**최북, 〈계류도〉**
18세기, 종이에 담채, 28.7×33.3, 고려대학교 박물관

인간 세상의 옳고 그르고, 나 잘났고 너 못났고… 이런 시비 소리가 귀에 안 들리도록 내가 거처하는 산을 콸콸 흐르는 물로 빙 둘러버렸다, 이겁니다.

그런데 농(聾) 자 옆에 점 두 개가 보이죠? 이것이 바로 옛날 사람들의 교정 부호입니다. 글씨를 쓰면서 여길 잘못 썼다 싶을 때는 이렇게 점을 한두 개 찍어둡니다. 그러고 나서, 다 쓴 다음 자기가 잘못 쓴 글자의 바른 자를 빈 곳에 작게 써놓는 거죠. 이 그림의 경우, 원래 요 농(聾)이 아니고 요 농(籠)이다, 이렇게요.

최북은 처음에 '귀머거리 농(聾)' 자를 써버립니다. 원래 '농성하다', '둘러싸다'라는 의미의 농(籠) 자를 써야 하는데 말이죠. 농(聾) 자를 쓰면 '짐짓 흐르는 물로 산을 귀머거리로 만들어버렸네'가 됩니다. 문장이 안 되는 건 아니지만 좀 이상하죠.

고운 최치원이 은둔했던 가야산의 농산정(籠山亭) 맞은편 석벽에 새겨진 시 중 두 구를 들고 와서 이 흐르는 물 그림 속에 넣어놓았습니다. 고운은 '상공시비(常恐是非)~'로 시작했는데, 어쩐 일인지 최북은 '항상 상(常)' 자 대신 '물리칠 각(却)' 자를 썼습니다.

자, 누가 시켜서 물이 흐르는 게 아니죠? 그런데 단순히 흘러가는 물을 보면서도, 인간은 이렇게 생각을 하는 겁니다. 내가 거처하는 이 산속까지 세상의 온갖 명의(名義)와 이욕(利慾) 다툼 소리가 들려와 내 귀에 닿으면 내 속이 시끄러워지니까, 흐르는 물로 차라리 내가 들어

앉은 산을 다 둘러버리겠다… 하지만 흐르는 물은 그 목적에 봉사하며 흐르는 게 아니잖아요.

자연을 보고 그림을 그리되, 그 자연을 읊은 이야기들은 전부 제 마음을 드러내는 내용입니다. 자연은 원래 스스로 그러한데도, 그 자연을 빌려서 인간의 이야기를 하는 거죠.

재미있는 시 한 수 읊어드리겠습니다. 시어들이 뒤섞이는 짓거리를 보십시오. 뭐라고 하는지….

| | |
|---|---|
| 떨어지는 꽃잎은 뜻이 있어 흐르는 물에 맡기건만 | 落花有意隨流水 |
| 흐르는 물은 무정하게도 그 꽃잎 그냥 흘려보내네 | 流水無情送落花 |

떨어지는 꽃잎은 무슨 생각이 있어서, 또는 정이 있어서 흐르는 물에 탁 떨어진다는 겁니다. 그런데 흐르는 물은 무정하기가 이루 말할 데가 없어서, 꽃의 마음을 몰라주고, 그 꽃잎을 그냥 띄워 보내버린다는 이야기지요. 이름 모를 선시 중 한 구절입니다.

뭘 말하고 싶은 걸까요? 앞에서 빈산에 사람이 없어도 물은 저절로 흐르고, 꽃은 저절로 피거나 진다고 했잖아요. 그런데 낙화와 유수가 무슨 치정관계입니까, 애정관계입니까? 아무 관계가 없는데도, 꽃잎이 흐르는 물에 떨어지니까 이렇게 읊은 겁니다. 자연에서 저절로 이루어지는 낙화와 유수를 보고, 사람은 제 마음을 거기에 담아 노래한

거죠.

앞에서 본, 저 거칠게 그린 〈공산무인〉에는 최북이라는 사람이 자연을 바라보는 관점이 고스란히 드러나 있습니다. 그래서 리움미술관이 공을 들여서 사들인 거죠. 자연에 대한 화가의 깨달음이 여실하게 잘 드러난, 조형성보다 인식론적 측면이 두드러진 작품이 바로 최북의 〈공산무인〉입니다. 참말이지 자연은 무위무불위(無爲無不爲)입니다. 아무것도 하지 않지만 하지 않음이 없습니다.

## 같은 꽃도 같지 않다

자, 그러면 이제 화가들이 자연과 어떻게 노닐고 어떻게 통했는지를 잘 보여주는 겸재(謙齋) 정선(鄭敾, 1676~1759)의 그림을 보겠습니다.

사립문이 있습니다. 그 앞에 노란 국화가 잔뜩 심어져 있습니다. 옛 그림에서 울타리 주변에 노란 국화가 빼곡하게 심겨 있고, 그 앞에 사람이 있으면 누군지 아십니까? 1강에서도 이야기했듯이, 무조건 도연명이라고 생각하면 됩니다.

겸재 정선이 이 그림을 그려놓고 '동리채국(東籬採菊)'이라고 썼습니다. "동쪽 울타리에서 국화를 따다." 도연명의 유명한 시 가운데 사람들 입에 가장 많이 오르내리는 것이 〈음주(飲酒)〉입니다. 팽택 현령으

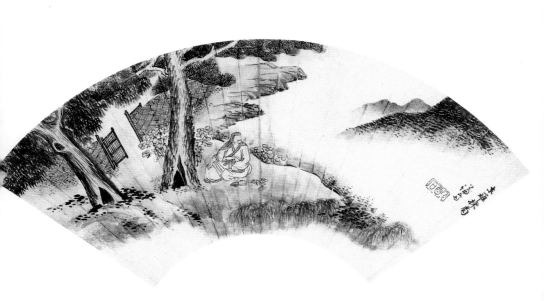

로 벼슬살이를 하던 도연명은 봉급 오두미(五斗米, 쌀 다섯 말) 때문에 자기보다 높은 사람들 앞에서 고개를 숙여야 하는 삶이 비루하고 천하다고 생각해서, 어느 날 〈귀거래사〉를 던지고 고향으로 내려옵니다. 동쪽 울타리에 국화를 심어놓고, 음력 9월 9일 중양절이면 국화를 따서 담근 술을 마십니다. 도연명이 자신이 쓰고 있던 갈건에 술을 걸러 마시는 장면을 그린 그림도 더러 있습니다.

이 도연명의 행태에서 바로 동양에서 이야기하는 은사의 전형적인 포즈, 즉 '동쪽 울타리에서 국화를 따 들고 멀리 남산을 바라보는' 모습이 나왔습니다.

그림을 보십시오. 동쪽 울타리 옆에 국화가 소담하게 피어났습니다. 그 옆에 앉은 도연명이 건너편 산을 물끄러미 바라보고 있죠. 국화주를 마셨나 봅니다. 무릎 앞에 나뒹구는 술잔이 보입니다. 술을 마시다가 남쪽 산을 쳐다보는 자태가 무척 여유롭습니다. 도연명의 시 〈음주〉를 그림으로 옮겨놓았는데, 그 시의 유명한 대목을 한번 읽어보겠습니다.

| | |
|---|---|
| 사람 사는 곳에 띳집을 지어 있지만 | 結廬在人境 |
| 수레와 말 다니는 소리 시끄럽지 않다네 | 而無車馬喧 |
| 묻거니 그대는 어이하여 그렇게 지낼 수 있는가 | 問君何能爾 |
| 마음이 멀어지면 사는 곳이 저절로 외지다네 | 心遠地自偏 |

| | |
|---|---|
| 동쪽 울타리 아래에서 국화를 따다가 | 採菊東籬下 |
| 유유히 한가롭게 남산을 바라보네 | 悠然見南山 |
| 산의 기운은 해가 지면 더욱 아름답고 | 山氣日夕佳 |
| 날던 새들 짝을 지어 돌아오누나 | 飛鳥相與還 |
| 이 속에 참된 뜻이 있지만 | 此中有眞意 |
| 말을 하려다가 이미 말을 잊었네 | 欲辨已忘言 |

도연명이 낙향을 해서 운산만첩한 곳이 아니라 사람 사는 동네에 들어앉았습니다. 사람 사는 동네지만, 도시의 요란한 소리가 들리지 않는다는 겁니다. 그러니 의지할 만한데, 그대는 어찌해서 그렇게 살게 되었는가 물어온다면, 사람이 사는 동네지만 나 스스로 그런 세상의 시끄러운 소리에서 멀어지면 나 있는 곳 자체도 저절로 외지게 된다고 답하는 거죠. 꼭 심산 골짜기에 살아야만 은둔하는 게 아니라, 이웃이 있는 동네라 해도 마음이 세상의 시비와 멀어지면 사는 땅이 저절로 외질 수 있다는 겁니다.

이 정도면 대단한 경지입니다. 옛말에 이르기를, 여러 은사가 있는데 산에 숨는 이는 '하류 은사'라 했습니다. 그럼 어디에 숨는 것이 최고의 고수일까요? 바로 시끄러운 시중에, 이 도시에 숨는 것이 가장 고수 은사입니다. 시은(市隱)이라고 하죠. 도연명이 그 이야기를 하고 있습니다. '마음이 세상에서 멀어지면 나 있는 곳이 저절로 외지다네.

동쪽 울타리 아래에서 국화를 꺾어다가 멀리 저 남쪽 산을 바라보네. 산의 기운은 해가 지면 더욱 아름답고 날던 새들이 짝을 지어서 다시 날아오네. 이 삶 속에 깨달은 자의 은인자중(隱忍自重)하는 진의가 들어 있다' 이겁니다. '그 참뜻이 뭐냐고 누가 물으면 내가 말을 해주려고 하다가도 이미 내가 하고자 하는 말을 잊어버렸다' 이거지요.

정선의 〈동리채국〉에는 이렇게 '자연에 파묻힌 은자의 참뜻이 이 삶 속에 있는데, 이것은 함부로 말해주기 어렵다'는 화가의 완곡한 이야기가 담겨 있는 것 같습니다. 여기에 여여한 자연과 욕심 버린 인간의 조화, 자연과 산수를 소재로 그리는 화가의 결곡한 마음이 들어 있지 않겠습니까.

자, 정선이 비슷한 소재로 그린 이 그림은 어떻습니까? 제목은 〈꽃 아래서 취해〉입니다.

여기도 먼 산이 보입니다. 그런데 동쪽 울타리가 없습니다. 비탈길에 붉은 꽃과 노란 꽃이 함께 피어 있습니다. 자세히 보십시오. 이 사람은 도연명이 아닙니다. 도연명을 흉내내고 있지만, 도연명이라고 할 수 없습니다.

말하지 않는 가운데 그림에 숨겨놓은 진의를 알아차릴 수 있게끔 만들어놓은 앞의 작품과는 달리, 이 그림은 지금 꽃에 미쳐버린 늙은이를 보여주고 있습니다. 꽃이 피었는데, 그 앞을 자세히 보면, 꽃가지가 여러 개 꺾여 있습니다. 술은 다 마셔버려 술병이 쓰러졌죠. 잔도 뒤집

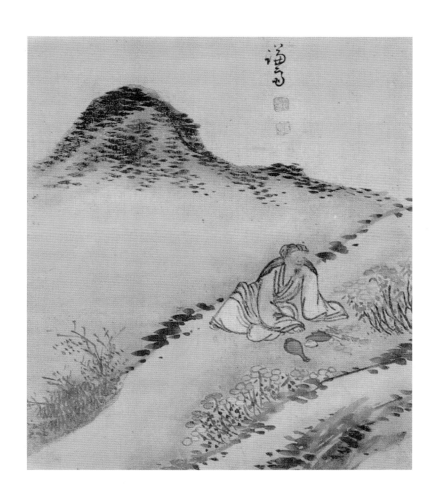

◆◆◆
**정선, 〈꽃 아래서 취해〉**
18세기, 비단에 채색, 22.5×19.5, 고려대학교 박물관

혀 있습니다. 이 노인은 지금 서 있지 못하고 술에 취해서 땅을 받치고 있는, 그야말로 만취 상태입니다. 완전히 취한 상태에서 게슴츠레한 눈으로 그래도 꽃을 바라보고 있습니다. 이는 무엇을 말할까요?

가을이 아닙니다. 보건대 봄이 왔습니다. 봄을 맞아 피어난 그 꽃을 만나자 늙은이가 어찌나 황송하고 감격했던지, 길을 가다 말고 꽃과 더불어 술을 마십니다. 그런데 꽃을 꺾어놓은 건 왜일까요? "한 잔 먹세그려, 또 한 잔 먹세그려, 꽃 꺾어 산(算) 놓고 무진무진 먹세그려." 이런 권주가의 한 대목이 떠오르지 않습니까? 꽃을 하나 꺾어놓고 술 한 잔 마시고, 또 하나 꺾어놓고 술 한 잔 마시고… 꽃가지를 꺾어서 계산하는 산가지로 삼은 겁니다.

봄을 맞아서 핀 꽃을 보며 술을 마시다가 어느 결에 취해버린 이 노인의 심정은 어떻게 표현할 수 있을까요? 노인들은 말입니다, 요새는 '노인'이란 말을 잘 안 쓰지만, 어쨌든 그야말로 생물학적으로 늙음의 위치에 든 분들은 말이지요, 봄이 오면 저절로 슬퍼집니다. 과연 내가 이 봄을 내년에도 볼 수 있을까?

중국 당나라 때의 시인 두보(杜甫, 712~770)가 〈가석(可惜)〉이라는 시에서 이렇게 읊었습니다.

꽃잎은 무엇이 급해 그리 흩날리는가 　　　　　花飛有底急

늙어감에 바라는 바 봄이 더디 가는 것뿐 　　　　老去願春遲

| | |
|---|---|
| 안타까울손 즐겁고 흥겨운 자리 | 可惜歡娛地 |
| 나는 어느 곳에서도 젊지 않다네 | 都非少壯時 |
| 마음을 넓히기에는 술만 한 것이 없고 | 寬心應是酒 |
| 흥을 돋우기에는 시 짓는 것보다 나은 것이 없는데 | 遣興莫過詩 |
| 이러한 뜻을 도연명은 알았으련만 | 此情陶潛解 |
| 나는 그대보다 뒤늦게 태어난 것을 | 吾生後汝期 |

첫 대목을 보십시오. "화비유저급(花飛有底急)이요, 노거원춘지(老去願春遲)라. 꽃잎은 무엇이 급해서 그렇게 흩날리는가, 늙어가면서 바라는 것은 오로지 봄이 더디 가는 것뿐"이라고 하지 않습니까. 이게 노인의 심정입니다. 꽃을 바라보며 산 놓고 술을 먹는 이 늙은이의 심정도 아마 그런 것일 겁니다.

이보다 더한 것이 또 있습니다. 역시 두보가 시를 읊었습니다. 〈곡강이수(曲江二首)〉의 앞 부분입니다.

| | |
|---|---|
| 한 조각 꽃잎이 날려도 봄은 깎여나가는데 | 一片花飛減却春 |
| 바람에 만 점 흩날리니 정녕 시름겹도다 | 風飄萬點正愁人 |
| 다시 눈앞에서 저 꽃잎 다 스러지는 걸 보아야 하니 | 且看欲盡花經眼 |
| 한 잔의 술이 해롭다 한들 어이 마다하리오 | 莫厭傷多酒入脣 |

지금 읊은 시의 주인공이 바로 그림 속의 노인입니다. 무엇을 말하는 걸까요? 인간의 그런 낙담과 좌절과 희원과는 아무 관계 없이 꽃은 피고 지고, 물은 흘러 강으로 바다로 나아가는데⋯ 자연은 무릇 사람의 욕구를 넘어선 것인데⋯ 그러하니 속절없고 덧없는 인간의 유한한 삶을 자연에 빗대 표현하고 있는 겁니다.

음악도 마찬가지 아닙니까? 자연을 보고 노래하는 것, 자연의 만상을 보고 인간의 감상을 읊는 것. 그림이 거기에서 벗어날 수가 없는 것입니다. 그러나 그림이 자연과 무슨 관계냐고 물을 때 화가는 이렇게 이야기하지 않을까요. "자연과 나와의 다툼과 조화를 기록한 것, 그것이 바로 그림이다."

## 산수간에서 한 세상을 굽어보다

숨어 사는 선비의 모습을 그야말로 자연과 오연(傲然)한 은일의 합치, 그러니까 자연에 매몰되거나 편승하는 것이 아니라 자연을 있는 그대로 보고 일체화되는 은둔자의 모습을 그린 두 작품을 보겠습니다. 먼저 1강에서도 본 조선 후기 화가 소당 이재관의 작품입니다.

'소나무 아래의 처사(松下處士)'를 그렸습니다. 소나무 한 그루가 아주 곧게 자랐으나 끄트머리에 가서 가지들이 굽었습니다. 뒤쪽에 바위

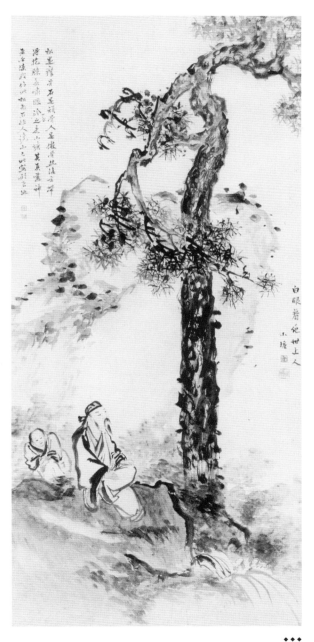

◆◆◆
**이재관, 〈송하처사〉**
19세기, 종이에 채색, 139.4×66.7, 국립중앙박물관

가 보이고요, 그 아래쪽에 너럭바위에서 고개를 빳빳이 세운 늙은이가 앉아 먼 곳을 바라보고 있습니다.

왼쪽 위의 글은 당대에 이재관과 친했던 서화가 우봉(又峰) 조희룡(趙熙龍)이 이 그림을 보고 남긴 품평입니다.

소나무는 구골(癯骨)이요 돌은 완골(頑骨)이요 사람은 오골(傲骨)이다. 이렇게 되어야 무릎을 끌어안고 차가운 눈으로 한 세상을 바라보는 뜻이 비로소 드러나겠구나. 소당은 그야말로 그림의 귀신인데, 나에게 이런 그림을 그리게 한다면, 소나무는 늙었고 돌은 기괴하고 사람은 허황된 모습으로 그리고 말 것이니, 이렇게 그리면 그 형태만 그린 꼴이 된다.

松是癯骨石是頑骨人是傲骨, 然後方帶得抱膝長嘯眼冷一世之意,

小塘其眞畫神耆乎, 使我作此松老石怪人詭而己此寫形者也

'소나무는 비쩍 야윈 모습이고, 돌은 완강한 모습이고, 인간은 오만하기 짝이 없는 모습이다. 이렇게 그려야 차가운 눈으로 세상을 바라보는 뜻이 드러난다' 이런 얘깁니다. 그러니까 우봉 조희룡이 이 그림을 그린 자기 친구 소당 이재관의 그림 솜씨를 한껏 칭찬하는 내용이지요.

오른쪽 중간에는 소당이 뭐라고 써놓았습니다. '백안간타세상인(白

眼看他世上人). 소당(小塘).' 중국 당나라의 시인 왕유(王維)의 시에 나오는 구절입니다. 해석하면 이렇습니다. "희멀겋게 뜬 눈으로 세상 사람들을 쳐다본다네." 자기 옆에 사람이 있는데도 없는 것처럼 취급해버리는 것을 백안시(白眼視)라고 합니다. 무시하는 거지요. 그런데 백안이 무슨 뜻입니까? 흰자위만 가득 찬 눈이라는 겁니다. 누군가를 이렇게 흰자위만 가득한 눈으로 쳐다보는 걸 백안시한다고 합니다.

이 백안시라는 말이 어디에서 나왔냐 하면, 중국 삼국시대에서 진나라로 넘어가던 그 시기 말엽에, 일곱 사람이 격변하는 세상과 무자비한 전쟁과 인간들의 다툼이 싫어서 대나무숲으로 들어가 자기들끼리 술 마시고 거문고 타고 지냈습니다. 이른바 죽림칠현(竹林七賢)입니다. 이들 가운데 '스타' 은자가 세 명 있습니다. 완적(阮籍), 혜강(嵆康), 유영(劉伶)입니다. 백안시는 이중에서 완적과 관련이 있습니다.

죽림칠현에게 즐거움을 준 유일한 동반자가 무엇인지 아십니까? 바로 술과 거문고입니다. 칠현이 죽림 즉 대숲에서, 자기들끼리 술과 거문고와 더불어서 놀고 있는데, 어느 날 마음에 들지 않는 사람이 들어옵니다. 천격(賤格)인 그 사람이 대숲으로 들어오면, 완적이 눈을 허옇게 뜨고 바라봅니다. 이것이 백안시입니다. 그러면 자기와 뜻을 같이하는 반가운 사람이 오면 어떤 눈으로 바라볼까요? 백안시의 반대말, '푸를 청(靑)' 자를 써서 청안시(靑眼視)라고 합니다.

이것이 숨어 사는 오연한 인간, 자연 속에서도 자연에 매몰되거나

자연의 조건절로 존재하지 않는 한 인간의 오연한 모습입니다. 이렇게 산수간에서 한 세상을 굽어보는 은자의 모습을 그린 또 한 작품을 보겠습니다.

다음 페이지의 그림은 조선 후기 문인화가 능호관(凌壺觀) 이인상(李麟祥, 1710~1760)의 작품입니다. 제목은 '송하독좌(松下獨坐)', 그림에서 볼 수 있듯이 '소나무 아래에 홀로 앉아 있다'는 뜻입니다. 이 그림에는 "갑술(甲戌)년 제야에 원령(元靈)이 취해서 그렸다"는 글이 적혀 있습니다. 원령은 이인상의 자입니다. 술에 취해서 갑술년 제야, 음력 12월 31일에 이 그림을 그린 화가의 속마음은 무엇일까요? 이 세상의 온갖 시비와 헛된 명리와 끝을 모르는 인간의 탐욕… 한 해가 바뀌는 밤에 홀로 술을 마시며 그 더러운 세상을 탓하다가 문득 붓을 들어 그린 그림입니다.

자, 고개를 빳빳이 들었죠? 이것이 바로 오골입니다. 거만하여 남에게 굽히지 않는 기상, 은자는 이렇게 고개를 바짝 치켜세워야 합니다. 고개를 숙이고 있는 은자는 뭔가 수상쩍습니다. 꽃을 보느라 정신이 팔린, 코를 땅에 처박은 사람은 그에 비해 무늬만 은사입니다. 고개를 꼿꼿이 세운 이라야 제대로 된 처사이고 은자입니다. 한 세상을 굽어보는 풍미가 그 사람 속에 있는 것이죠. 이인상은 이 그림에서 고개를 바짝 치켜들고 세상을 백안시하는 이의 모습을 그려 두려움 없이 날을 세운 대립의 진상을 증명하고 있습니다.

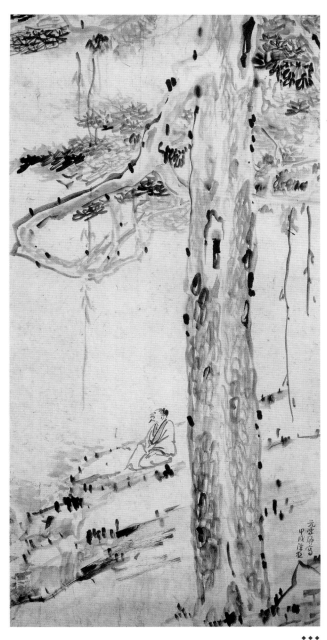

**이인상, 〈송하독좌〉**
18세기, 종이에 수묵, 80×40, 평양 조선미술박물관

## 인간의 삶과 우주를 논하는 어부와 나무꾼

산수간에 자연과 더불어서 사는 존재 가운데 그런 선비만 있는 건 아닙니다. 또 어떤 사람들이 있을까요? 우리 옛 그림은 자연에 숨어서 자연과 더불어 조화를 이루는 존재로 두 종류의 사람을 더 상정하고 있습니다. 바로 어부와 나무꾼입니다. 옛 그림 가운데 어부와 나무꾼을 소재로 한 작품이 매우 많습니다. 왜일까요? 왜 어부와 나무꾼이 우리 옛 그림에 단골로 등장하게 되었을까요? 그것은 바로 선비 못지않게 자신의 신분을 드러내지 않고 자연에 파묻혀 사는 사람이기 때문입니다.

자, 어부와 나무꾼이 서로 대화하는 모습을 그린 '어초문답(漁樵問答)' 한 점을 보겠습니다.

조선 숙종 때의 화가 이명욱(李明郁)이 그린 작품으로, 조선 중기에 인물과 산수를 그리던 일반적인 화풍이 고스란히 남아 있습니다. 나무꾼이 입고 있는 옷을 보십시오. 바람에 날리는 이 옷자락이 명쾌하고 뾰족하고 날카롭게 그려졌습니다. 인물이 입고 있는 옷을 이렇게 그린 그림을 보면, "아, 요건 조선시대 중기 그림이네"라고 이해하시면 됩니다. 물론 후기에도 이런 필치로 그려진 그림들이 있는데, 단원 김홍도의 작품을 보면, 특히 〈신선도〉를 보면, 사람들의 옷자락이 대부분 그 사람이 가는 방향, 즉 전방을 향하여 날립니다. 그것은 후기의 김홍

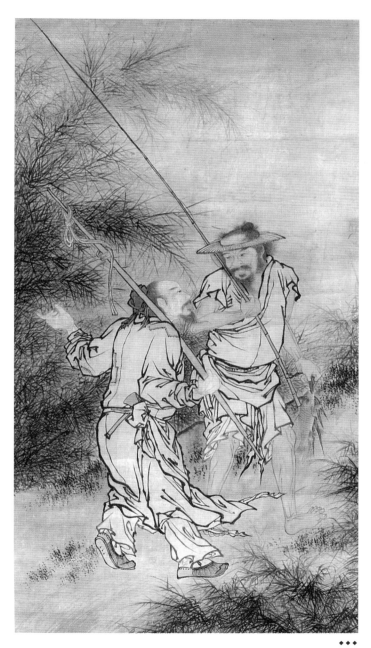

**이명욱, 〈어초문답〉**
17세기, 종이에 담채, 173.0×94.0, 간송미술관

도가 앞선 시기의 화풍을 나름대로 변용해서 그린 것입니다.

조선 후기의 화가 겸재 정선도 어초문답도를 남겼습니다. 다음 페이지의 그림을 보십시오. 그런데 천하의 화성(畵聖)이라고 불리는 겸재가 잘못 그려놓은 게 있습니다. 발견하셨나요? 뭐가 잘못됐습니까? 네, 바로 지게입니다. 지게 작대기를 여기 대면 어떻게 됩니까? 거꾸로 댄 거잖아요. 원래 지게를 앞으로 기울여서 작대기를 그쪽에 대야 하는 거죠. 겸재가 그걸 몰랐을까요? *(청중: 알았겠죠.)* 알았다면 왜 이렇게 그렸을까요?

겸재가 그림의 구도를 생각해본 겁니다. 만일 지게 작대기를 앞쪽으로 기울이게 되면, 지금 이야기를 나누고 있는 두 사람이 화면에서 가장 중요한 존재인데, 전체 구도에서 약간 깨지는 듯한 느낌이 있습니다. 그래서 지게를 이렇게 뒤로 물려놓은 겁니다. 흐르는 물도 바깥으로 내놓고, 나무도 뒤로 물리고… 이렇게 모두 뒤로 물러나는 듯한 느낌을 주기 위해서 작대기를 뒤쪽에 받쳐놓은 상태로 그린 거지요. 조그마한 그림 속에서도 이렇게 포치경영(布置經營), 어떻게 배치하고 어떻게 경영할지에 대한 생각이 있는 것이지요. *(청중: 그런데 지게가 왜 필요하죠? 지게를 지워도 아무 탈 없지 않나요?)* 아, 그러면 이 사람의 신분이 드러나지 않잖아요. 어부는 낚싯대를 들고 있는데 말이지요. 이렇게 등장인물의 신분을 보여주기 위해 나무가 실린 지게를 배치한 겁니다.

그런데 어부와 나무꾼이 왜 이렇게 자주 등장할까요? 중국 송나라

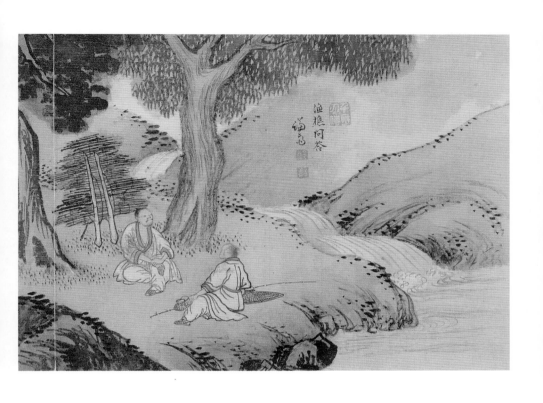

◆◆◆
**정선, 〈어부와 나무꾼〉**
18세기, 비단에 채색, 23.5×33, 간송미술관

때 강절(康節)이라는 시호를 받은 유학자 소옹(邵雍, 1011~1077)이 어부와 나무꾼이 서로 주고받는 이야기를 통해서 우주와 세상의 철리(哲理)를 논한 글이 있습니다. 〈어초문대(漁樵問對)〉라는 유명한 글입니다. 이름 없는 어부와 나무꾼이 인간의 삶과 우주에 대한 깊고 까마득한 진리를 토론하는 것이죠.

어부와 나무꾼이 역사상 가장 멋있는 존재로 등장하는 일이 있었습니다. 소설 《삼국지》 아시죠? 그 《삼국지연의》의 권두사(卷頭辭)에 삼국지 이야기를 노래로 만든 가사가 실려 있습니다. '삼국지 서시(序詩)'라고도 하는데, 이 사람들이 뭐라고 하는지 한번 볼까요.

장강은 굽이굽이 동으로 흘러가
그 물보라에 스러진 영웅이 얼마나 많았던가
옳고 그름과 성공과 실패는 고개 돌려보면 아무것도 아닌데
청산은 옛날과 다름이 없건만
석양은 몇 번이나 더 붉었던가
흰 머리 어부와 나무꾼 강가에 나와 앉아서
늘 가을달 봄바람 맞으며 반겼지
두 사람은 한 동이 탁주에도 기쁘게 만났는데
예부터 지금까지 크고 작은 일 끊이지 않았지만
모두가 한낱 웃으며 하는 이야기일 뿐이네

滾滾長江東逝水, 浪花淘盡英雄. 是非成敗轉頭空, 青山依舊在, 幾度夕陽紅.

白髮漁樵江渚上, 慣看秋月春風. 一壺濁酒喜相逢, 古今多少事, 都付笑談中.

《삼국지》. 그 역사의 굽이굽이에 얼마나 많은 전쟁영웅과 선비와 책략가와 모사꾼이 살았겠습니까. 그들이 흘러가는 물속에 물보라처럼 피었다가 스러져갔다는 거죠. 인걸들은 그렇게 간 데 없지만, 청산은 옛날처럼 푸르고 노을은 변함없이 붉었다가 지고 다시 떠오르기를 계속합니다. 이 강가에 사는 어부와 나무꾼은 가을이 되면 달을 바라보고 봄이 오면 바람 맞으면서, 탁주 한 잔 놓고 서로 기쁘게 만나서 이야기를 나눕니다. 그 옛날로부터 지금에 이르기까지 수없이 많은 시비와 성패와 대단한 일들이 있었지만, 그 많은 일은 한낱 탁주 한 잔 앞에 두고 이야기 나누는 어부와 나무꾼의 술안주에 불과하다는 겁니다. 어부와 나무꾼이 하찮은 필부가 아니라 부침하는 역사의 흥망을 보고 코웃음치는 그런 존재라는 거죠.

물이 더러우면 발을 씻고…

우리 옛 그림에는 깊은 산속에서 물에 발을 담그고 있는 노인이 꽤 많이 나옵니다. 대부분 선비이며 은사인데요. 이런 그림을 '탁족도(濯

足圖)'라고 합니다.

먼저 조선 중기의 왕실 화가로 성종의 후손인 이경윤(李慶胤)이 그렸다고 하는 〈탁족〉을 볼까요. 그림을 보면, 선비가 흐르는 물에 발을 꼰 채 담그고 있습니다. 그런가 하면 이행유(李行有)라는 화가가 그린 그림도 있습니다. 이 그림은 한때 조선 후기 화가로 당대의 정선, 심사정과 함께 삼재(三齋)로 일컬어졌던 관아재(觀我齋) 조영석(趙榮祏, 1686~1761)의 〈탁족〉 작품으로 알려져, 저도 그런 줄 믿고 있었습니다. 최근에야 문헌에 실린 김홍도의 증언이 나오고 해서 이행유가 조영석의 작품을 임모한 것으로 밝혀졌습니다. 어쨌거나 이 작품은 깊은 산중에서 머리를 빡빡 깎은 스님이 물에 발을 담그고 있는 모습을 아주 실감나게 묘사했습니다.

우리 옛 그림에서 '탁족'은 무엇을 의미할까요? 바로 인간의 처신을 이야기합니다. 중국 전국시대 초나라 시인 굴원(屈原)의 이야기입니다. 굴원은 애국심으로 나라를 바로잡기 위해서 엄청나게 노력을 하고 상소를 올렸지만, 중앙정부에서는 그의 의견을 들어주지 않았습니다. 아무리 충정을 가지고 얘기를 해도, 정치판은 정치의 논리에 의해서 흘러가게 마련입니다. 그래서 굴원은 마지막 상소를 했습니다. 어떻게 했느냐? 멱라수(汨羅水)에 투신하는 것으로써 상소를 대신합니다. 죽음으로써 나라 사랑하는 마음, 그리고 정치적 견해를 밝힌 거지요.

그런 굴원이 〈어부사(漁父詞)〉를 지었는데요. 그가 노심초사하고 있

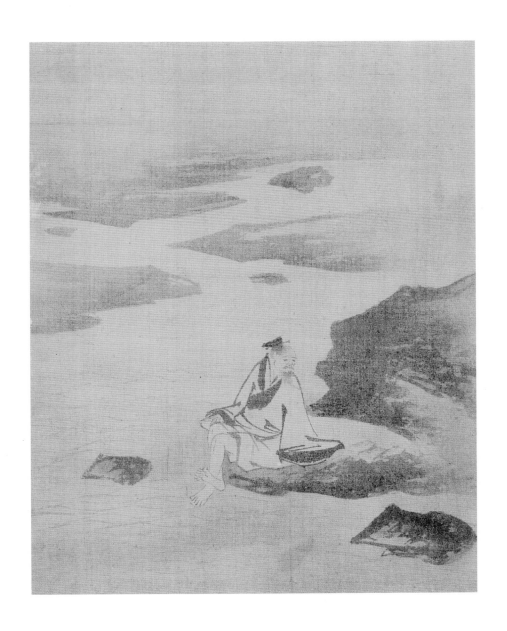

♦♦♦
**전 이경윤, 〈탁족〉**
16세기, 비단에 수묵, 31.1×24.8, 고려대학교 박물관

으니까 지나가던 어부가 무슨 걱정을 하느냐고 묻습니다. 하아, 나라가 이래서는 안 되고, 세상이 이래서는 안 되고, 사람이 이래서는 안 되고… 이 따위 소리를 늘어놓으니까 어부가 말이죠, 그 나무꾼의 짝인 어부가 이렇게 이야기합니다.

이보게나, 창랑의 물이 맑거든 내 갓끈을 씻으면 되고,
창랑의 물이 흐리거들랑 내 발을 씻으면 그만이지.
滄浪之水淸兮 可以濯吾纓, 滄浪之水濁兮 可以濯吾足

여기에 탁오족(濯吾足), '나의 발을 씻는다'는 말이 나오죠? 그러니 우리 옛 그림에 이 발 씻는 '탁족' 그림이 나오면 이렇게 생각하면 됩니다. '세상의 옳고 그름과 이기고 짐이라는 것이 얼마나 쓸데없는 일인가, 말하자면 뜬 이름에 불과한 것이니, 세상이 맑으면 맑은 대로 처신하고, 흐리면 흐린 대로 처신하면 그만 아닌가.' 이게 바로 어부의 내공입니다. 아등바등하는 그 시대 사대부 선비들의 머리 위에 올라가 있는 거죠.

구한말의 지사이자 문인화가 지운영(池雲英, 1852~1935)은 일본에서 종두 제조법을 배워와 시행한 지석영(池錫永)의 형입니다. 개화파가 일으킨 갑신정변이 실패한 후에 선두에 섰던 김옥균(金玉均)을 죽이려고 일본까지 갔다가 미수에 그치고 돌아와서 유배도 가고 했던 사람인데

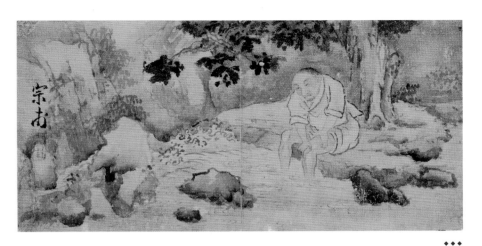

◆◆◆
**이행유, 〈탁족〉**
18세기, 비단에 담채, 14.7×29.8, 국립중앙박물관

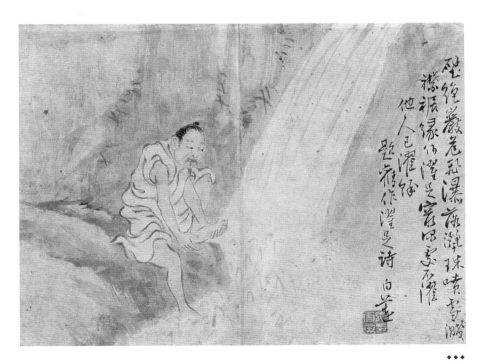

◆◆◆
**지운영, 〈탁족〉**
19세기, 종이에 담채, 18.0×23.5, 간송미술관

요. 이분도 탁족도를 그렸습니다.

앞의 그림을 보면, 상투를 튼 한 사람이 폭포에서 발을 씻고 있죠? 다른 그림들에서는 발을 담그고 곰곰이 생각하는데, 이 사람은 발바닥을 손으로 감싼 채 문지르고 있습니다. 이렇게 되면 세족(洗足)이 되는 거죠. 세수하듯이 발을 씻는 겁니다.

자, 그런데 이렇게 그려놓고 나서, 지운영은 탁족의 의미를 그 옆에 써놓았습니다. "깎아지른 벽 위태로운 바위 아래 폭포는 휘날리니, 구슬이 씻어낸 듯 물을 뿜어낸 듯 옷자락의 앞뒤를 적시네. 무슨 까닭으로 깊은 산속에서 발을 씻는가. 남의 발을 씻으려 하지 말고 자기 발이나 먼저 씻게나." 그러니까 탁족이란 모름지기 남의 발을 씻으라고 강요하는 것이 아니라, 내가 내 발을 먼저 씻는 것이다… 화가는 탁족의 도를 얘기하면서 은자의 마음가짐을 은근히 보입니다. 자연 속에 숨어 사는 사람의 여름나기를 그림으로 보여주고 있다 해도 되겠습니다.

## 즐김의 즐거움, 이 즐거움 어찌 아는가

세상과의 인연을 끊고 숨어 살면서, 자연이 스스로 그러한 것을 새삼 깨닫고, 자연과 이치를 다투든 조화를 이루든 자연과 어깨를 겨루니 틀거니 하고 살면서, 음악을 연주하고 시를 짓고 그림을 그리는 은

자의 나날. 그 즐거움은 자족(自足)과 독락(獨樂)으로서의 가치만 있는 것일까요? 남들이 그 즐거움을 알아줄 수 없는 걸까요? 그 자연에서 사는 뜻과 즐거움을 남들은 어떻게 알아낼 것인가? 이런 질문을 던져 놓고 그림을 한 점 보겠습니다.

박제가(朴齊家, 1750~1805)라고 하면, 조선 후기의 실학자입니다. 정조가 특히 알아주었던, 서출이지만 규장각(奎章閣, 요즘으로 치면 국립중앙도서관)의 사서 역할을 맡았던, 실학에서 이용후생(利用厚生)을 주장한 북학파의 한 사람이었습니다. 그 박제가가 〈어락(魚樂)〉, 물고기의 즐거움을 그렸습니다. '물고기의 즐거움'이라는 말이 어느 고사에 나오는지 아십니까? 나비 꿈을 꾸고 나서 꿈속의 나비가 나인지 내가 나비인지 모르겠다고 한 호접몽(胡蝶夢) 이야기는요? 예,《장자(莊子)》에 호접몽이 나오고 이 어락(魚樂)에 대한 이야기도 나옵니다.

다음 페이지의 그림을 보십시오. 잉어를 그려놓고, 피라미를 그려놓고, 새우도 그렸습니다. 잉어는 무슨 뜻으로 그린지 아십니까? 등용문(登龍門)입니다. 저 황하의 거센 물살을 거슬러 거꾸로 올라가는 잉어는 용이 된다고 그랬잖아요. 어변성룡(魚變成龍), 잉어가 변해서 용이 된다, 그래서 등용문이라고 하는 거죠. 과거에 급제한다는 말입니다. 그 등용문의 헌걸찬 존재가 바로 잉어입니다. 뒤따르는 피라미는 뭐죠? 벼슬을 하기 전에 과거공부만 하는 딸깍발이 서생들이 우리 옛 그림에 피라미로 등장합니다. 여기에 물풀들은 뭐죠? 정처없이 객지를

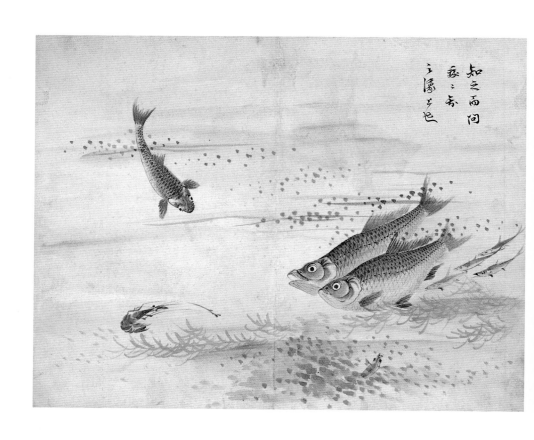

知之而問
泰之赤
三漁 也

◆ ◆ ◆
**박제가, 〈어락〉**
18세기, 종이에 담채, 27.0×33.5, 개인 소장

떠도는 걸 말합니다. 새우는 또 뭘 말하죠? 새우는 굴신자재(屈伸自在), 어깨나 허리나 다리를 마음대로 폈다가 굽혔다가 하죠. 그러니까 자유롭고 능란한 처신을 뜻합니다. 옛 그림에 저런 생물들이 나오면 대략 짐작할 수 있는 고사나 속설이 있게 마련입니다.

그런데 그런 뜻으로 생각하지 않게끔 박제가가 여기에 따로 써놓은 글이 들어가 있습니다. 거, 자다가 괜히 남의 봉창 두드리는 소리 하지 말고, 이 그림을 보거들랑 이것을 떠올리소, 하고 자기가 직접 밝혀두었습니다.

그대는 알면서 나에게 물었다. 나는 그것을 물가에서 알았노라.

知之而問我 我知之濠上也

무슨 이야기일까요? 바로 《장자》에 나오는 '어락' 이야기입니다. '물고기의 즐거움' 말이지요.

《장자》에 속된 말로 호구 한 사람이 나옵니다. 장자가 늘 골려먹는 존재인데, 바로 혜시(惠施)입니다. 혜자(惠子)라고도 하죠. 어느 날 장자가 물가를 지나가다가 물고기가 노니는 걸 이렇게 물끄러미 바라보다가 말합니다.

"아, 물고기들이 정말 즐겁게 노닐고 있구나."

혜시가 그 이야기를 듣고 나서 장자를 보며 말합니다.

"야, 네가 물고기도 아닌데, 어떻게 물고기가 즐거운 줄 아냐?"

장자가 이렇게 이야기합니다.

"그러면 네가 내가 아닌데 내가 물고기의 즐거움을 모르는 줄 너는 어떻게 아는데?"

그러니까 혜시가 대꾸합니다.

"물론 나는 네가 아니지, 너도 또한 물고기가 아니고. 그러니까 나는 너를 모르고 너는 물고기의 즐거움을 알 수가 없는 거지."

그러자 장자가 천천히 말합니다.

"자, 다시 한 번 돌아가보자. 네가 나보고 물고기의 즐거움을 모른다고 했지? 물고기의 즐거움을 모른다고 하면서 내가 물고기의 즐거움을 안다고 한 것을 네가 어떻게 아느냐고 물은 것은 내가 안다는 사실을 너는 알고 있었던 거지. 너 역시 물고기의 즐거움을 아는 놈이 분명한 거야. 내가 물고기의 즐거움을 어떻게 알았느냐고? 물가에 나와서 물고기가 노는 걸 보고 알았다."

이게 장자와 혜시의 어락, 물고기의 즐거움에 대한 논박(論駁)입니다. 말하자면, 형식적 논리나 이런 것이 끝없이 순환되는 논박으로, 하염없이 논쟁을 끌고 갈 수 있습니다. 하지만 그중에서도 "내가 물고기의 즐거움을 어떻게 알았는가, 물가에 나와서 물고기가 노는 걸 보고 알았다" 이 말이 박제가의 눈에는 그야말로 실학의 가장 중요한 격물치지(格物致知)를 이루는 것으로 보였을지도 모릅니다. 박제가가 이런

그림을 그린 이유가 아마 그것일 것입니다.

자, 물고기의 즐거움을 어떻게 아느냐? 물가에 나가보면 아는 겁니다. 물가에 가보지도 않고, 네가 물고기가 아닌데 물고기의 즐거움을 안다고 어떻게 함부로 말하느냐, 이렇게 말해서는 안 된다는 이야기입니다. 어쨌든 물고기의 즐거움을 알려면 물가에 나가봐야 할 일입니다.

박제가가 또 이런 말도 했습니다. "물맛이 어떤가 물으면 사람들은 아무 맛도 없다고 한다. 그대는 목마르지 않다. 그러니 무슨 수로 물맛을 알겠는가?" 물맛이 어떤가 물었을 때 "물에 무슨 맛이 있소? 아무 맛도 없지"라고 말하는 사람은 목마르지 않은 것이지요. 그러니 무슨 수로 물맛을 알겠습니까. 물고기의 즐거움을 내가 아는 것을 너도 알려면 너도 따라 물가에 나와서 봐야 비로소 그 물고기의 즐거움을 깨닫게 될 것이라는 얘기입니다.

홀로 이루고 홀로 나아가는 은자의 삶에서 자연의 이치를 찾아내거나 다투고 조화하면서 어떻게 사람살이가 음악이 되고 그림이 되고 시가 되는지, 그것을 두 차례 강의로 정리해보았습니다. 다음 강의에서 다른 주제로 뵙겠습니다. *(청중 박수)*

두 번째 주제

아집(雅集) —
더불어 즐김을
나누다

## 3강    소리를 알아준 미더운 우애

1강과 2강을 관통하는 주제가 '숨어 사는 은사의 즐거움'을 이야기하는 은일(隱逸)이었다면, 3강과 4강의 주제는 '우아한 모임'이라는 뜻의 아집(雅集)입니다. 요즘은 잘 쓰지 않는 말이죠. 옛날 어르신들은 남자든 여자든 겉으로 갖춰야 할 아름답고 바람직한 자세를 '아정(雅正)'이라고 했습니다. '우아할 아' 자에다가 '바를 정' 자를 씁니다. 쉽게 풀자면 품격과 향기가 스며들어 있는 걸 '아(雅)하다'라고 이야기하죠. 여기에 집(集)은 모인다는 의미가 됩니다.

가까이 지내는 사람들과 모이는데, 그 모임의 목적이 음란하거나 재물을 탐하기 위한 것이 아니라 우수하고 단정하고 아정합니다. 예컨대 지금 우리 공부 모임이 그렇지 않습니까. *(일동 웃음)* 요즘 다양한 분야에서 생겨나고 있는 중장년층의 공부 모임을 이 시대의 아집이라고

불러도 될 것 같아요. 자기 생업 분야에서 일정한 성취와 결실을 거둔 분들이 자신의 삶에 아직 풀리지 않고 남아 있는 과제를 화두로 토론하고 결과를 나누고 향수하는 모임 말이죠.

이런 '우아한 모임'에 필수적으로 따르는 도구들이 시(詩), 서(書), 화(畵), 금(琴), 기(棋), 다(茶), 주(酒)입니다. 시가 필요하고요, 다음에 붓글씨를 쓰겠죠. 또 그림을 가지고 이야기하고, 직접 그리기도 하겠죠. 그 모임을 그림으로 남기기도 합니다. '금'은 거문고, 가야금, 비파… 뭐든지 좋은데, 거문고는 꼭 있어야 합니다. '기'는 바둑이나 장기를 의미합니다. '다'는 차를 나누는 겁니다. 다담(茶談)이죠. 무엇보다 우아한 모임에는 반드시 음악이 있었습니다. 3강과 4강에서는 '우아한 모임과 음악이 어떻게 도반을 이루었나?' 하는 주제로 이야기를 해보겠습니다.

먼저 '친구'에 대해서 살펴보려고 합니다. '모임'의 필수 요소가 친구니까요. 조선시대에도 공적인 모임, 사적인 모임이 많이 있었습니다. 그중 사사로운 친구들 사이의 모임을 보겠습니다. 지음(知音), 글자 그대로는 '소리를 안다'는 뜻입니다. 그런데 자기를 알아주는 지기(知己), 가장 가까운 친구를 일컬어서 지음이라고 하잖아요. 좋은 친구가 되려면 왜 소리를 알아야 된다고 하는 걸까요?

이 말이 어디에서 나왔는지 한번 볼까요. 중국 춘추시대 때 백아(伯

牙)와 종자기(鍾子期)라는 둘도 없는 베스트프렌드가 있었습니다. 두 사람이 어떻게 해서 절친(切親)이 됐냐 하면, 거문고 명인인 백아의 연주를 종자기가 알아준 거예요. 백아가 거문고를 연주할 때, 머릿속으로 산을 떠올립니다. 그러면 종자기가 음악을 듣고 나서 "아, 우뚝한 산이 눈앞에 펼쳐지는 듯했다"라고 소감을 말해줍니다. 다음에 또 백아가 흘러가는 물을 생각하면서 거문고를 연주합니다. 그러면 종자기가 다 듣고 나서 하는 말이, "내 눈앞에서 강물이 넘실넘실 흘러가는 듯한 그런 느낌을 받았네." 말을 하지 않고 소리만 듣고도 친구가 무엇을 연주하고 어떤 마음으로 거문고를 타는지를 다 알아준 거죠. 그런 종자기가 죽자 백아는 자기의 음악을 이해해주는 이가 더 이상 없다며 거문고 줄을 끊고 다시는 연주를 하지 않았다고 합니다.

내가 하는 생각, 내가 꿈꾸는 삶, 내가 하고자 하는 이야기, 내가 하고 싶은 놀이… 그런 것들에 대해 내가 입을 떼서 말하지 않아도 알아주는 친구… 참 부럽습니다. 그런 지음들이 만나서 어떻게 노는가를 우리 옛 그림을 통해서 보겠습니다. 그때 음악은 또 어떻게 어우러지는지도 함께 살펴보죠.

## 지란지교, 난초 향기 가득한 아름다운 사귐

우선, 벗과의 아름다운 사귐이란 어떤 것일까요? 친구 사이의 지극한 사귐을 지란지교(芝蘭之交)라고 하는데요, 그 지란지교가 보이는 그림을 먼저 보겠습니다.

이하응(李昰應, 1820~1898)이 누구냐 하면, 고종의 아버지 흥선대원군입니다. 호가 석파(石坡)였습니다. 대원군 이하응이 난초 그림을 하나 그렸는데요, 〈지란(芝蘭)〉입니다. 다음 페이지의 그림을 보십시오. 난초 잎 하나가 이렇게 멋지게 포물선을 그리며 늘어졌습니다. 그리고 꽃대가 하나 올라왔는데, 이 꽃대에 지금 막 피려고 하는 꽃들이 있고 꽃잎이 조금 벌어진 꽃들도 있습니다. 마치 뱀 대가리처럼 그렸습니다. 감각적으로 그려놓았습니다. 그 밑에 ET처럼 생긴 요것은 뭘까요? 대원군은 이 식물을 지초(芝草)라고 생각한 것 같아요. 난초와 지초를 같이 그린 거죠. 그리고 대원군이 뭐라고 써놓았느냐?

선한 사람과 함께 지내는 것은 지초와 난초가 피어 있는 방에 들어가는 것과 같다.

與善人居如入芝蘭之室

공자의 말씀입니다. 선한 사람을 사귀는 것은 향기 물씬한 지초와 난초가 있는 방에 들어가는 것과 같다는 거죠. 이어서 공자는 이렇게

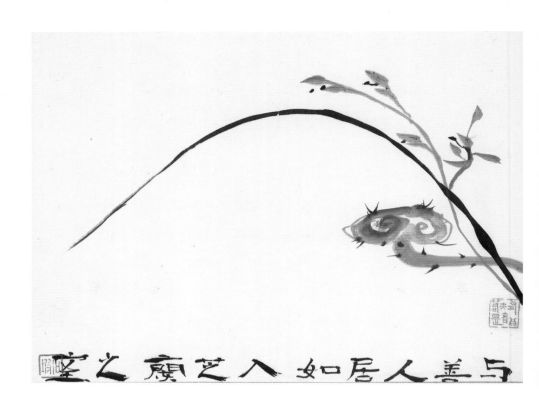

● ● ●
**이하응, 〈지란〉**
19세기, 종이에 수묵, 33.5×44.5, 개인 소장

말합니다. "처음에는 그 향기가 느껴지다가 오래되면 그 향기에 자연히 동화된다."

자, 그러면 그 뒤에는 어떤 말이 나올까요? 당연히 선하지 않은 사람과 지내는 것, 그것을 무엇에 비유했는지 볼까요. "선하지 않은 사람과 지내는 것은 생선가게에 들어가는 것과 같다. 처음에는 그 비린내가 느껴지지만 오래되면 저절로 그 냄새에 젖어버린다."

이것이 인간관계에서 사귐의 경과입니다. 선한 사람과 사귀면, 그가 가지고 있는 난초와 지초의 아름다운 향기에 내가 스스로 동화됩니다. 선하지 않은 사람과 사귀어도 마찬가지입니다. 그 생선의 냄새가 내 몸에 배어드는데, 처음에는 비린내가 느껴지지만 오래되면 그 냄새조차 나는지도 모르게 된다는 겁니다.

석파가 이런 그림을 그려놓고 도장을 하나 찍었는데요, 이 도장도 문장과 관계가 있습니다. "유위자역약시(有爲者亦若是)라. 무릇 하고자 하는 자는 역시 그렇게 되리라" 하는 뜻입니다. 이 글의 의미를 제대로 알려면 그 앞의 문장까지 함께 봐야 하는데요.

공자의 제자 가운데 공자보다 먼저 죽은 이가 있는데요, 공자가 그 제자를 정말 사랑했습니다. 안회(顔回), 안연(顔淵)이라고도 부르죠. 후대 사람들이 공자처럼 자(子) 자를 붙여서 안자(顔子)라고 부르기도 합니다. 학문을 참으로 좋아하고, 공자와 정말 심통(心通)할 수 있는 똑똑한 제자였는데, 서른이 채 안 되어 요절을 했습니다.

그 안회는 정말 선한 사람이었는데, "어떻게 해서 그렇게 될 수가 있느냐?"라고 누가 물었을 때, 안회가 이런 말을 합니다. "순하인야 여하인야(舜何人也予何人也) 유위자역약시(有爲者亦若是)라." 즉, "순임금이 어떤 사람이며 나는 어떠한 사람이냐, 무릇 하고자 하는 사람이면 순임금처럼 그렇게 될 수 있다." 맹자(孟子)의 성선설(性善說)과 맥이 닿는 이야기죠.

## 매화꽃 흩날리는 봄날의 만남, 설렘

친한 친구들 사이의 만남이란, 시도 때도 없이 이루어지죠. 괜스레 좋으니까요. 아침에도 만나고 점심에도 만나고 저녁에도 만나고…. 옛사람들이 가까운 지기들과 계절별로 어떻게 만나서 즐겼는지, 그림을 통해 보겠습니다.

먼저 봄날의 만남입니다. 조선 후기의 화가 고람(古藍) 전기(田琦, 1825~1854)의 〈매화초옥(梅花草屋)〉인데요, 전기는 약재상을 하는 중인 신분으로서 추사 김정희의 지도를 많이 받은 화가입니다.

그림을 보고 혹시 '겨울 아니야?' 하고 의아해하셨나요? 겨울처럼 보이죠? 눈송이가 엄청나게 내리는 듯한데… 매화입니다. 매화 꽃송이가 정말 눈송이처럼 내려앉았습니다. 아니나 다를까, 산의 계곡이나

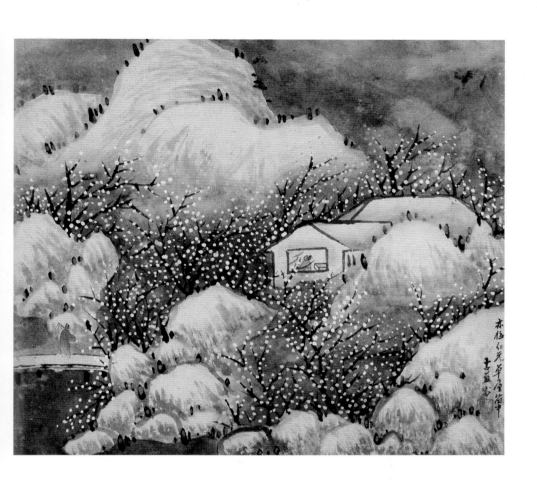

**전기, 〈매화초옥〉**
19세기, 종이에 담채, 29.6×33.3, 국립중앙박물관

능선이 잘 보이지 않는 걸로 봐서, 아직은 눈이 덮여 있는 초봄 정도가 아닌가 싶습니다. 그 눈 속에서 이제 막 피어난 매화들이 금방 내린 눈송이가 날리듯이 이렇게 지천으로 흐드러졌습니다.

조그마한 집 안에 한 사내가 앉아 있고, 그 건너편에 다리를 건너오는 사내가 있습니다. 친구를 만나러 오는 것이겠죠. 이 친구들이 봄날에 입고 있는 옷을 좀 보겠습니다. 다리를 건너는 친구는 붉은빛 옷을, 집 안에 있는 친구는 연둣빛 옷을 입었습니다. 사내들이 이런 빛깔 옷을 입다니, 좀 남세스럽지 않나요? 굳이 이렇게 붉은빛과 연둣빛 옷으로 그린 화가의 의도는 무엇일까요? 이제 막 봄을 맞아서 들뜬 사람들의 감정을 강조하기 위해서 일부러 이런 색을 고른 것 아닐까요?

친구가 친구를 찾아오면서 어깨에 메고 있는 게 있습니다. 뭐겠습니까? *(청중: 술병이요.)* 당연히 거문고입니다. *(청중 웃음)* 우리 옛글을 보면, 친구를 찾아갈 때 꼭 이렇게 거문고를 메고 갑니다. 품에 안고 가거나 시동(侍童), 즉 일하는 아이에게 들려서 갑니다. 천으로 싸서 들기도 하고 그냥 들기도 하지요. '거문고를 들고 친구를 찾아간다'고 할 때 한자로 잘 쓰는 말이 포금(抱琴)입니다. '거문고를 안고 간다'는 뜻이 되겠죠. 또 많이 쓰이는 말로 휴금(携琴)이 있습니다. '휴대한다'는 얘깁니다.

자, 이렇게 '휴금'하고 친구를 찾아가는 그림을 그려놓고, 고람은 옆에다가 이렇게 써놓았습니다. "역매인형초옥적중(亦梅仁兄草屋笛中)이

라. 역매 형이 지금 초가집 안에서 피리를 불고 있다." 거문고를 메고 찾아가는 친구는 고람 자신입니다. 그러니까 이제 서로 만나면 거문고와 피리로 협연을 한번 해보겠죠. 그리고 매화시(梅花詩)를 쓰고 매화음(梅花飮)을 하겠죠. 매화를 보면서 술을 마시는 것을 매화음이라고 합니다. 매화를 보면서 술을 마시고 매화시를 쓰면? 그것도 발음이 같은 매화음(梅花吟)입니다. 그렇게 자기의 소리를 알아주는 친구와 미더운 우애를 나눕니다.

우리 옛 그림에서 매화가 피어 있는 초가집에 사람이 혼자 살고 있으면, 그는 대개 송나라 때 은사 중에서 잘 알려진 임화정(林和靖)이라는 문인입니다. 본명은 임포(林逋, 967~1028)입니다. 그 임포가 집 주변에 엄청나게 많은 매화를 심어놓았는데, 결혼을 안 했습니다. 그래서 매처학자(梅妻鶴子)라고 합니다. 매화를 아내로 삼고 학을 아들로 삼았다는 뜻이지요. 그런데 임포에게는 전용차가 있었습니다. 사슴입니다. 매화와 더불어 학과 함께 놀다가 목이 칼칼하면 주전자에다 끈을 묶어서 사슴의 목에 걸어줍니다. 그러면 사슴이 동네에 내려가서 술을 두세 잔 받아가지고 옵니다.

매화를 아내처럼 여긴 임포였기 때문에 매화시를 무지 많이 남겼습니다. 같은 송나라 때지만 후대 문인인 구양수(歐陽脩, 1007~1072)가 "역대 중국의 문학 중에서 이 구절만큼 뛰어난 매화시는 없었다"고 한 시가 있는데, 바로 임포가 쓴 매화시입니다.

성근 그림자 가로 비껴 맑은 물 낮은 곳에 비치고　　　疎影橫斜水清淺

그윽한 향기 떠돌아다니는데 달빛은 황혼에 어둡네　　暗香浮動月黃昏

　이 두 구절이, 구양수에 의하면 송대까지 중국의 역대 문학에서 매화를 읊은 시 중 으뜸이라는 겁니다.

　추운 겨울 흰 눈 속에서 꽃망울을 내밀어 봄을 알리는 매화는 풍류가객들의 지음(知音)입니다. 그렇다 보니 별명이 많이 붙었지요. 그중하나가 바로 임포의 이 시구에서 나왔습니다. '소영횡사(疎影橫斜)', 성근 그림자가 가로 비낀 것. 밤에 달빛 아래서 매화를 보면, 그 가지들이 조밀하지 않고 이렇게 듬성듬성합니다. 그래서 성근 그림자를 보여주죠. 또 매화는 이렇게 가로나 세로로 비껴 있죠. 똑바로 선 것보다비껴 있는 가지가 많습니다. '암향부동(暗香浮動)'이라는 말도 많이 들어보셨을 겁니다. 이것도 봄날의 매화를 보며 많이 쓰는 상투어입니다. 암향, 보이지 않는 향기죠. 부동, 그윽한 향기가 떠서 돌아다닌다는 얘깁니다.

　매화꽃 흩날리는 봄날에 친구를 찾아가서 거문고를 켜고 친구는 피리를 불면서 함께 즐기는 만남을 떠올려보십시오. 상상만으로도 부럽고 설레지 않습니까.

## 더위를 피하는 여름날의 만남, 음주

자, 이제 여름입니다. 다음 페이지의 그림을 보십시오. 가까운 이들과 모였는데 시, 서, 화의 흥취를 다 즐기고 나서 이제는 거문고도 내려놓고 바둑 둘 사람은 바둑 두고 책 읽을 사람은 책 읽고 하는 모습입니다. 단원 김홍도의 스승으로 유명한 문인화가 표암(豹菴) 강세황(姜世晃, 1713~1791)의 그림입니다. 이분은 병조참의와 한성부판윤(지금의 서울시장)을 지낸, 18세기 후반 최고의 문화예술 권력자였습니다.

그림을 그리고 제목을 '현정승집(玄亭勝集)'이라고 붙였습니다. '현정(玄亭)'이란 현곡(玄谷)에 있는 정자라는 얘깁니다. 현곡이 어디냐 하면, 지금의 경기도 안산(安山)을 말합니다. 강세황이 벼슬을 할 수 없는 집안 내력이 있었습니다. 아버지가 과거 부정 사건에 연루되는 바람에 예순이 될 때까지 과거를 못 봤지요. 그동안 먹고살 길이 없어서 처가가 있는 안산에 내려가 있었는데, 그곳의 학자들과 교유하면서 유유자적했습니다. 이렇게 친구들과 현곡에서 놀았던 거지요.

그 현곡에 있는 정자가 강세황의 처남이 가지고 있던 청문당(淸聞堂)입니다. 그림 속 집이 바로 청문당이지요. 그 청문당에서 승집(勝集)이라, '이길 승' 자에 '모일 집' 자입니다. 이게 무슨 뜻이냐 하면, 아집과 같은 말입니다. 우아한 모임. 그럼 왜 '이길 승' 자를 쓰느냐? 이긴다는 뜻만 있는 게 아니고, 뛰어나다는 뜻도 있습니다. 명승지(名勝地)라고

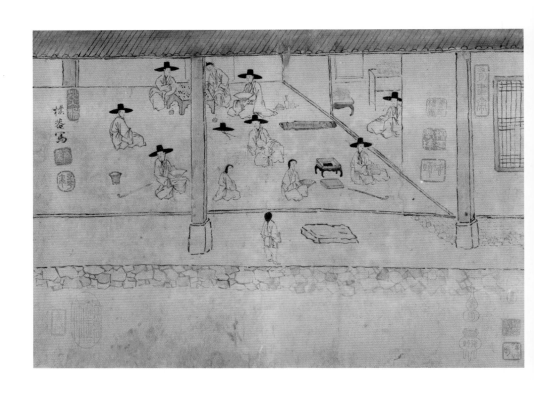

◆ ◆ ◆
**강세황, 〈현정승집〉**
18세기, 종이에 수묵, 34.9×212.3(시문 포함 크기), 개인 소장

할 때도 이 승 자를 쓰잖아요. 그러니까 '현곡에 있는 청문당이라는 정자에 모인 뛰어난 풍류재자들의 모임'을 기록한 그림입니다.

그림을 보면, 친구들이 다 모였는데 표암 강세황이 중앙에 있습니다(거문고 옆에 비스듬히 앉아 바닥의 책으로 시선을 보내고 있는 사람). 그리고 그의 처남인 유경종(柳慶種)이 안방에 있습니다. 이 사람들이 어떤 경위로 모여서, 어떻게 놀았고, 어떻게 헤어졌으며, 어떤 시를 썼는지가 이 그림에 다 붙어 있습니다. 모인 사람들이 전부 시 한 수씩 썼습니다.

그 기록을 보면, "초복날 모인 친구들과 더불어 창문가에 앉아서 고담준론(高談峻論)을 나누려 할 때, 느닷없이 우르릉 쾅쾅 소나기가 쏟아지다가 마침내 소나기가 막 그치면서 매미가 청량하게 울었다. 이때 우리를 반기는 음식이 들어왔으니…", 그 음식이 뭐겠습니까? 복날입니다. *(청중: 보신탕!)* 두려워하지 마시고, 그 음식에 남과 좀 다른 견해가 있다고 이 자리에서 말씀하십시오. *(일동 웃음)* 그래서 이날 개장국을 먹었답니다. 먹고 나서 술 한잔 마시면서 얼큰해진 가운데, 마루에 전부 편한 자세로 앉아서, 이렇게 피서(避暑), 즉 여름 한때를 보내는 겁니다.

옛날 사람들이 개를 지칭하던 용어가 여러 개 있습니다. 예컨대 황구(黃狗) 하면 누런 똥개를 이야기하겠죠. 그런데 한자로 많이 쓰던 단어가 '집 가(家)' 자에다가, 개 견 변이 있는 '노루 장(獐)' 자입니다. 개

를 이렇게 가장(家獐), 집노루라고 불렀기 때문에 보신탕을 일컬어서 '개장국'이라고 하게 되었다고 합니다. 개장국이라는 말의 유래에 대해서는 여러 가지 설이 있는데, 이 이야기가 그중 가장 신뢰할 만한 것 같습니다.

다시 그림의 기록으로 돌아가서, 여기에 모인 사람들 하나하나 다 이름을 남겨놓았습니다. 재밌게도 표암 본인의 두 아들, 처남의 아들들, 마루에 오르지 못한 가동(家僮, 집안의 몸종)의 이름까지 다 써놓았습니다. 선비들은 대부분 안산에 사는 학사(學士)들입니다. 표암이 안산에 머물 당시 안산을 주름잡던 학자들이 있는데, '안산 15학사'라고 불렀습니다. 18세기 당시는 학문이 굉장히 융성하던 때입니다. 게다가 성호(星湖) 이익(李瀷)이 《성호사설(星湖僿說)》을 쓰고, 실학에 대한 연구가 상당히 활발하게 이루어지던 지역이 안산이랍니다.

이 여름날에 친구들을 어떻게 모았을까요? 가까운 데 있는 사람한 테는 가동을 보내서 "모월 모시에 어디로 모여주십시오" 전통(傳通)을 넣을 수 있겠죠. 조금 멀리 있을 때는, 집안의 튼실하고 발힘 좋은 노비에게 편지를 써주어 막 뛰어가게 합니다. 그야말로 마라톤을 하게 하는 거죠.

《홍길동전》의 작가 허균이 400년 전에 여름날 친구들과 더불어서 술을 마시고 피서 풍류를 즐기고 싶은 마음에 친구에게 보낸 편지가 있더군요. 그 친구의 이름은 이재영(李再榮)이고 호는 여인(汝仁)입니

다. '너 여' 자에다 '어질 인' 자입니다. 그 편지를 한번 읽어보고 참 좋아서 제가 아예 외웠습니다.

처마 끝에 빗물은 졸졸 떨어지고, 방 안의 향로에서 향내음이 솔솔 풍기는데, 친구 서넛이 소매를 걷고 서안(書案)에 기대어 하얀 연꽃을 바라보며, 참외를 깎아 먹으며, 여름날의 번뇌를 씻어보려 하네. 이러한 때에 여인 그대가 없어서야 되겠는가? 자네 집안의 암사자가 으르렁대며 자네 얼굴을 고양이 상판으로 만들겠지만, 늙을수록 두려움에 떨거나 위협을 받아 위축되어서는 안 될 걸세. 빨리 오시게. 자네 집 문 앞에 하인이 우산을 들고 기다리고 있으니 가랑비를 피하는 데는 족할 걸세. 만나는 일이 늘 있는 일은 아니라네. 또한 이러한 모임인들 어찌 자주 있을까. 헤어지고 나면 뒤늦게 후회해도 아무 소용없을 걸세.

이런 편지를 받고 안 갈 강심장이 있겠습니까? 이 초청장을 읽는 순간 바로 마누라의 붙잡는 팔을 뿌리치고, 가위로 붙잡힌 소매를 자르고서라도 빨리 친구한테 가고 싶은 마음이 일지 않겠습니까? 편지에 이런 말이 있죠. "하얀 연꽃을 바라보며, 참외를 깎아 먹으며, 여름날의 번뇌를 씻어보려 하네." 아니, 그렇게 멋진 풍류재자들을 불러놓고 고작 연꽃을 보면서, 참외나 깎아 먹으면서 풍류를 즐긴다? 이 편지에

는 '술'의 시옷 자도 안 나옵니다. 하지만 그 모임에는 필연코 술이 있었을 겁니다.

과연 허균이 그 친구들과 더불어서, 그 여름날에 참외를 깎아 먹으며 번뇌를 씻고 나서, 풍류를 제대로 즐기기 위해 준비한 술이 무엇이었을까요? 조선 중기 유다른 문장가 간이(簡易) 최립(崔岦, 1539~1612)이 이런 말을 했습니다. "피서풍류(避暑風流)는 경북해(傾北海)라. 여름날 더위를 쫓는 최고의 풍류는 바다를 기울일 만큼 마시는 술이다." 경북해, '북쪽 바다를 기울인다'는 뜻입니다. 물론 그 북해(北海)는 중국 후한 말기의 학자 공융(孔融)이 태수를 지낸 땅 이름이기도 한데, 그 사람이 술을 하도 많이 마셔서 '북해'라고 하면 술을 연상하게 됩니다.

어쨌든 조선 사람들뿐만 아니라 중국 사람들도 여름날 피서를 즐기는 최고의 풍류로 '술 마시기'를 꼽았습니다. 역사상 중국에서 가장 오래된 '여름날 술 마시기'를 하삭음(河朔飮)이라고 하는데, 황하의 북쪽 하삭(河朔)이라는 곳에서 삼국시대 때 원소의 집안 자제들과 당대 명류들이 다 모여서 밤새 술을 마신 겁니다. 그걸 일컬어서 여름날의 풍류, 하삭음이라고 했습니다.

그런데 왜 여름날의 풍류 중 최고가 술 마시기가 됐을까요? 너무 무더우니까, 이 더위를 피할 길이 없습니다. 그러면 피할 길이 없는 더위는 어떻게 해야 할까요? *(청중: 즐겨야죠.)* 잊어야죠. *(일동 웃음)* 더위를 잊게 해주는 게 무엇일까요? 필름이 끊길 정도로 마시는 술, 이것밖에

없는 거예요. 그러니까 한나절을 내내 마시는 겁니다.

　이 전통이 조선에도 있고 중국에도 있었는데, 하얀 연꽃을 보고 참외를 깎아 먹으면서 마시는 술이 뭐겠냐 이겁니다. 그 시대 풍류객들이 즐긴 술이 벽통주(碧筒酒)입니다. 들어보셨습니까? '푸를 벽' 자에 '대롱 통' 자입니다. 푸른 대롱, 뭘까요? 연잎입니다. 큰 연잎을 잘라서 둥그렇게 맙니다. 연잎 줄기가 같이 따라오겠죠. 비녀로 연잎 줄기에 구멍을 냅니다. 대롱을 만드는 거죠. 원추형으로 만 연잎에 술을 부으면, 중국에서는 세 되 내지 네 되가 들어간답니다. 한 손으로 잎을 쥐고, 다른 손으로 대롱을 잡고 있는 거예요. 그 대롱을 입에 딱 넣으면 술이 졸졸 졸 흘러내리겠죠? 이렇게 푸른 연잎 줄기로 내린 술을 마시는 것이 벽통음입니다. 고려의 문장가 이규보(李奎報)의 시에도 나오고요, 조선의 웬만한 문인들은 재미삼아 여름날 이 벽통음을 즐겼다고 합니다.

　자, 그럼 낮에는 벽통주를 마시는데, 밤이 되면 어떻게 즐길까요? 그 연못에서 가장 큰 연잎을 잘라서 못에 띄웁니다. 꽃 중에서 가장 큰 꽃의 목을 자릅니다. 그 꽃을 물에 띄운 연잎 위에 올려놓습니다. 그리고 벌어진 꽃잎 속에 하얀 유리잔을 놓습니다. 하얀 잔 속에 촛불을 켭니다. 못의 물결을 따라서 연잎이 출렁이고, 연꽃이 따라 출렁이고, 그속에 들어 있는 유리잔 속 불꽃이 흔들립니다. 그러면 그 연못 전체가 다 파란색으로 물듭니다. 이것이 바로 18세기의 여름날 연못 앞에서 친구들과 함께 노닐던 옛 선비들의 가든한 풍류였습니다.

## 소나무와 달을 벗 삼은 가을날의 만남, 풍치

가을날의 풍치를 볼까요. 조선 후기의 화가 이인문(李寅文, 1745~1821)의 그림입니다. 단원 김홍도와 동갑내기인데, 여든이 다 될 때까지 훨씬 오래 살았습니다. 이분의 호가 고송유수관도인(古松流水館道人)입니다. '늙은 소나무와 흘러가는 물 옆에 지은 집에서 사는 도사.' 그래서인지 소나무 한번 보십시오. 늙은 소나무를 이렇게 잘 그렸습니다. 조선시대 소나무의 미켈란젤로를 꼽는다면, 단연코 이인문이라고 할 수 있습니다.

이 솔숲 사이로 누가 지나갑니다. 한 사내가 지팡이를 짚고 가고, 뒤에 동자가 따라가는데, 가슴에 뭔가 안고 있습니다. 거문고입니다. 한 손에는 밑으로 처진 것을 들었는데, 바로 등롱(燈籠)입니다. 등불이지요. 보름달이 뜨기는 했지만 솔숲이 어두컴컴할까 봐, 모시는 선비 뒤를 따라가면서 휴대용 랜턴을 들었습니다. 이 노인이 지금 어디로 갈까요? 당연히 이 숲 끄트머리에 있는 친구를 찾아가서 밤새 거문고를 연주하며 지음을 한번 겨뤄보는 그런 모임을 갖겠죠.

이 그림, 정말 잘 그렸습니다. 여기에 저녁 어스름을 자욱하게 깔아놓았고요, 소나무 허리에 안개가 가만히 돌고 있습니다. 그리고 보름달이 휘영청 떴습니다.

우리 옛 그림에서 소나무가 있는 샛길이 나오면, 그 끄트머리에는

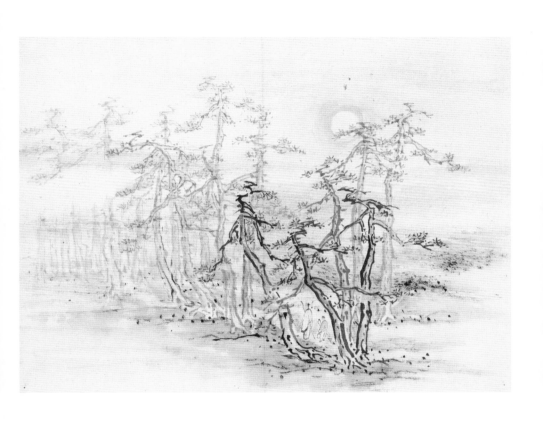

**이인문, 〈달밤의 솔숲〉**
18세기, 종이에 담채, 24.7×33.7, 국립중앙박물관

틀림없이 은사가 살고 있습니다. 중국 한나라 때 장후(蔣詡)라는 은사가 집 앞에 길 세 개를 냈습니다. 첫 번째 길에는 소나무를 심고, 두 번째 길에는 대나무를 심고, 세 번째 길에는 국화를 심었습니다. 한 친구는 소나무 길로 오게 하고, 한 친구는 대나무 길로 오게 하고, 한 친구는 국화 길로 오게 했습니다. 세 갈림길이라고 해서 삼경(三徑)이라고 했지요. 그래서 '삼경'이라고 하면 은사가 숨어 사는 집과 상관이 있습니다. 도연명의 〈귀거래사〉에도 '삼경'이 나옵니다. "삼경취황송국유존(三徑就荒松菊猶存)이라. 세 갈림길은 전부 황폐하게 되었는데 소나무와 국화는 아직 남아 있구나" 하는 구절입니다.

소나무 길이 있고 달이 떴을 때 옛날 사람들은 그 풍정을 어떻게 시로 읊었을까요? "솔은 손님을 맞이하는 지붕이요, 달은 글을 읽는 등불이라." 멋지죠? 또 이런 시도 있습니다. "아침에 소나무를 사랑하게 되면 발걸음이 느려지고, 저녁에 달을 사랑하게 되면 창문 닫기가 늦어진다네." 왜 그런지 그 이유는 설명 안 해도 다 아시겠죠? *(청중 끄덕)*

## 눈 내리는 겨울날의 만남, 소통

이제 겨울입니다. 이인문의 〈설중방우(雪中訪友)〉입니다. 초가지붕에 눈이 소복이 내렸고, 그 앞 소나무와 다른 나무들 가지에도 눈꽃이 피

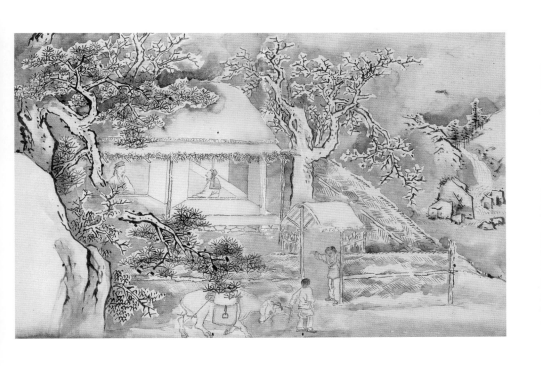

◆◆◆
**이인문, 〈설중방우〉**
18세기, 종이에 채색, 38.2×59, 국립중앙박물관

었습니다. 집 오른쪽의 조그만 계곡에 물이 졸졸 흘러내려가는 것으로
봐서, 그야말로 꽝꽝 언 삼동(三冬) 겨울은 아닌 것 같습니다. 친구가
찾아와 방에서 대화를 나누고 있습니다. 왼쪽이 주인이고 오른쪽이 손
님인 것 같아요. 오른쪽 복건이 조금 긴 것으로 보면, 추운 겨울날이니
까 이런 복건을 쓰고 손님이 왔을 것 같습니다. 친구는 아마도 소를 타
고 온 모양입니다. 그림 하단에 소를 끌고 온 시동이 보입니다.

친구와의 사귐에서 미더운 우애를 가능하게 만드는 가장 중요한 전
제가 무엇이겠습니까? 이 그림을 보면 '친구와 친구 사이의 미더움이
어디서 생기는가? 바로 소통(疏通)에서 생긴다'는 생각을 하게 됩니다.
지금 우리 시대의 화두가 소통입니다. 정치든 경제든 사회든 어느 분
야나 조직을 막론하고 소통이 절실하게 요구되고 있습니다. 저는 조선
시대 이인문의 이 그림이 '소통이란 어떻게 해야 하는가'에 대해 이야
기하고 있지 않나 싶습니다.

자, 소통의 관점에서 이 그림을 한번 보겠습니다. 이 집에 닫혀 있는
문은 하나도 없습니다. 어떤 문도 닫지 않았습니다. 문이란 문은 죄다
열어놓았습니다. 안과 밖이 다 통합니다. 키 낮은 담장은 바깥세상과
의 단절이 아니라 안과 밖의 구분을 표시하는 정도입니다.

그러니까 소통의 전제로 첫째, 문이 열려 있어야 한다는 점을 꼽을
수 있겠습니다. 둘째, 대화에 있어서 수평적 관계가 되어야겠습니다.
소통이 되려면 수평적이어야 합니다. 이 두 사람처럼 서로 나란히 마

주 보면서 주고받을 수 있는 관계여야 하는 것이죠. 셋째, 상대방을 불편한 자리에 놓아두고서는 진정한 소통을 할 수 없습니다. 나는 안에 편안히 앉아 있고 상대방은 바깥에 불편하게 서 있는데, 일방적으로 "우리 대화하자" 한다고 해서 소통이 되는 것은 아니라는 얘기죠. 그림을 보면, 이 집에 사는 아이도 손님을 모시고 온 시동에게 어서 들어오라고 손짓하고 있습니다. 마당을 내어줍니다. 신분과 계층 간의 간격을 허물면서, 내가 가지고 있는 것을 떼어주면서, 내가 앉아 있는 의자를 내어주면서 그 사람을 들어오게 하는 것, 이것이 바로 소통의 시작입니다.

요즘 참 많은 사람이 소통을 얘기하지만, 좀 갑갑합니다. 네가 나를 알게 하는 것이 소통이라고 생각하는 분이 참 많은 것 같아요. 이런 마음으로는 절대 소통이 되지 않습니다. 네가 나를 알아주길 바라는 게 소통이 아니라, 내가 너를 알 수 없는 것을 걱정하는 것이 곧 소통입니다. 이 그림에서처럼 문을 활짝 열고 수평적인 관계에서 대화를 나누고, 바깥에 두는 것이 아니라 내가 있는 안으로 맞아들여서 이야기를 나누어야 합니다. 나를 알리려고 하지 않고, 내가 이 사람을 제대로 알지 못하면 어쩌나 안타까워하다 보면 자연스레 소통이 되지 않겠습니까.

겨울날 친구가 찾아와 만나는 그림을 보다가 '소통' 이야기가 길어졌습니다. 사실 교통이 불편하던 시절에 겨울은 친구들끼리도 소통하

기가 쉽지 않은 계절이었습니다. 하지만 가까이 사는 친한 친구들끼리는 겨울날에도 설중방(雪中訪), 쌓인 눈을 뚫고 얼음을 깨고 북풍을 헤치고 친구를 만나러 갔습니다. 그런데 이 그림에는 주인을 모시고 온 저 어린 몸종의 고통과 시련은 표현되지 않았습니다. 그저 맡은 임무를 묵묵히 수행할 뿐입니다. 다만 같은 처지의 그 집 가동이 방으로 안내해 따뜻한 아랫목에다 손발을 녹이도록 해주겠죠. 그런 따뜻한 상상을 할 수 있는 모습이 나와 있습니다.

하지만 실제로 반드시 그랬을까요? 소통도 좋고, 풍류도 좋지만, 조선시대 품위 있는 선비를 모시는 노비의 삶이 얼마나 고달팠는지를 잘 보여주는 예가 있습니다. 정조 때의 문신 청성(靑城) 성대중(成大中, 1732~1812)이 별별 희한한 얘기들을 모아 쓴 책《청성잡기(靑城雜記)》에 이런 대목이 있습니다.

겨울날 눈이 펑펑 오는데 한 선비가 풍류를 즐기려고 그 눈발을 헤치며 말을 타고 친구를 찾아갑니다. 몸종이 말을 끌고 경마잡이를 해서 앞으로 걸어가다가… 어라, 강물이 언 강을 건너는데, 말 무게 때문에 얼음이 푹 꺼져버렸습니다. 말이 빠지고, 거기 탔던 나리까지 물에 빠져버렸습니다. 말 옆에서 걸어 갔기에 물에 빠지지 않은 몸종이 순간적으로 훌러덩 빠져들어가는 그 나리의 상투를 잡았습니다. 이제 이 상투를 놓게 되면 나리는 죽는 겁니다.

"야 이놈아, 빨리 날 건져라."

몸종이 상투를 쥐고 그럽니다.

"나리, 두 가지만 약속해주면 건지겠습니다."

"이놈아, 뭐냐?"

"추위에 풍류 즐긴답시고 먼 길 떠나는 이런 짓을 앞으로도 하겠습니까, 안 하겠습니까?"

"오냐, 하지 않으마."

"하나 더 있습니다."

"뭐냐?"

"심심하면 내 마누라한테 가서 이리 집적 저리 집적 건드리는 것, 이거 하겠습니까, 안 하겠습니까?"

"오냐, 앞으로는 하지 않으마."

그 두 가지 약속을 받아내고 건져줬다는 이야기입니다. 풍류를 모두가 더불어 골고루 즐기면 좋을 텐데, 그게 참 어려운 거죠. 누군가 풍류를 즐기는 모습 뒤에 그 풍류를 뒷받침하는 사람들의 괴로움이 있다는 것을 떠올려 보면 빛 좋은 개살구 같은 풍류도 없지 않아 있는 거겠죠.

## 우정, 그 하고많은 사연

다음 그림은 바로 단원 김홍도가 자신의 호를 처음으로 그림 속에 밝힌 작품입니다. 단원(檀園), 무슨 뜻입니까? 중국 화가의 호를 따온 것이지만 원래 뜻이 박달나무가 있는 동산이라는 얘기입니다. 바로 자신이 살던 집을 그린 것이지요. 단원의 집을 실증하는 자료로도 매우 중요한 그림입니다.

깊은 산중입니다. 잘 보시면 계곡이 있고요, 집이 한 층 띳집으로 지어져 있는데, 나무가 여러 그루 있습니다. 풍류를 아는 사람의 집에 반드시 있어야 할 나무들이 이 그림에 다 있습니다. 우선 소나무가 있습니다. 문 앞쪽에 버드나무가 있고요. 마당에 파초가 있고, 그 옆에 대나무가 있습니다. 집 바로 앞에는 울울하게 자란 오동나무가 있습니다. 이것이 바로 조선의 선비들이 집을 너그럽게 꾸미는 조경에서 필수적인 수종(樹種)이었습니다.

집 오른쪽에는 못을 팠죠. 그리고 연을 기릅니다. 이 연도 가시연이라고 해서, 가시가 많이 돋아난 그 연을 아주 희귀하게 쳤습니다. 그 옆에 괴석이 있죠. 바로 중국에서 수입한 태호석(太湖石)입니다. 다음에는 돌로 만든 널평상을 이렇게 됐습니다. 마당에는 학이 노닐고 있습니다. 날아온 학이 아닙니다, 집에서 기르는 학입니다.

마루에 모여 있는 사람들을 한번 볼까요. 작아서 잘 안 보이니, 확대

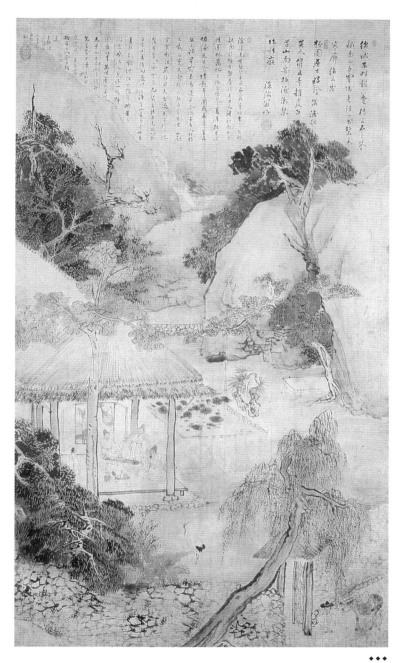

를 해서 보겠습니다. 확대
된 그림을 보면, 왼쪽에 심
부름하는 가동이 섰고요,
가운데에 한 사내가 거문고
를 타고 있습니다. 뒤쪽 기
둥에 기대앉은 한 사내는
손에 부채를 들었고, 또 한
사내는 양반다리를 하고 손
을 들어서 박자를 맞추고
있습니다. 거문고를 타는 이 사내가 단원 김홍도입니다.

단원의 방으로 들어가볼까요. 서책이 있고요, 병에 꽂아놓은 것은
공작새의 깃털입니다. 벽에 악기가 또 하나 걸려 있네요. 목이 꺾였는
데 줄이 네 줄입니다. 당비파(唐琵琶)입니다. 단원은 비파를 아주 잘 연
주했지요. 물론 거문고도 잘 타고 퉁소도 아주 잘 불었습니다. 음악에
조예가 깊었습니다. 그래서 음악을 소재로 한 그림이 아주 많습니다.

다시 마루로 나와, 이제 앞에 마실거리를 놓고 앉아서 연주를 즐깁
니다. 어떻게 된 사연의 그림일까요? 그림 위에 자잘한 글씨로 이 모
임의 사연을 적어놓았습니다.

경북 군위 출신의 조선 후기 여행가 창해옹(滄海翁) 정란(鄭瀾, 1725~
1791)이 1781년 금강산을 여행하고 돌아와 지금 이렇게 단원의 집을

찾아왔습니다. 정란은 금강산에서 대동강으로 백두산에서 한라산까지, 조선 팔도 동서남북에 자기 족적이 찍히지 않은 곳이 없도록 하겠다는 야망을 가지고 있었지요. 그런 그가 단원을 찾아왔습니다. 이웃 인왕산 자락에 살고 있는 중인 화가 강희언과 더불어 세 사람이 정말 잘 놀았습니다. 저 송나라의 사마광이 낙양진솔회(洛陽眞率會)라는 것을 만들어서 마음을 터놓고 진솔하게 교유할 수 있는 사람들과 우아하고 향기로운 모임을 가졌듯이, 이 세 사람도 거문고를 연주하고 시를 짓고, 같이 곡절을 맞추면서 잘 놀았다는 겁니다.

3년 뒤 단원 김홍도는 안기(安奇), 즉 지금의 경상도 안동 지역에서 찰방(察訪)을 지내고 있었는데, 창해옹 정란이 또 여행을 하고 초췌한 모습으로 찾아왔습니다. 그래서 3년 전 강희언과 더불어 단원의 집에서 즐겼던 풍류를 생각하면서, 밤새 술을 마시며 회포를 풀었는데, 그때는 이미 강희언은 죽고 없었다고 합니다. 둘만 남아 술을 마시니 그때의 생각이 새록새록 떠올랐겠지요. 그 그리움에 견딜 수가 없어서 단원이 그날의 모습을 회상하면서 이 그림을 그려 창해옹 정란한테 주노라, 하는 내용의 화제가 적혀 있습니다.

그러니까 이 그림은 3년 전 서울의 단원 집에서 어울리던 모습을 회상해 그린 건데요. 그럼 어떻게 놀았느냐? 그림 오른쪽 상단에는 정란이 쓴 시 두 수가 적혀 있습니다. 먼저 뒤의 시를 볼까요. "단원거사(檀園居士)는 정말로 좋은 풍채를 지니고 있지. 담졸(澹拙) 강희언 그 사람

또한 크고 기이했지. 누가 흰머리 백수가 되어버린 나를 남쪽으로 이 끌어, 술 한잔과 거문고 연주로 미치게 만들었나." 창해옹이 그날의 모 임을 생각하면서 쓴 시입니다. 그 앞의 시는 창해옹이 서울에서 놀 때 에 지은 것입니다. "금성의 동쪽 가에 전나귀(다리를 저는 나귀) 쉬게 하 고, 석 자 거문고로 처음 만남 노래하네. 백설양춘(白雪陽春) 한 곡을 타 고 나니, 푸른 하늘은 고요해지고, 푸른 바다는 텅 비어버렸네."

그러니까 이날 단원은 〈백설양춘〉을 연주했던 것이지요. 그림을 보 면, 단원이 거문고를 타고 있고, 창해옹이 거기에 손으로 장단을 맞추 고 있고, 강희언은 그냥 어~ 하면서 부채를 든 채로 있습니다. 지금 우리에게는 〈양춘백설(陽春白雪)〉이라는 비파 고전곡이 남겨져 있지만, 중국에서 연주되던 〈양춘백설〉은 사라지고 없습니다.

〈양춘백설〉은 원래 중국 초나라의 고상한 가곡인데, 이런 이야기가 전합니다. 중국 사람들이 가장 좋아하는 초나라 때의 시인 굴원의 제 자 송옥(朱玉)의 이야기입니다. 송옥은 비상한 두뇌와 준수한 용모를 지니고 있었는데, 당시 사회에 대해 여러 가시 돋힌 의견을 제시해 귀 족들에게 많은 공격을 받고 있었습니다. 나쁜 말을 전해들은 초나라 왕이 불러서 나무랍니다.

"무엇 때문에 그토록 많은 사람이 그대에 대해 불만을 토로하는 것 이오?"

그러자 송옥이 이런 이야기를 들려줍니다.

"어느 가객이 도성에서 노래를 부르는데, 맨 처음 부르는 곡이 〈하리파인(下里巴人)〉이었습니다. 가수가 〈하리파인〉을 부르니 수백 명의 백성이 '떼창'을 하였습니다. 그 후에 〈양춘백설〉이라는 노래를 불렀는데 따라 부르는 사람이 수십 명에 불과했습니다."

길거리의 가수가 가곡을 부르는데 그 제목이 '하리파인'입니다. '아랫동네의 파인(巴人)'이라는 뜻입니다. 이 파인이라는 말은 장삼이사(張三李四), 곧 이름 없는 사람들을 의미합니다. 우리나라 시인 중 〈국경의 밤〉을 쓴 김동환(金東煥, 1901~?)의 호가 이 '파인'입니다. 자기를 낮추어서 아무것도 아닌 존재라고 한 것이지요. 어쨌든 '아랫마을에 사는 이름 없는 녀석들', 이런 제목의 가곡인데, 초나라 때 가장 대중적인 곡이었습니다. 〈양춘백설〉은 초나라 가곡 중 가장 어렵고 격이 높은 음악이었고요.

송옥의 이 말은 무엇을 의미할까요? 뛰어나고 수준 높은 콘텐츠는 대중의 환영을 받지 못하고, 적당하게 대중의 수준에 맞춰 통속적일 때 인기를 얻는데⋯ 지금 임금한테 이렇게 얘기하고 있는 겁니다. 그래서 '양춘백설'은 훌륭한 사람의 언행은 평범한 사람이 이해하기 어려움을 비유적으로 이르는 말이 되었습니다.

마침 여기 단원의 집에 비파가 있으니, 비파 이야기를 해볼까요. 단원보다 100여 년 앞선 인조 때 송경운(宋慶雲)이라는, 전주 지역에 사는 아주 뛰어난 연주자가 있었습니다. 비파 연주의 일인자였지요. 이

분이 서울에 와서 비파를 연주하면, 사람들이 그냥 눈물을 뚝뚝 흘리며 어쩔 줄을 몰라했다고 합니다. 그런데 자기가 좋아하는 곡 중에서 어떤 곡을 타면 사람들이 알아듣지를 못하는 겁니다. 고조(古調), 즉 옛가락, 그러니까 고전적인 곡을 연주하면 비파의 그 아름다운 음색에도 사람들이 뭔지 못 알아듣더라는 거죠. 그래서 송경운이 고조를 한 60퍼센트 정도 하면 40퍼센트는 금조(今調), 즉 당대의 가락을 연주했다고 합니다. '음악이란 무릇 모두가 더불어 즐기자는 것인데, 이렇게 못 알아듣는 음악만 연주해서야 되겠느냐'라는 생각에 고조와 금조를 잘 섞어서 연주한 것이지요.

사람들이 알아듣는 음악을 해야 하는데, 자칫 거기에만 집착하다 보면 대중의 통속적 기호에 젖어버려 음악이 저질화될 수도 있습니다. 그렇다고 또 너무 고격의 음악만 추구하면 알아듣는 사람이 없어, 더불어 즐기는 여민락(與民樂)의 본질을 잃게 되지요. 여기에 음악가들의 고민이 있는 겁니다. 정말 들어도 들어도 귀가 트이지 않고 저게 뭔가 싶은 음악이 있습니다. 문학도 그렇고, 미술도 그렇습니다. 이때 예술가들은 세상과 어느 정도로 절충을 하느냐, 아니면 그냥 자신만의 세계를 밀고 나가느냐, 참으로 큰 고민에 휩싸이게 되지요. 어렵건 쉽건 독자와 시청자에게 반드시 통하는 게 있지요. 곧 예술가의 진정(眞情)과 고뇌입니다. 그것이 예술 가치의 척도가 되기도 합니다.

# 좋은 날, 좋은 곳, 좋이 놂

이번에는 팔작(八作) 지붕의 번듯한 누각에서 모인 친구들을 한번 보겠습니다. 이인문의 〈누각아집도(樓閣雅集圖)〉인데요, 누각이 정말 멋집니다. 그런데 이 그림은 논쟁적인 작품입니다. 이 장소가 어디냐, 저기 모인 사람들이 누구냐 등을 두고 미술사가들이 시시비비를 벌였습니다. 한 시절에는 인왕산 자락이라고 했다가, 또 한 시절에는 세검정이라고 했습니다.

그런데 얼마 전 소장학자 한 분이 논문을 발표했어요. 지금까지 다 잘못 알려졌고, 여기는 청계산(淸溪山) 자락이라는 내용입니다. 이분이 청계산에 이 누각이 있었던 자리로 추정되는 곳의 주변 풍경을 다 봤더니만 꼭 들어맞더라는 거예요. 그 논문을 읽어보고 저도 그럴 거 같다는 쪽으로 기울었습니다. 그림을 보면 누각 뒤편으로 바위가 서 있는데, 이것을 근거로 '조선 후기에 대제학과 영의정을 지낸 남공철(南公轍)의 청계산 별장'이라고 주장합니다. 바위들이 마치 석종이나 편경 같은 악기처럼 보이지요.

어쨌든 참 멋집니다. 여기에 사람들이 모였습니다. 회랑에는 시동이 시권(詩卷, 시를 짓는 종이)을 들고 가고 있고, 마당에서는 다동이 차를 끓이고 있네요. 팔작지붕 안 탁 트인 곳에는 시동 한 명과 선비 네 명이 보입니다. 한 사람이 의자에 앉아서 탁자에 놓인 그림을 펼치고 있

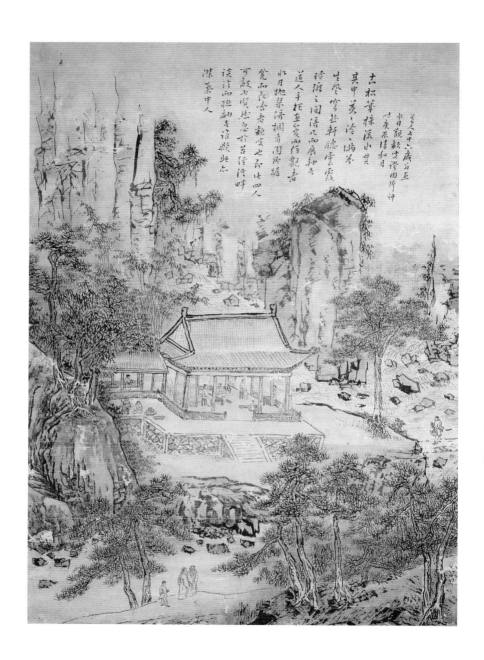

◆ ◆ ◆
**이인문, 〈누각아집도〉**
18세기, 종이에 담채, 86.3×57.7, 국립중앙박물관

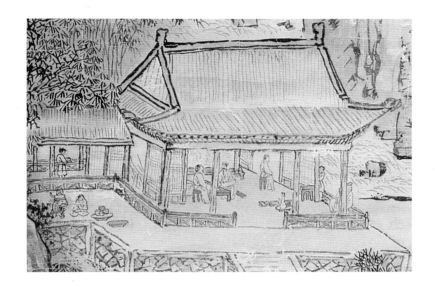

고, 한 사람은 손에 그림을 들고 바라봅니다. 한 사람은 난간에 기대어 있네요. 거문고는 바닥에 두고 말이지요. 또 한 사람은 의자에 앉아 흐르는 물을 바라보면서 시를 읊고 있습니다. 저기 멀리 먹을거리를 챙겨오는 동자가 보이고, 주변 정원을 산책하는 두 사내가 있고, 그 뒤에 두루마리를 들고 따라가는 아이가 있습니다.

물은 저기 멀리서 시작해 돌아나갑니다. 소나무와 다른 나무들과 바위의 묘사가 이인문이 단원 김홍도에 못지않은 붓질 솜씨를 가지고 있었다는 것을 보여줍니다. 더 놀라운 것은, 이인문이 이 그림을 그린 시기가 76세 때입니다. 일흔여섯에 이런 그림을 이렇게 소상하게 그릴 수 있었다니, 그 시절 76세 화가의 시력이 얼마나 좋았으며, 얼마나 섬

세한 스케치 능력을 가지고 있었는지를 짐작할 수 있습니다.

자, 그림 위에 적힌 글을 보겠습니다. "늙은 소나무가 몇 그루인가, 흐르는 물을 관통하면서 자라고 있네. 푸르고 차가운 공기가 벽 속에 가득 차서, 바람을 불어넣고 있네. 구멍이 뚫린 이 마루의 창가에는 구름의 놀이 영롱하게 비치는데, 그 사이 의자에 앉아 축을 펼치고 있는 사람은 고송유수관도인이요, 손에 그림을 잡고 물끄러미 바라보는 자는 수월헌 임희지요. 거문고를 바닥에 두고 난간에 기대 있는 사람은 주경(周卿) 김영면(金永冕)이요, 걸상에 걸터앉아서 길게 시를 읊조리는 이는 영수(穎叟)인데, 네 사람은 가히 죽림칠현에 비길 만하구나. 홀연히 이끼 낀 길을 따라서 계곡 끄트머리를 나란히 걸어가며 이야기를

나누는 저 두 사람 또한 아주 호걸스러운 기풍이 있는 이들이네. 고송유수관도인이 76세 때 이 그림을 그렸고, 수월헌 임희지가 그림을 보았으며, 영수가 이 그림을 증명했으며, 주경 김영면이 이것을 평하니, 때는 경진(庚辰)년 청하(淸夏)월, 즉 1782년 음력 4월이라."

이렇게 그림에 대해 다 적어놓았습니다. 자, 걸상에 걸터앉은 이 사람 영수라는 이가 누구냐 하는 것이 그동안 미술사 하는 사람들 사이에서 또 하나의 논쟁거리였는데, 앞서 언급한 젊은 학자가 "이 사람은 청계산에 별장을 가지고 있었고, 영의정을 지낸 조선 말기의 학자 남공철이다"라고 새로 주장한 겁니다. 이런 좋은 곳에서, 좋은 친구들과 신분을 막론하고 모여서, 영의정을 지낸 양반과 화원을 지낸 중인이 더불어서 간담상조한다면 얼마나 보기에 흐뭇하겠습니까. 나 좋을 때 남도 좋으면 좀 좋습니까. 이럴 때 나오는 시조가 있습니다. 그 시대 이름 없는 시인의 시조입니다.

오늘도 좋은 날이요 이곳도 좋은 곳이
좋은 날 좋은 곳에 좋은 사람 만나 있어
좋은 술 좋은 안주에 좋이 놂이 좋아라

## 아집의 기록, 꿈같은 그날 차마 못 잊어

이번에 볼 작품도 모여서 즐기는 그림입니다. '18세기의 최고 문화 권력' 표암 강세황이 등장합니다. 강세황이 직접 그린 그림은 아닙니다. 박락(剝落)이 생겨 그림이 거의 벗겨져나갔습니다. 보관을 잘못 해가지고요. 어쨌든 미술계에서는 여기에 등장하는 인물들의 이름을 한 사람 한 사람 들을 때마다 깜짝 놀랍니다. 요즘으로 치면 누가 온 것 같냐 하면 말이죠, 예능계의 스타들인 전지현이 오고 김수현이 오고 해서 한자리에 모인 것과 같단 말입니다.

그래서 매우 중요한 그림인데요, 한번 볼까요. 여기 바둑을 두는 세 사람, 연주를 하는 두 사람이 있지 않습니까. 먼저 거문고를 타는 이가 표암입니다. 왼쪽에서 퉁소를 불고 있는 사내는 지금 열여덟 살입니다. 누구냐? 바로 표암의 제자인 단원 김홍도입니다. 스승과 제자가 거문고를 타고 퉁소를 불면서 협연을 하고 있는 장면을 그려놓은 겁니다.

가운데에 담뱃대를 물고 앉은 사람이 현재 심사정으로, 이 자리의 좌장(座長)입니다. 조부가 영의정까지 지냈지만 역모에 연루되는 바람에, 손자로서 아무것도 못하고 평생 가난하게 살면서 그림만 그린 사대부 화가이지요. 그 옆의 꼬마는 나중에 커서 규장각 서리가 되는 서얼 출신의 김덕형(金德亨)인데, 조선에서 꽃 그림을 제일 많이 그렸습

**강세황·김홍도·심사정·최북,〈균와아집도〉**
18세기, 종이에 담채, 112.5×59.8, 국립중앙박물관

니다. 세상에 모르는 꽃이 없었습니다. 그때 당시에 〈백화보(百花譜)〉, 즉 100가지 꽃의 화보를 그렸는데, 유감스럽게도 전하지 않습니다.

다음으로 팔을 이렇게 반상에 기대고 있는 사람은 얼굴이 잘 안 보이죠. 이분이 바로 이 집의 주인인 균와(筠窩)입니다. 호가 균와로 '대나무가 있는 집'이라는 뜻인데, 이 사람이 누구인지는 알 수가 없습니다. 학자들이 아직 밝혀내지 못했습니다.

자, 바둑을 두는 세 사람 중에서 담뱃대를 물고 있는 이는 바로, 송곳으로 자기 눈을 찌른 그 미치광이 화가 호생관 최북입니다. 맞은편에서 바둑돌을 만지작거리는 사람이 추계(秋溪)인데, 호는 남아 있지만 이 사람 역시 누구인지는 알려지지 않았습니다. 옆에서 훈수를 두

고 있는 사람이 연객(烟客) 허필(許佖)입니다. '연기 연' 자에 '나그네 객', 담배를 하도 많이 피우고 즐겨서 스스로 '연객'이라고 호를 지은 겁니다.

이 그림을 누가 그렸는지 허필이 다 적어놓았는데요. 여기 전부 화가들이 모였잖아요. 이 사실에서 알 수 있듯이, 한 사람이 그린 게 아닙니다. 합작품이지요. 소나무와 바위는 좌장인 현재 심사정이 그렸습니다. 모인 인물들은 누가 그렸을까요? 단원 김홍도가 그렸습니다. 열여덟 살의 김홍도가 말이지요. 다음으로 푸르고 누른 이 색은 호생관 최북이 칠했습니다. 그리고 전체 구도는 표암 강세황이 잡았습니다. 역시 구도 잡는 사람이 제일 중요합니다. 인물은 이렇게 배치하고, 소나무는 이런 정도로 벌리고, 앞에 돌도 그리고… 이런 걸 전부 강세황이 잡았습니다.

이렇게 즐거운 흥과 음악이 있는 자신들의 모임을 그림으로 기록해서 남기고, 거기에 자신들의 사연 하나하나를 적어놓고… 이것이 옛날 사람들의 아집, 우아한 모임의 아주 전형적인 형식이었다고 할 수 있습니다.

## 나쁜 모임의 예, 놀아도 끼리끼리

마음 맞는 사람들끼리 아집을 하다 보면, 친한 사람들과 함께 즐기는 것은 좋지만, 자기들끼리만 세상의 풍류재자인 체하는 것으로 보이기 쉽습니다. 말하자면 배타성이라는 게 생기는 거죠.

다음 그림은 조선 후기 화가 석당(石塘) 이유신(李維新)의 〈행정추상(杏亭秋賞)〉입니다. '은행나무가 있는 정자에서 가을을 감상하다'라는 제목이지요. 위에 서울 도성이 보입니다. 그 아래는 지금의 평창동이 될까요. 가을이니까 울타리에 국화가 활짝 피었고, 단풍이 들었습니다. 정자에 단풍놀이를 나온 겁니다.

행정(杏亭)은 실제로 있었던 정자입니다. 몇몇 사람이 모여 거하게 즐기고 있는데, 여기 천원(泉源)이라는 사람이(호만 남아 있고 누군지는 알려지지 않았습니다) 시를 남겼습니다. "한 칸짜리 성벽 아래의 집, 차가운 국화가 가을바람을 견디네. 빛나고 빛나는구나, 서리 맞은 단풍잎. 사람들 양쪽 뺨을 발그레하게 물들이네." 시의 격이나 글씨로 보면, 천원이라는 사람은 아마 여항(閭巷) 문인 중 한 사람이 아니겠는가 싶습니다. 여항문학은 조선시대 후기 서울을 중심으로 중인과 평민들에 의해 이루어진 문학을 말합니다.

그런데 이 사람들이 국화를 감상하고 술도 마시며 잘 놀고 있는데, 여기에 도장을 찍어놓은 게 수상합니다. "부족위외인도야(不足爲外人道

◆◆◆
**이유신, 〈행정추상〉**
18세기, 종이에 담채, 30.0×35.5, 개인 소장

也)라. 바깥사람들한테는 이쪽 이야기를 전하지 말아달라." 도연명의 〈도화원기(桃花源記)〉에 나오는 얘깁니다. 어부가 배를 타고 갔는데, 어딘가 도착을 해보니까 복사꽃이 만개했습니다. 거기 사는 사람들과 정말 잘 어울리고 나서 돌아가려는데, 그들이 말합니다. "바깥사람들에게는 전하지 말아달라." 이게 바로 〈도화원기〉에 나오고 안견(安堅)의 그림에도 나오는 얘깁니다.

그리고 여기 또 하나, 아래 찍힌 도장을 볼까요. "왕래무백정(往來無白丁)이라. 오고 가는 사람들 중에 백정은 하나도 없다." '흰 백' 자에 '장정 정' 자를 썼는데, 백성(百姓)과 똑같은 말입니다. 그러니 "오고 가는 사람들 중에 백성은 하나도 없다", "전부 다 많이 배우고 떵떵거리는 권력을 가지고 있고 풍류를 아는 놈들만 이 자리에 있다", 뭐 이런 뜻이 되겠습니다. 이런 도장을 저렇게 천연스럽게, 그림을 그려놓고 자기들끼리만 알자고 도장을 탁 찍어놓았습니다.

이것이 소통 맞습니까? 이것은 소통이 아닌 그림입니다. 그야말로 풍류를 독점하는 사람들, 그리고 남들한테는 이런 자리를 함부로 내어주지 않겠다는, 배타적 엘리트주의에 빠진 모임의 행태가 이 그림에서 엿보입니다.

## 평생을 갈 수 있는 모임의 조건

　자, 마지막으로 '맛있는' 그림 한 점 볼까요. 조선 후기의 화가 송월헌(松月軒) 임득명(林得明, 1767~?)의 〈설리대적(雪裏對炙)〉입니다. '설리적(雪裏炙)'은 눈 속에서 고기를 굽는다는 의미입니다. 고기를 꼬챙이에 끼워서 아주 약한 불에 구운 후 육즙이 마를 때쯤 눈 속에 집어넣습니다. 그리고 끄집어내서 다시 약한 불에 구워서 먹는 거지요. 겨울에 여유 있는 친구들이 즐기는 풍류 음식 중 하나였습니다.

　임득명도 중인 계급으로, 인왕산 아래 옥계천에 사는 중인들과 함께 시 모임을 가졌던 사람입니다. '옥계시사(玉溪詩社)'라고 하는 그 모임의 서언(誓言)에 있는 규약이 너무나 재미있습니다. 열세 명의 중인이 1년에 열두 번을 모였는데, 이 시 짓는 클럽이 34년 동안 지속됐습니다. 멤버가 열세 명이었는데, 그중에 들어가고 나가고 하는 사람들은 물론 있었습니다. 1년에 열두 번을 모이면서 34년을 유지한 클럽, 정말 대단하죠? 그 모임의 서언에 이런 문장이 있습니다.

　"장기와 바둑으로 사귀는 모임은 하루를 가기 어렵고, 술과 여색으로 사귀는 모임은 한 달을 가기 어렵고, 잇속을 따져서 모이는 모임은 1년 가기 어려우니, 살아서 평생 갈 수 있는 모임은 문장을 남기는 모임이다."

　우리가 이 세상을 살아가면서 필요로 하는 인간다움과 고격의 삶을

**임득명, 〈설리대적〉**
1786년, 종이에 담채, 24.2×18.9, 삼성출판박물관

가능하게 만들어주는 인문적 향기와 예술적 풍아가 물씬한 그런 모임, 그것이라야만 평생을 끌고 갈 수 있다, 이런 얘기가 되겠습니다.

오늘 강의 이것으로 끝내겠습니다. *(청중 박수)*

## 4강    행복은 함께할수록 커진다

3강과 4강에서는 '아집(雅集)'을 주제로 더불어 즐거움을 나누는 모임들에 대해 살펴보고 있는데요, 이번에는 '축원(祝願)'을 그린 그림들을 보겠습니다. '여럿이 모여 서로 행복을 빌어주고 잘되기를 기원하는 모임에 우리 음악은 어떤 식으로 관계했는지'를 함께 찾아보려고 합니다.

우선 대규모로 치른 퍼포먼스, 요즘으로 치면 공공 이벤트를 찾아볼까요. 평양에 부임하는 신임 감사(監司)를 축하하는 대규모 공공 연회를 담은 그림이 몇 점 국립중앙박물관에 남아 있습니다. 그중에 이른바 김홍도가 그렸다고 전해지는 《평안감사향연도(平安監司饗宴圖)》 삼부작이 있는데요, 그 가운데 한 점인 〈월야선유(月夜船遊)〉를 먼저 보겠습니다.

## 평안감사, 모든 벼슬아치가 꿈에도 바라던 자리

우리가 흔히 '평양감사'라고 하는데, 이는 잘못된 표현입니다. 감사가 평양에 있다고 해서 '평양감사'라고 부른다면, 강원도지사가 원주에 있다고 '원주지사'라고 부르고 경기도지사가 수원에 있다고 '수원지사'라고 부르는 것과 같습니다.

평안도(平安道)는 조선의 팔도 가운데 하나입니다. 팔도마다 관찰사(觀察使)가 있는데, 각 도의 이른바 총대장인 관찰사의 다른 이름이 감사(監司)입니다. 방백(方伯), 도백(道伯)이라고도 하죠. 평안도의 관찰사는 평양을 포함한 평안도 전체의 지방장관입니다. 그리고 평양에도 따로 수령이 있습니다. 조선의 팔도 중에서 가장 큰 도시인 평양의 도호부(都護府)를 다스리는 최고 직책, 즉 부사(府使)입니다. 평안감사는 종이품(從二品)이고요, 평양도호부사는 종삼품입니다.

아시겠지만 당대 평안감사의 위세와 명예란 정말 대단했습니다. 그새로 오는 평안감사의 취임을 평안도가 어떻게 축하했는지 그림을 통해 알아보겠습니다.

다음 그림은 달밤의 뱃놀이 장면입니다. 대동강변 남단에서 북쪽의 평양성을 바라보고 그렸습니다. 강물에 배를 띄워서 뱃놀이를 즐기는 밤풍경인데, 평안감사는 어느 배에 탔을까요? 중앙의 큰 배에 타고 있습니다. 주변에 이 배를 호위하는 배들이 있고, 또 여기 따르는 종선(從

船)들이 있습니다. 이게 얼마나 큰 매스게임인가는 이 행사에 동원된 평양 백성과 관리들의 모습을 보면 알 수 있습니다. 앞에 대동강이 흐르고 평양성이 마주 보입니다. 오른쪽에 작은 섬이 있는데요, 능라도입니다. 그림에는 안 나오지만 이 반대편에 양각도가 있습니다.

자세히 보면, 달은 떴습니다만 밤이기 때문에 이 강변에 나와 있는 사람들이 다 손에 횃불을 들었습니다. 그런데 강 남쪽에 모여 있는 사람들의 수를 헤아려본 학자가 있습니다. 눈이 빠지게 한 명, 두 명 헤

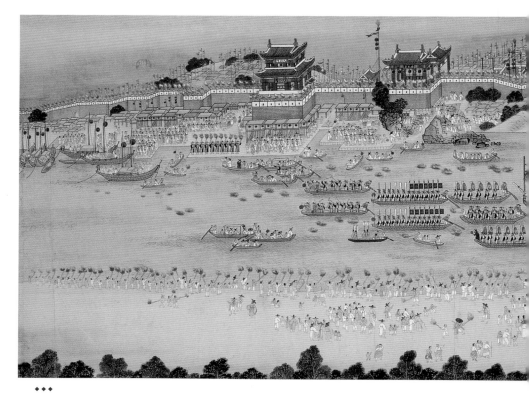

**◆◆◆**
**전 김홍도, 〈월야선유〉**
《평안감사향연도》 중 한 점, 19세기, 종이에 채색, 71.2×196.6, 국립중앙박물관

아렸겠죠. 조선의 복식사를 연구하는 분이, 백성들은 무슨 옷을 입고 군관은 어떤 옷을 입었는지 연구하는 분이 이 사람들을 다 세어봤습니다. 몇 명 정도로 보이십니까? 224명입니다.

놀라운 것은 어디냐 하면, 평양성 성곽의 횃불들 보이십니까, 꽂아 놓은 것이 아니라, 다 한 사람 한 사람이 들고 있는 겁니다. 그리고 성 바깥쪽에 도열해 있는 백성들, 배를 타고 더 가까이에서 보려고 하는 양민들, 능라도에 몇 명 보이는 사람들… 이들을 전부 다 합치면 천 명

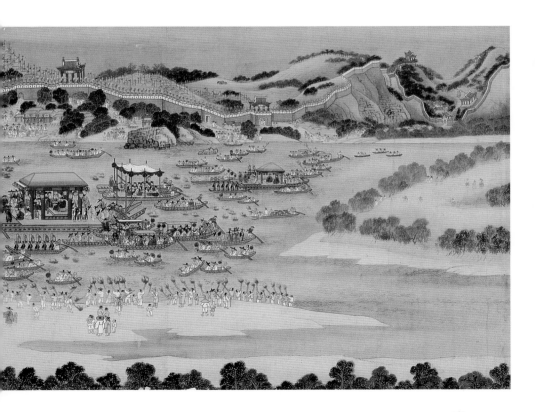

이 넘겠죠. 이 많은 인원이 모여서 펼치는 매스게임입니다. 그 시대에 이게 얼마나 대단한 구경거리였겠습니까? 강 남쪽에 할아버지, 할머니, 손자, 아들 부부가 다 같이 구경하러 손에 손 잡고 모였습니다.

우리나라의 국보 1호가 남대문이죠, 그럼 북한의 국보 1호는 뭘까요? 바로 이 평양성입니다. 물론 지금은 성문과 안쪽에 있는 건물들이 대부분 허물어지고 누각 몇 개가 채 안 남았습니다. 그중 하나가 동쪽 문에 해당되는 대동문(大同門)인데, 국보 4호입니다. 그 옆에 대동강변 평양성에서 가장 유명한 누각 두 개가 있는데요, 하나가 연광정(練光亭)이고 오른쪽 끝의 다른 하나가 부벽루(浮碧樓)입니다.

이 그림을 반으로 잘라서 먼저 왼쪽 부분을 보겠습니다. 왼쪽의 2층 누각이 대동문이고, 오른쪽으로 깃발이 올려져 있는 성벽 뒤가 연광정입니다. 성 안에는 물론이거니와 성 바깥에도 기와집들이 촘촘하게 보입니다. 김홍도가 1745년에 태어났으니까, 그가 그린 것이 맞는다면 18세기 후반 이후의 평양성 모습이겠지요. 강물에 띄워놓은 것은 유등(流燈), 떠돌아다니는 횃불입니다. 배의 행렬을 보면, 우선 제일 앞쪽에는 악대(樂隊)가 서고, 바로 뒤에 호위군관(護衛軍官)이 탄 배들이 선도를 하고 있습니다.

이번에는 오른쪽 부분을 볼까요. 감사가 탄 배가 보이고, 그 뒤로 관에 딸린 식구들이 전부 배에 타고 있습니다. 오른쪽 끝에서 첫 번째 봉우리가 모란봉(牡丹峯)입니다. 이 모란봉 산기슭에 부벽루가 있고, 그

맞은편 대각선 방향으로 산 위에 자리 잡은 정자가 을밀대(乙密臺)입니다. 평양은 고조선과 고구려의 도읍지였습니다. 그러니까 얼마나 유서 깊은 곳입니까. 모란봉, 부벽루, 을밀대, 연광정 등 평양성 주변의 경치는 지금도 북한 사람들이 입을 모아 칭송합니다. 《조선왕조실록》에서도 "평양성과 대동강의 풍경은 중국의 소주(蘇州), 항주(杭州)와 짝을 이룬다"고 자랑했습니다.

자, 이번에는 평안감사가 타고 있는 배를 보겠습니다. 바닥이 평평한 평저선(平底船)입니다. 누각 같은 가건물을 만들어놓고 표범 가죽 보료 위에 앉아 있습니다. 청포(靑袍)에 붉은 세조대(細條帶)를 맸습니다. 당상관(堂上官), 즉 정삼품 이상의 품계라는 걸 보여줍니다. 정확히 종이품이지요. 배 맨 앞에 감사가 타고 있는 배라는 것을 알리는 깃발을 올리기 위해 한 사람이 막 나서고 있고, 엄숙한 호위군관들이 칼을 차고 화살통을 멘 채 위세를 드러내고 있습니다. 일산(日傘)을 든 호위

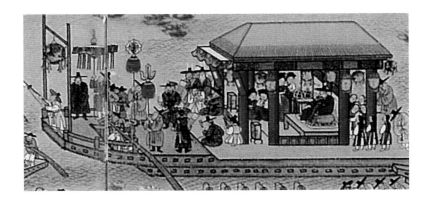

병도 보입니다.

　감사 바로 앞에서 악사들이 연주를 하고 있습니다. 대금, 피리, 해금, 생황을 붑니다. 생황이 포함되었다는 건 춤을 위한 반주가 아니고 기악곡을 연주한다는 의미입니다. 보다시피 춤을 추거나 노래하는 사람이 없죠. 감사 뒤편의 아이들은 감사나 군관의 자제들입니다. 그리고 기생들이 있는데요, 평양 기생 관련해서 재미있는 이야기가 있습니다.

　번암(樊巖) 채제공(蔡濟恭, 1720~1799)은 조선 영·정조 때 명재상이었습니다. 삼정승과 육판서를 두루 거쳤지요. 조선시대에는 뛰어난 재상이 여럿 있었습니다. 세종대왕 때 18년간 영의정을 지낸 황희(黃喜)가 있고, 임진왜란부터 병자호란까지 재상을 하면서 청백리의 표상이 된 오리(梧里) 이원익(李元翼)도 있지요. 그다음 조선 후기에 뛰어난 재상을 꼽으라 하면 단연 번암 채제공입니다. 그 채제공의 친구 중 석북(石北) 신광수(申光洙)라는 문인이, 채제공이 평안감사로 부임하자 그 직책을 어떻게 잘 수행해야 되는지를 당부하기 위해서 〈관서악부(關西樂府)〉라는 글을 남겼습니다. 당시 관리들에게는 평안감사 직을 무사히 해내는 게 굉장히 중요했습니다. 모두가 선망하는 자리이면서 엄청난 유혹이 따르는 자리인 만큼 자칫 잘못하면 신세를 망칠 수도 있었지요. 그 〈관서악부〉를 보면, 신임 평안감사가 평양성에 당도하면, 연도(沿道) 제일 앞쪽에 기생들이 도열해 있는데, 그 수가 무려 300명이

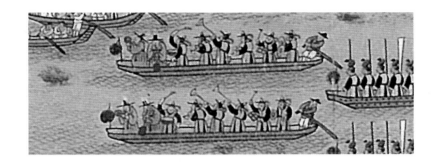

나 되었다고 합니다. 그 기생들을 보며 감사가 떠올릴 생각이 무엇인지, 환락인지 금욕인지, 그걸 헤아릴 수 있다면 감사의 앞날이 얼추 예상됩니다.

이제 배의 행렬 제일 앞쪽에 있는 악대를 볼까요. 배 두 대에 나눠 탔는데 악기 편성이 똑같습니다. 바로 대취타(大吹打)의 편성으로, 취고수(吹鼓手)들입니다. 악기를 한번 보겠습니다. 제일 앞자리에 나각(螺角)입니다. 나각은 소라나 큰 조개 껍데기로 만들어 붉은색을 칠하거나 붉은 비단을 입히는데, 그냥 "뿌우" 하는 소리만 납니다. 단음만 내지요. 멀리 뻗어나가는 그런 소리입니다. 뒤에는 대각(大角)입니다. 주라(朱螺)라고도 불리는데, 붉은 나발이라는 뜻입니다. 나무나 은으로 만들어 붉은 천을 입혔습니다. 이 역시도 그냥 "빠아" 하는 소리가 납니다.

그 뒤는 뭐겠습니까? 예, 북입니다. 그리고 엄청난 소리의 태평소(太平簫)가 뒤를 잇지요. 그다음, 하늘을 향하여 부는 것이 바로 나발입니

다. 그 뒤 아래로 부는 것도 나발이고요. 나발은 알다시피 지공(指孔)이
없습니다. 피리를 보면 지공 즉 구멍이 있어서 손가락으로 막았다 뗐
다 해서 소리를 내잖아요. 그런데 나발은 그냥 내지르는 소리입니다.
"빠아!" 그런데 왜 나발이라고 부를까요? 한자로는 喇叭로 씁니다.
'나팔 나'에 '입 벌릴 팔', 그러니 '나팔'이라고 읽어야 하는데, 왜 나발
이라고 부를까요?

　궁중에서는 된소리나 거센소리가 천하다고 해서, 부드럽고 순화된
말로 불렀습니다. 예를 들어볼까요. 조선시대에는 그림 그리는 일을
관장하던 도화서(圖畫署)가 있었습니다. 태조 원년(1392)에 만든 도화
원을 성종 때 이름을 바꿔 도화서라고 불렀지요. 그 도화서의 화원 가
운데 몇 명을 규장각에 파견해서 임금이 명령하면 즉각 그림을 대령할
수 있도록 했습니다. '5분대기조'처럼 말이지요. 그 사람들이 '차비대
령화원(差備待令畫員)'인데 '자비대령'이라고 불렀습니다. '차비'는 소리
가 거세잖아요. 그래서 좀 더 부드럽게 '자비'라고 부른 겁니다. 이와
마찬가지로 '나팔'이 아니라 '나발'이라고 부른 거죠. 임금이 어디 행
차하는 것을 한자로 쓰면 거동(擧動)입니다. 그런데 '거둥'이라고 불렀
습니다. '동'보다는 '둥' 소리가 더 부드럽고 잦아드는 느낌이지요.

　나발 뒤에 네모난 것을 가지고 치는 듯한 사람이 있죠? 이게 뭐냐
하면 바로 점자(點子)입니다. 작은 징을 네 개 박아서 두드리는 거죠.
지금은 없어지고 운라(雲羅)라는 것으로 바뀌었습니다. 그 뒤는 자바라

(啫哱囉), 이를테면 심벌즈입니다.

　자, 이 악대에서는 "뿌우, 빠아, 쁘으" 소리가 주로 나고, 멜로디를 만들어낼 수 있는 건 오로지 태평소 하나입니다. 이게 굉장히 중요한 사실인데요, 음을 굽히거나 멜로디를 만들어내면 소리가 가지고 있는 장엄함과 권위가 좀 흔들립니다. 소리의 권위는 뻗어나가는 데 있죠. 가령 해금이나 생황 같은 악기는 "어~ 이야~" 이렇게 소리의 꺾이는 변화가 심하잖아요. 이렇게 변하는 소리에서 권위가 느껴집니까? 가야금과 거문고의 소리 중 어느 쪽이 더 권위 있게 느껴집니까? 당연히 거문고죠. "둥~" 하고 끊겼다가 또 "둥~" 울립니다. 소리가 나고 소리가 나지 않는 그 사이의 침묵하는 자리에 거문고의 음이 있는 겁니다. 연주가 되지 않는 그 침묵의 순간이 거문고 최고의 연주라고 저

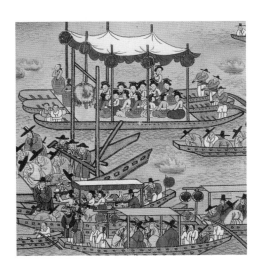

는 생각합니다. 어쨌든 이런 대규모 행사에서는 취고수들의 악기 편성에서 소리의 권위가 느껴지도록 한 거죠.

　자, 배 행렬의 뒤쪽을 확대한 그림을 보겠습니다. 감사의 배 뒤쪽에는 심부름을 하는 아전들이

탄 배가 보입니다. 그 아래쪽으로 배 두 척을 연결한 배가 있는데요, 바로 음식을 장만하는 배입니다. 뱃놀이를 하는 중에도 감사의 배에서 사용될 간식거리와 술 등을 마련해서 기생이 소반에 담아 아전한테 전하고 있습니다. 위쪽으로 기생들만 따로 태운 배가 있는데, 배 세 척을 연결해서 격군(格軍) 즉 노꾼 세 사람이 뒤에서 노를 젓고 있습니다.

앞에서도 언급했지만, 당시 평안감사는 모든 벼슬아치가 꿈에도 그리던 자리였습니다. 왜 그랬을까요? 요새 '문고리 권력'이라는 말을 합니다. 이를테면 청와대에서도 누가 대통령을 지근거리에서 보좌하고, 또 누가 가장 자주 독대 내지는 대면할 수 있느냐가 권력의 실세를 얘기해주지 않습니까. 그래서 '문고리 권력', 즉 문고리를 잡고 있는 권력이라는 말이 나오는 거지요. 그런데 문고리 권력은 그 위세가 대단할 수도 있지만, 아차 잘못하면 한 방에 날아갑니다. 그래서 가장 좋은 건, 임금과 너무 멀리 떨어져 있지도 않고, 그렇다고 너무 붙어 있지도 않은 자리입니다. 지방장관 중에서 바로 평안감사인 거지요.

저 멀리 경상도관찰사나 제주목사 이런 자리로 가면 신세가 고달퍼지는 겁니다. 그런데 평양은 한양과 그렇게 멀지 않습니다. 그리고 중국으로 가는 사신들이 반드시 평양을 들러야 했지요. 먼 길을 갈 사신들이 평양에 들러서 잠시 추스른 다음 중국으로 가는 겁니다. 그때 감사가 정사와 부사 등 사신들에게 도움을 주었으니, 그들이 돌아올 때 그냥 입 싹 닦고 가겠습니까? 외국에서 사온 좋은 관광상품들을 뿌려

놓고 가겠지요. 그래서 평안감사 자리는 그런 향응과 뇌물과 놀이 등 이빨 썩는 줄 모를 달콤함이 집적되어 있는 자리였던 겁니다.

## 구중궁궐에서 노는 가락, 통째로 옮겨오다

삼부작 중 한 점으로, 부벽루에서의 연회를 그린 〈부벽루연회(浮碧樓宴會)〉입니다. 평양성 안쪽을 그렸고, 그 안에서 능라도와 그 뒤편의 남쪽 산을 내려다보고 있는 구도입니다. 부벽루에 감사가 앉아 있고 그 앞마당에서 연회가 벌어졌습니다. 〈월야선유〉는 뱃놀이 장면이니까 연회가 한정적일 수밖에 없지만, 여기 부벽루에서의 연회는 정말 대단합니다. 연회 장면만 확대해서 보겠습니다.

다음 페이지 그림을 보십시오. 군관들이 일반 백성 등 구경꾼들이 행사장 안으로 몰려들지 못하도록 막고 있습니다. 인(人)의 장막을 친 것이지요. 그 안쪽에 기생들이 종대로 앉아 있습니다. 아래쪽에 악사들이 배치되어 있고, 가설무대에서 공연이 벌어지고 있습니다. 이 공연들은 그야말로 임금을 모시는 궁중에서 이루어지는 모습 그대로입니다. 궁중의 잔치 때 벌이는 춤과 노래인 '정재(呈才)'의 진수가 여기에 다 나와 있습니다. 화면 아래의 악사들을 볼까요. 오른쪽에 서 있는 사람이 박을 들고 있습니다. 집박(執拍)입니다. 말하자면 컨덕터

(conductor), 즉 지휘자입니다. 그리고 피리 둘, 해금 하나, 대금 하나, 장구 하나, 북 하나, 이게 바로 삼현육각 편성입니다.

그 악사들 앞에 네 명의 여성이 큰북을 치고 있습니다. 고무(鼓舞), 네 여성이 돌아가면서 북을 치며 추는 춤입니다. 그 앞쪽으로 쌍검대무(雙劍對舞), 칼춤을 추고 있는 무희들이 보입니다.

중앙에는 가(歌), 무(舞), 악(樂)이 한번에 다 보입니다. 가, 무, 악 중에서도 가장 재미있고 신기한 퍼포먼스가 바로 포구락(抛毬樂)이라는

◆◆◆
**전 김홍도, 〈부벽루연회〉**
《평안감사향연도》 중 한 점, 19세기, 종이에 채색, 71.2×196.6, 국립중앙박물관

건데요, 공을 던지면서 노는 놀음이지요. 지금도 국립국악원에서 포
구락을 재현해서 공연합니다. 가운데 세워 둔 것이 포구문(抛毬門)입니
다. 포구문 위쪽에 구멍이 하나 뚫려 있죠? 이게 풍류안(風流眼)이라고
불리는 눈구멍입니다. 여성이 들고 있는 붉게 칠한 공이 채구(彩毬)입
니다. 이 공을 던져 풍류안에 쏙 집어놓는 놀이입니다. 농구 같은 것이
지요. 공을 집어넣으면서 춤도 추고 노래도 합니다. 구멍에 골인이 되
면 상으로 꽃을 받습니다. 들어가지 않으면? 벌로 얼굴에 먹칠을 합니

다. 나중에 놀이가 다 끝나면 먹이 칠해진 무희의 수, 꽃을 가지고 있는 무희의 수를 헤아려서 승패를 가르는 재미있는 놀이입니다.

　그 앞으로 춤추는 사람들이 보입니다. 탈춤인데, 바로 처용무(處容舞)입니다. 처용이 귀신과 삿된 기운을 쫓아내기 위해 추었다는 춤이지요. 턱이 긴 탈을 쓴 다섯 명이 다섯 가지 색깔, 오방색(五方色) 옷을 입었습니다. 동쪽은 푸른색, 서쪽은 흰색, 남쪽은 붉은색, 북쪽은 검은색, 그리고 중앙은 황색입니다. 머리 위에는 꽃과 열매가 달린 사모를

썼습니다.

자, 그 위를 보겠습니다. 상 위에는 신선들이 먹는다는 복숭아, 선도 (仙桃)가 올려져 있습니다. 헌선도(獻仙桃)라는 놀이인데, 선녀 차림의 무희들이 복숭아를 평양감사한테 바치는 춤과 노래입니다. 그래서 헌선무(獻仙舞)라고도 합니다.

그러면 이 무대에서 지금 이런 여러 가지의 연희가 동시에 벌어지고 있는 걸까요? 그렇지는 않습니다. 이 그림은 화가가 차례차례 열린 공연을 한 그림 속에 다 집어넣어 그린 것입니다.

무엇보다 신기한 것은, 이 큰 콘서트장에서 벌어지고 있는 구경꾼들의 소소한 모습을 화가가 다 잡아놓았는데요, 확대해서 보면 재미있습니다. 아이 둘이 멀리서 벌어지고 있는 공연을 더 잘 보려고 나무 위에 올라가 있습니다. 술에 취해서 옆 사람의 부축을 받는 이도 있습니다. 콘서트장이나 노는 자리에 가면 꼭 이런 사람이 있습니다. 그리고 싸우는 아이들, 말리는 사람, 회초리를 든 노인의 모습까지 담겨 있습니다. 나졸에게 먹살 잡힌 사람도 보입니다. 불심검문에 걸려 임의동행을 요구받고 있는 모

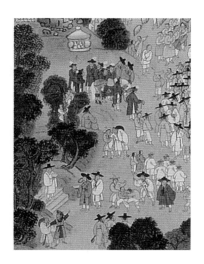

양입니다. 그리고 또 어느 행사장에나 서로 잘 보려고 몰려드는 사람들이 있습니다. 행사 진행요원인 나졸들이 방망이를 들고 사람들이 중앙으로 몰려드는 걸 여기저기서 막고 있습니다.

다음에 또 재미난 장면이 있습니다. 계단을 확대해서 보면, 노인들은 편안하게 지름길로 가도록 나졸이 안내하고 있습니다. 갓 쓴 노인을 따라서 손자가 같이 올라가는데, 이 자리가 목이 좋은가 봐요. 엿장수 아이 둘이 지키고 있습니다. 올라가는 사람들한테 엿을 파는 거죠. 예나 지금이나 목 좋은 곳에는 늘 장사꾼들이 자리를 잡고 있습니다. 그 오른쪽으로 음식을 옮기는 장면이 보입니다. 상을 머리에 이고 가는 사람도 있고, 상을 받치고 가는 사람도 보입니다.

평양성 안에서의 시끌벅적한 놀이와는 상관없이 능라도에서는 정말 평화스러운 장면이 펼쳐지고 있습니다. 현재 북한의 능라도에는 15만 명 정도를 수용할 수 있는 '5월1일경기장'이 들어서 있다고 하는데요, 그 능라도에 저 멀리 쟁기질하고 밭 가는 농부가 보입니다. 배를 타고 구경 나오려는 사람들도 있고, 낚시질하는 이들도 보이고, 돛단배로

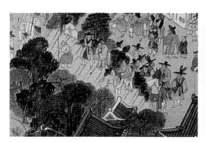
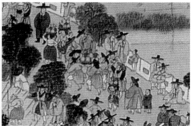

고기잡이하는 배들도 있고… 평화로운 능라도의 모습입니다.

이 〈부벽루연회〉도 평안감사의 위세를 한눈에 보여주는 그림입니다. 그야말로 구중궁궐(九重宮闕)에서나 볼 수 있는 정재가 여기 다 모여 있습니다.

여기서 한 가지 짚고 넘어가야 할 것이 있습니다. 지금까지 《평안감사향연도》를 살펴보면서 계속 '전 김홍도', 즉 '김홍도가 그렸다고 전하는' 작품이라고 했는데요. 이 〈부벽루연회〉의 오른쪽 위를 보시면 '단원(檀園)'이라고 쓴 낙관이 있습니다. 그렇다면 김홍도의 작품이라고 확정해도 되지 않느냐고 할 수도 있는데, 사실 이 글씨는 김홍도가 쓰지 않던 필체입니다. 단원의 경우 나잇대에 따라 낙관의 글씨가 조금씩 바뀝니다. 〈부벽루연회〉는 아마 화원 초기이던 30대에 그렸을 텐데, 그 때 김홍도가 쓴 글씨체와 다릅니다. 그 래서 '김홍도 작품'이라고 자신 있게 얘기를 못하는 겁니다.

간혹 '김홍도 작품'이라고 말하는 사람이나 단체도 있는데, 그것은 엄격히 학문적 입장에는 맞지 않는다고 봅니다. 소장처인 국립중앙박물관에서는 '전 김홍도'로 표기하고 있습니다. 민간에 전승되는 말로는 김홍도가 그렸다고 하는데, 여담으로, 그게 사실이라고 하더라도 이건 김홍도 혼자 그린 작품은 아닌 것 같습니다. 소위 '김홍도 프로덕션'의 작품쯤 되겠지요. 후배 화원들과 함께 그린 작품 정도로 추정하기도 하죠.

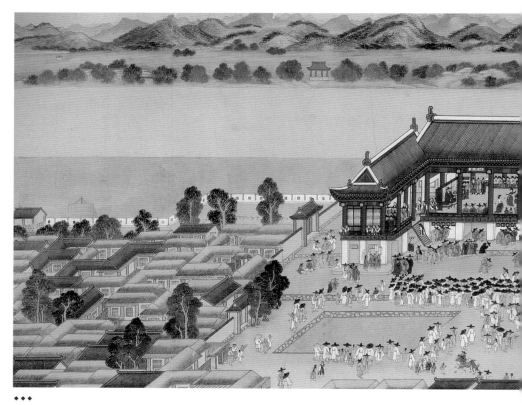

◆◆◆
**전 김홍도, 〈연광정연회〉**
《평안감사향연도》 중 한 점, 19세기, 종이에 채색, 71.2×196.9, 국립중앙박물관

평안감사도 저 하기 싫으면 그만!

삼부작 중 나머지 한 편인 〈연광정연회(練光亭宴會)〉는 평양성 안쪽에서 대동강변을 배경으로 그린 그림입니다. 그림을 보십시오. 성 안은 구획이 잘 되어 있고 번듯한 기와집이 많이 있습니다. 오른쪽 누각이 대동문이고 왼쪽 정자가 연광정입니다. 대동문은 문루에서 손을 내밀어 대동강의 맑은 물을 떠올릴 수 있다고 해서 이름이 지어졌습니

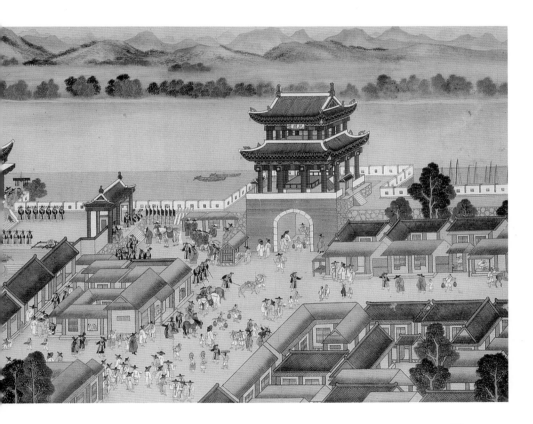

다. 연광정은 관서팔경(關西八景)의 하나로, 두 채를 비껴 붙여 지어 뛰어난 건축미를 보여주는 정자로 꼽힙니다. 그 연광정 위와 마당에서 연회가 벌어지고 있고, 못가에 구경꾼들이 모여듭니다. 감사가 있는 연광정 위를 한번 볼까요.

중앙에 감사가 앉아 있습니다. 춤추는 기생이 보이는데, 복장이 앞에서 본 무복(舞服)이 아닙니다. 평상복을 입고 있습니다. 그럼 이때 추는 춤은 무슨 춤이냐, 허튼춤을 추는 거죠. 일정한 형식에 매이지 않고 자유로이 추는 춤, 요새 말로 하면 '막춤'입니다.

정자 위에서 춤추는 기생들 옆, 오른쪽 계단을 보면 다음 무대를 준비하는 사람들이 있습니다. 사자춤을 추기 위해서 지금 춤꾼이 사자탈을 쓰고 있습니다. 계단 아래로 내려와 보면, 여기에도 공연을 위해서 대기하고 있는 춤꾼들이 있습니다. 학 두 마리가 보입니다. 학춤을 출 두 사람이 대기하고 있는 것이죠. 그리고 앞에서 본 헌선도, 즉 복숭아를 바치는 공연을 위한 소도구인 선도와 색칠한 용선(龍船, 뱃머리에 용의 모형을 장식한 배) 내지는 채선(彩船, 궁중에서 정재를 베풀 때에 쓰던 배)이 준비되어 있습니다. 마당에서는 또 다른 공연이 펼쳐지고 있습니다. 갓 쓴 선비들이 손에 막대기를 들고 춤사위를 보여주고 있는데, 무슨 춤인지는 정확히 알 수가 없습니다.

그런데 이렇게 엄청난 위용을 떨칠 수 있는 평안감사도 "저 하기 싫으면 그만"이라는 옛말이 있죠. 아무리 좋은 일, 아무리 엄청난 벼슬자

리라도 본인이 내켜하기 싫으면 아무 소용 없다는 뜻입니다. 어쨌거나 좋은 일, 엄청난 권력의 대표적인 예로 평안감사가 꼽힌 셈이지요. 평안감사가 그만큼 대단한 자리였던가 봅니다.

## 궁궐에서의 연회, 임금도 함께 기뻐하다

이번에는 축원의 자리에 임금이 직접 참여한 행사를 보겠습니다. 〈경현당석연도(景賢堂錫宴圖)〉입니다.《기해기사첩(己亥耆社帖)》의 한 점으로, 경현당은 경희궁(慶熙宮) 안에 있는 전각입니다. 그 경현당 아래에서 석연이 베풀어졌습니다. 여기서 '주석 석(錫)' 자는 '하사하다'라는 뜻입니다. 즉, 임금이 베풀어준 연회를 의미하지요.

조선시대에는 정이품 이상 문관 벼슬을 한 신하 중에서 70세가 넘으면 들어갈 수 있는 기로소(耆老所)라는 기구가 있었습니다. 수명과 지위를 갖춘 사대부들만이 누릴 수 있는 특권이었지요. 기(耆)는 '노인'을 뜻하는 글자로, 늙을 로(老) 밑에 날 일(日)을 씁니다. 1719년 숙종이 기로소에 입회할 자격이 있는 신하들을 위해 베푼 연회를 기록한 그림을 모은 것이 바로 이《기해기사첩》입니다.

이날 영의정을 지낸 김창집(金昌集) 외에 아홉 명의 신하가 맨 위 임금의 자리 주변에 모였습니다. 잔치에 초대된 열 명의 신하가 직위에

◆ ◆ ◆
**작가미상, 〈경현당석연도〉**
《기해기사첩》 중에서, 1720년, 종이에 채색, 44×68, 보물 제929호, 국립중앙박물관

따라 앉았는데, 머리에는 꽃을 꽂고 술상을 하나씩 앞에 두었습니다. 대청 위에서는 왕에게 술잔을 올리고 있고 중앙 무대에서는 공연이 진행 중입니다. 그런데 임금이 안 보입니다. 그 앞에서 술을 올리는 사람만 보입니다. 임금이 분명히 참석을 했는데 왜 안 보이는 걸까요? 감히 그리질 못한 겁니다. 임금이 참여한 행사를 기록한 그림이 많은데요, 예를 들면 정조 때 화성능행(華城陵行) 그림을 보아도 임금의 모습은 보이지 않습니다. 어진에서나 임금의 모습을 그리지, 이런 궁중행사에서는 임금의 자리만 그릴 뿐입니다.

그러면 임금의 자리는 어떻게 표시할까요? 임금의 자리를 '어탑(御榻)'이라고 하는데요, 임금의 상징적인 소도구가 있는 자리를 말합니다. 그 소도구란 뭘까요? 그림 맨 위에 병풍이 보이죠? 이게 바로 일월오봉도(日月五峯圖)입니다. 해와 달과 다섯 봉우리를 그리고, 그 외에 영지버섯이니 거북이니 사슴이니 하는 십장생(十長生)을 그린 궁중화풍의 일월오봉도 병풍을 둘러치면, 그곳이 바로 임금의 자리가 되는 겁니다. 일월오봉도 앞에는 임금이 앉는 자리인 용상(龍床)이 있습니다. 용상이나 일월오봉도 병풍이 있으면 "아, 지금 임금이 계신 자리구나"라고 이해하면 됩니다.

그리고 임금이 정궁(正宮)이나 법궁(法宮), 즉 경복궁이나 창경궁 등에만 계신 게 아니라 지방에 나갈 때도 있잖아요? 그래서 지방마다 임금이 행차할 때 머무는 궁이 있었어요. 바로 행궁(行宮)이지요. 남한산

성도 행궁입니다. 그 행궁마다 임금이 앉는 어탑을 제대로 다 갖춰놓기가 어려우니까, 임금이 어디 가실 때는 무조건 일월오봉도 병풍을 가지고 다니다가 앉으실 자리에 딱 펼칩니다. 그러니까 병풍만 치고 의자를 놓기만 하면 '임금이 앉는 자리'가 되는 것이죠.

절에 가도 마찬가지입니다. 절에는 여러 전각이 있습니다. 거기 붙어 있는 현판을 보면 어떤 부처가 봉안되어 있는지 다 압니다. 대웅전(大雄殿)에는 석가모니불(釋迦牟尼佛), 극락전(極樂殿)에는 아미타불(阿彌陀佛)이 주불입니다. 미륵전(彌勒殿)에는 미륵불(彌勒佛)이, 대적광전(大寂光殿)에는 비로자나불(毘盧遮那佛)이 있습니다. 그런데 어느 불전에는 불상이 없고 방석 하나만 놓여 있습니다. 그 방석에 부처님이 앉아 계신다는 건데, 그것은 어떤 전각일까요? 불상을 모시지 않고 대신 부처의 진신사리(眞身舍利)를 모신 곳으로, 적멸보궁(寂滅寶宮)이라고 하는 그곳입니다. 부처의 진신사리라는 상징이 있기 때문에 방석만 놔두는 겁니다. 우리나라에는 5대 적멸보궁이 있습니다.

이처럼 임금도 실제로 자리에 앉아 있는 모습을 그리지 않더라도 일월오봉도 병풍이 있고 그 앞에 용상이 놓여 있으면, 임금이 앉아 있는 것과 똑같은 상징적 의미가 되는 겁니다.

그림의 아래쪽 악대 부분을 확대해서 보겠습니다. 이거 참 보통 연주단이 아닙니다. 말하자면 풀오케스트라가 다 갖춰진 셈입니다. 제일 앞줄을 볼까요. 중앙에 있는 사람이 손에 박을 들고 있습니다. 집박을

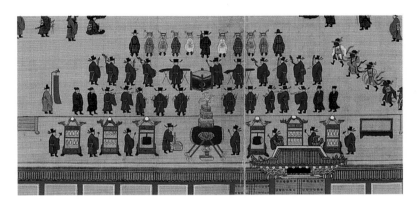

중심으로 대칭되게 서 있는 양쪽의 네 명은 무동(舞童), 춤추는 아이들입니다. 무동들 바깥쪽에 홍포(紅袍)를 입은 사람은 악공입니다. 이렇게 딱 중앙을 중심으로 동과 서에 대칭되게 배치를 했습니다.

2열 또한 큰북을 중심으로 악기가 대칭되도록 자리를 차지했습니다. 큰북 양쪽으로 받침대 위에 가야금인지 거문고인지가 올려져 있습니다. 그 옆에는 목이 꺾어진 악기인 비파가 있고, 해금과 당비파, 다시 해금이 대칭적으로 짝을 맞춰서 배치되었습니다.

그 뒤에는 대금이 있습니다. 대금 둘에 피리(통소인지도 모르겠습니다)가 있고, 가운데 장구 둘이 대칭해서 양쪽으로 있습니다. 왼쪽에 깃발을 들고 있는 사람은 누굴까요? 바로 협률랑(協律郞)이라고 부르는데요. 옛날 음악을 담당하던 부서인 장악원(掌樂院)의 임시직으로, 이 사람이 깃발을 딱 드는 순간 음악이 시작되고 깃발을 내리면 모든 공연이 끝납니다. 전체 프로듀서인 셈이지요. 집박은 그 음악곡 하나에 대

한 컨덕터이고요. 오른쪽에는 턱이 긴 탈을 쓰고 처용무를 추는 사람들이 세로로 걸어 나오고 있습니다. 푸르고, 붉고, 누르고, 파랗고, 하얀 옷을 입고서 춤을 추기 위해 대기하고 있습니다.

마지막 줄을 볼까요. 여기가 참 재미있습니다. 지금 아악기만 보입니다. 중간에 큰북이 보이죠. 기둥을 세우고 큰북을 놓은 다음 그 위를 탑처럼 쌓고, 맨 위에 백로를 장식했습니다. 이 북을 일컬어 '건고(建鼓)'라고 합니다. '세울 건' 자입니다. 이 건고를 중심으로 또 대칭되게 악기를 죽 펼쳤습니다. 북, 경, 종이 보입니다.

큰북 좌우에 있는 작은북 두 개 중에서 왼쪽에 있는 게 '삭고(朔鼓)', 오른쪽에 있는 게 '응고(應鼓)'입니다. 삭고는 위에 해를 장식하고 응고는 달을 장식합니다. 다음으로 큰북 왼쪽에 있는 것이 축(柷)입니다. 나무상자에 나무공이를 만들어서 "쿵, 쿵" 치는 악기입니다. 축은 왼쪽에 있고, 오른쪽 호랑이 모양 위에 톱니바퀴처럼 박아놓은 게 어(敔)라는 악기인데요, 그림에서는 작은북과 편경 사이, 편경과 편종 사이에 툭 불거져 나온 것이 어입니다. 축과 어가 서로 이렇게 대칭이 되도록 자리를 잡고 있습니다.

작은북 옆에 편경(編磬)이 있고, 그 옆에 편종(編鐘)이 있습니다. 징과 꽹과리는 같은 타악기지만, 멜로디를 못 만들어냅니다. "뎅, 뎅, 땡, 땡땡" 이것만 하잖아요. 편경과 편종은 "동, 도옹, 도옹, 동동" 선율을 만들어낼 수 있는 아악기입니다. 이것도 역시 각각 대칭되게 두었습

니다.

기록에 의하면, 음악을 시작할 때는 제일 먼저 삭고를 "당" 치고, 다음에 응고를 "당" 칩니다. 다음에 축을 "쿵, 쿵, 쿵" 세 번 칩니다. 그리고 마지막으로 건고를 "둥" 칩니다. 이러면 음악이 시작됩니다. "당, 당, 쿵, 쿵, 쿵, 둥" 치면 바로 음악이 시작되는 거죠. 그럼 끝날 때는 어떻게 할까요? 건고를 "둥, 둥, 둥" 칩니다. 다음에 축을 "드륵, 드륵, 드륵" 세 번 긁습니다. 그리고 마지막으로 집박이 "딱" 하면 끝입니다. "둥, 둥, 둥, 드륵, 드륵, 드륵, 딱" 하면 음악이 끝나는 거죠. 그러고 나서 협률랑이 깃발을 쫙 흔들면 '모든 공연이 끝났다'는 의미입니다. 이 그림은 정재에서의 아악기를 잘 보여주는 재미난 기록화입니다.

## 장악원 관료들이라 가능한 신명나는 한판 연회

이번에는 관료들이 자기들끼리 모여 즐기는 모습을 볼까요. 그런데 관료들이라서 노는 데도 여러 가지 특전이 있습니다. 다음 페이지의 〈이원기로회도(梨園耆老會圖)〉는 '이원'이라는 곳에서 열린 나이 든 대신들의 모임을 그린 것인데요, 여기서 '이원'은 장악원을 말합니다. 나라의 음악을 관장하던 장악원을 '배꽃이 늘어져 있는 정원'이라고 아름답게 칭했습니다.

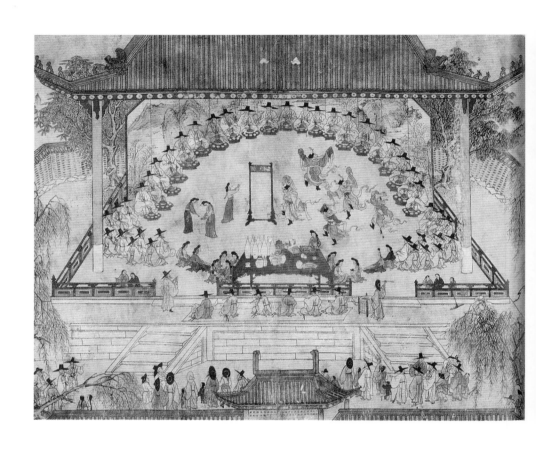

**작가미상, 〈이원기로회도〉**
《이원기로회도첩》 중에서, 1730년, 종이에 채색, 34.0×48.5, 국립중앙박물관

이 시대에 이원 즉 장악원은 구리개(仇里介, 지금의 명동)에 있었습니다. 이날 모임은 장악원의 실무 책임자인 종사품 첨정(僉正)이 그 장악원의 선후배들과 나이 든 분들을 모아 장악원에서 연회를 베푼 것이었습니다. 요새 상황으로 바꾸면, 국립국악원에 있는 예술감독이 전에 국립국악원을 거쳐간 행정직원들을 모시고, 국립국악원의 가·무·악하는 사람들을 불러서, 그 국악원 안에서 남을 위해서가 아니라 자기들끼리 술 한잔 하며 위로연을 가지는 겁니다. 이를테면, 사내 회식을 하는 거죠. 지금의 국립국악원이라면 감히 상상도 못할 연회입니다.

그런데 바로 그 장악원이 베푼 연회이기 때문에 보통 연회가 아닙니다. 가령 이조나 호조나 병조 같은 데서 회식을 하면 이렇게 못 놉니다. 지금 모인 대신들이 대충 오품이나 육품 정도의 벼슬이었다고 하는데요, 나머지 동료들도 다 함께 모여 한쪽에서는 포구락을 하고, 또 한쪽에서는 처용무를 추고 있습니다. 악공들은 삼현육각 편제를 맞췄고요. 홍포를 입은 악공이 박을 들고 있습니다. 이 집박이 박을 "딱" 한 번 치면 음악이 시작되고 끝나는 것뿐만 아니라, 춤을 출 때도, 이렇게 덩실덩실 춤을 추다가도 박을 "딱" 한 번 치면 춤사위가 바뀝니다. 스텝이나 춤사위를 바꾸는 신호도 집박이 주는 것이죠.

대청 아래에 있는 사람들은 지금 모인 노대신들의 식구들입니다. 그러니까 자제들이 와서 구경하는 거죠. 또 나이 들어서 술에 취하면 부축해서 집에 모시고 가야 하니까 이렇게 모여서 기다리는 겁니다.

## 평생토록 자축하는 일들

이번에는 단원 김홍도가 그렸다고 전해지는 《평생도》 중 두 점을 볼 텐데요. 사실 '평생도(平生圖)'라는 명칭은 조선시대에는 없었습니다. 근대 이후에 붙여진 것이지요. 사람이 태어나서 죽을 때까지 기념이 될 만한 경사스러운 일들을 골라 그린 풍속화를 '평생도'라고 불렀습니다.

오른쪽 그림을 보십시오. 먼저 〈삼일유가(三日遊街)〉입니다. '삼일유가'란 과거에 장원급제를 해서 사흘 동안 가도(街道) 돌기, 요샛말로 카퍼레이드를 하는 겁니다. 장원급제를 한 다음 집에 가면서 '내가 장원급제했다'며 요란하고 신나게 알리는 거지요.

젊은 친구가 장원급제를 했습니다. 머리에 꽂은 게 어사화(御賜花)입니다. 문자 그대로 임금이 내려준 꽃이지요. 어사화를 꽂고 말을 타고 한껏 으스대면서 가는데, 광대들이 수행을 합니다. 삼현육각으로 구성된 세악수(細樂手, 군악병)들이 앞서 행진하면서 연주를 하고 있습니다. 북, 장구, 피리 둘, 대금, 해금입니다. 앞에서 군관들이 길을 잡고 갑니다. 연도에 백성들이 나와 구경하고 있습니다.

같은 《평생도》 중 〈관찰사 부임(觀察使赴任)〉을 볼까요. 관찰사 일행이 부임지로 떠나는 길입니다. 가마 안에 관찰사로 부임하는 관리가 타고 있고, 관속들이 앞에서 길을 열고 있습니다. "물렀거라, 물렀거

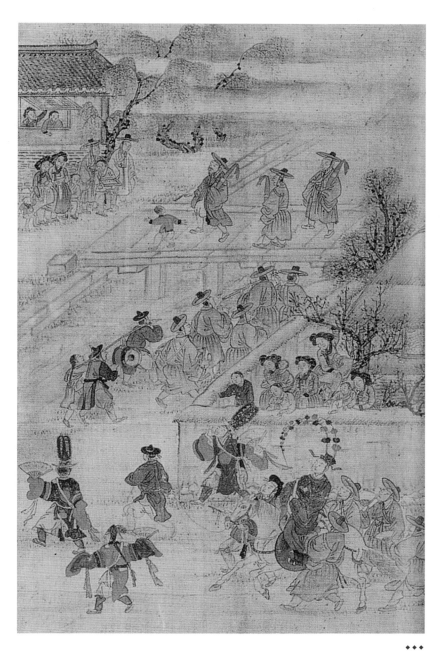

◆◆◆
**전 김홍도, 〈삼일유가〉**
《평생도》 중 한 점, 18세기, 비단에 채색, 53.9×35.2, 국립중앙박물관

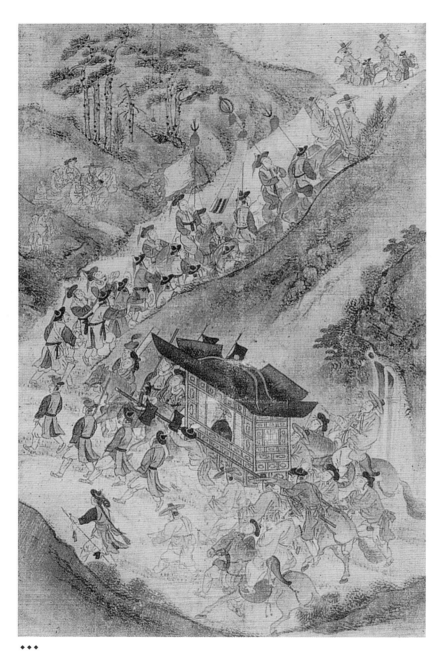

**◆◆◆**
**전 김홍도, 〈관찰사 부임〉**
《평생도》 중 한 점, 18세기, 비단에 채색, 53.9×35.2, 국립중앙박물관

라"요란하겠죠. 그 앞에 취고수들이 있습니다. 편제가 어떻게 되어 있는지 볼까요. 북이 있고, 소라 껍데기로 만들었다는 나각이 "뿌우" 소리를 냅니다. 다음에는 대각이 있고, 태평소, 피리, 나발이 보입니다. 이렇게 취고수들이 앞에서 소란스럽게 길을 열고 지나가는 장면입니다.

## 부모와 자식이 나누는 홍복

인생을 살면서 이렇게 서로 축하하고 축원하는 일은 참 많습니다. 개인의 삶을 보면, 과거에 나가 급제하고 관료로 부임하고 성공해서 임금이 베푼 자리에 참여하고, 나이가 들어 벼슬에서 물러나 집에서 즐기는 과정에서 여러 가지 행사가 있겠죠. 그렇게 나이 든 후에 축하 받을 수 있는 일에 어떤 게 있을까요? 가장 대표적인 것이 회혼례(回婚禮)입니다.

부모와 자식이 다 같이 모여서 나누는 축원과 기원인데, 여기 회혼 례의 주인공인 부부가 있습니다. 회혼례란 결혼 60주년을 기념하는 예식입니다. '회갑(回甲)'이라고 할 때의 그 회 자입니다. 육십갑자가 한 바퀴 돌아왔다는 의미니까 60년이 걸린 거지요. 결혼한 지 60년이 되는 회혼, 참 쉽지 않은 일입니다. 요즘은 회혼을 보기 정말 힘들죠. 왜 그렇습니까? 60년 다 채워가다가 59년쯤 되면 황혼이혼 해버립니다.

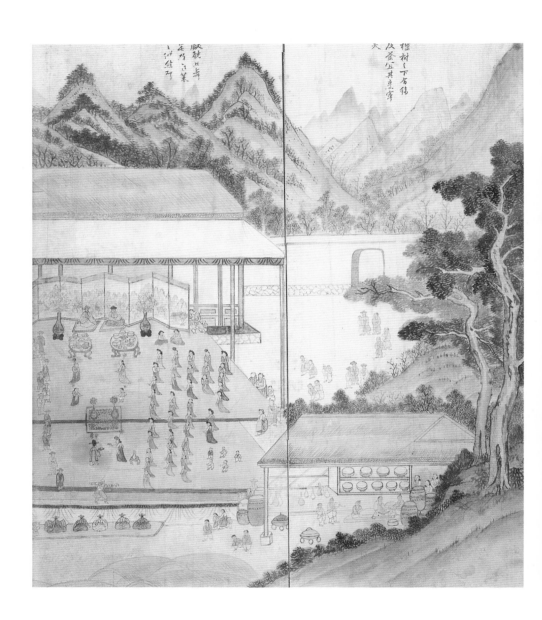

**◆◆◆**
**작가미상, 〈회혼례도 8폭 병풍〉 중 오른쪽 두 폭**
19세기, 종이에 채색, 각 폭 114.5×51, 홍익대학교 박물관

*(일동 웃음)* 옛날에는 국가가 장려하고 보호해줘야 할 부부 사이의 행사가 곧 회혼례가 아니었던가 싶습니다.

왼쪽 그림은 18세기 무렵 여흥 민씨(驪興閔氏) 집안에서 제작한 회혼례 병풍도입니다. 명성황후가 바로 이 여흥 민씨였습니다. 지금 병풍 앞에 나와 있는 주인공 부부가 민씨 어르신네죠. 뒤에 한 여덟 폭 정도의 병풍을 펼쳐놓았는데, 지금 보이는 산수도가 금강산도(金剛山圖)입니다. 금강산도를 탁 이렇게 펼쳐놓고, 궁중에서 쓰일 법한 큰 화병에다가 꽃을 꽂았습니다. 만일 겨울에 회혼례나 연회를 하면서 궁중의 큰 화병에 꽃을 꽂았다면, 무슨 꽃일까요? 겨울에 웬 꽃이냐고요? 그렇습니다. 우리 연회에는 봄 여름 가을은 물론 겨울에도 항상 꽃을 엄청 많이 꽂았는데, 99퍼센트 가짜 꽃이었습니다. 가화(假花)라고 하죠. 재료에 따라서 비단으로 만든 견화(絹花)가 있고, 종이로 만든 지화(紙花)도 쓰였습니다. 이 지화를 지금 재현하는 분이 있는데, 인간문화재로 지정받았습니다.

지화는 정말 놀랍습니다. 생화보다도 더 생생한 느낌을 줍니다. 조화가 생화보다 더 생생하고, 생화는 오히려 조화 같습니다. 이게 바로 장 보드리야르 같은 프랑스 사상가들이 시뮬라시옹(simulation), 시뮬라크르(simulacre)라고 하는 것일 테지요. "진짜는 가짜같이 보이고, 가짜가 진짜같이 보이는 이 현대 문명을 살고 있다." 이것이 시뮬라시옹 이론입니다. 영어로는 '시뮬레이션'이고요.

지금 우리는 시뮬레이션이 실체 같고, 리얼한 이 현실이 가짜같이 느껴지는, 말하자면 증강현실(增强現實) 내지는 버추얼 리얼리티(virtual reality)가 판치고 있는 현대 문명 속에서 살고 있는데, 실제로 조선에서도 가화나 지화가 생화보다 더 생생했습니다. 생화를 꽂아놓아도 벌과 나비가 안 모였습니다. 왜겠습니까? 아무리 생화라도 오래되면 향기가 날아가고 색이 바래잖아요. 그러니 벌이나 나비가 안 오지요. 그런데 궁중에서 연회가 있을 때 가화를 꽂아놓으면 벌과 나비가 날아들었습니다. 종이에 밀랍과 꿀을 발라서 지화를 만들었는데, 실제로 장미를 만들면 장미꽃 냄새가 나고, 복사꽃을 만들면 복숭아 냄새가 났다는 겁니다. 그래서 벌과 나비가 날아든 거죠. 이게 기록으로 남아 있습니다. 놀랍지 않습니까?

지금 이 꽃보다 맛있는 것이 음식일 테지요. 한 상 그득 입떡 벌어지게 호반(虎盤) 위에 올려놓았습니다. 다리가 이렇게 바깥으로 굽은 걸 보니 호반입니다. 개의 다리처럼 만들어진 것은 개다리소반이고, 호랑이 다리처럼 만들어놓은 건 호반입니다. 손님들의 군침을 돋우는 것은 뭐니 뭐니 해도 잔칫상이겠지요.

무동과 무희들이 머리에 꽃을 꽂고 춤을 추고 있습니다. 큰 집 마당에 대청(大廳)을 만들어서 가설무대를 삼았습니다. 무대에 무희들이 있고, 자제들이 쭉 섰습니다. 부부의 회혼을 축하하기 위해 아들, 손자 3대가 다 모였습니다.

재미있는 건 왼쪽 폭의 아래
부분입니다. 확대해서 보겠습
니다. 여기 지금 삼현육각 악공
들이 모여 앉아 있는데, 그 앞
에서 한 사람이 춤을 추고 있습
니다. 광대나 악사가 아닙니다.
이 집안의 장자입니다. 이 집안
에서 제일 나이 많은 아들이 색
동옷을 입고 손에는 새 모형을

들고 부모를 바라보며 춤을 춥니다.

부모가 혼인하신 지 60주년이 되면, 자식 나이도 어언 60입니다. 그
러니까 장자도 예순 살이 다 되었을 텐데, 그 회혼례에 부모를 즐겁게
해드리기 위해서 어린아이 흉내를 내는 겁니다. "내가 육십을 먹었지
만, 아버지 어머니 앞에서는 여전히 어린아이입니다" 하는 마음을 보
여주기 위해서 '때때옷'을 입고 이렇게 춤을 추는데, 연원이 되는 고사
가 있습니다.

중국 초나라의 유명한 효자 노래자(老萊子)가 나이 칠십에 '때때옷'
을 입고 늙은 부모 앞에서 재롱을 부려 즐겁게 해드림으로써 늙음을
잊게 했다는 이야기가 당나라 때의 문인 이한(李澣)이 지은 《몽구(蒙
求)》의 〈고사전(高士傳)〉에 나옵니다. 우리가 왜 그런 말 하잖아요, "팔

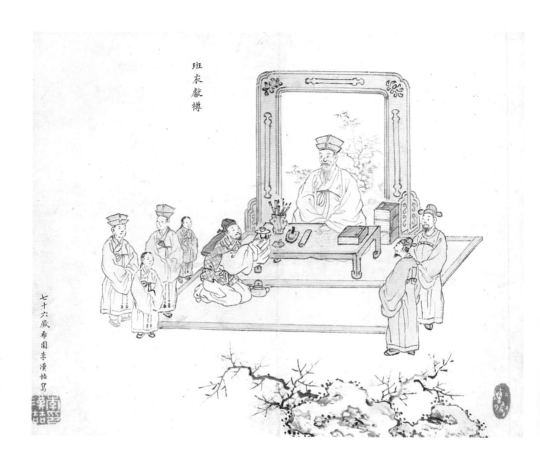

◆◆◆
**이한철, 〈반의헌준〉**
19세기, 종이에 담채, 23.0×26.8, 간송미술관

십 노인이 육십 자식한테 '애, 길 갈 때 차 조심해라' 한다"고요. 부모가 나이 든 자식을 아이처럼 걱정하는 그 마음을 칭송하고, "맞습니다, 전 아직 어린아이입니다"라고 보여주는 것이 부모에 대한 깊은 효심이라는 거죠. 그런 이야기가 우리나라에도 전해져서, 부모님의 회혼례 때 가장 나이 많은 자식이 어린아이처럼 색동옷을 입고 춤을 추면서 새하고 노는 걸 흉내내는 겁니다.

조선 후기 화원 이한철(李漢喆, 1808~?)이 그린 〈반의헌준(班衣獻樽)〉을 볼까요. '반의(班衣)'라는 게 반점이 있는 옷, 즉 때때옷을 말합니다. '때때옷을 입고 술잔을 바친다'는 뜻입니다. 아버지의 미수연(米壽宴)쯤 되는 것 같습니다. 어쨌거나 회갑연은 넘어섰을 겁니다. 아버지가 88세 되신 걸 축하하는 자리거나 장수를 기원하는 모임에 자식들이 다 모였습니다. 어른은 중앙에 계시고, 때때옷을 입은 장자가 무릎을 꿇고 술을 한 잔 올리는 장면입니다. 구한말인데요, 이 시대까지도 이렇게 도령의 복건을 쓰고 때때옷을 입고 어린애처럼 앉아서 술을 올리는 풍습이 가례(家禮, 집안에 내려오는 예법)로 남아 있었다고 할 수 있겠죠.

이렇게 해서 '우아한 모임'을 주제로 한 두 번째 장을 마무리합니다. 친한 친구들끼리 모여 노는 사적 모임에 이어서 공공 이벤트로 벌어진 행사에서 어떤 여흥이 있는지 알아보았습니다. 여러 모임에서 행하는

덕담과 축원, 그리고 기념할 만한 개인사에서 함께하는 옛 음악과 관련된 그림들을 살펴봤습니다.

강의 끝내겠습니다. *(청중 박수)*

# 풍류—
# 서로 기쁜
# 우리들

## 5강    돈으로 못 사는 멋과 운치

이제 5강과 6강에서는 세 번째 주제인 '풍류(風流)' 이야기를 해보려고 합니다. "저 사람은 참 풍류재자(風流才子, 풍류와 재기가 넘치는 사람)야" 라고 얘기할 때의 그 풍류입니다. 삶 속에서 멋과 운치를 찾아가는 사고와 행위이지요.

이번 시간에 다룰 첫 번째 풍류는 아취(雅趣)입니다. 아취는 '고상한 취향'을 말합니다. 그 반대는 악취미(惡趣味)입니다. 악취미의 전형적인 상품화 성공 사례가 무엇인지 아십니까? 디즈니월드 같은 것입니다. 디즈니월드는 모조리 키치(kitsch)입니다. 겉으로 봐서는 예술품인 양하지만 속을 들여다보면 저속한 싸구려 상품입니다. 말하자면, 속된 관심과 대중의 호기심을 가장 친근하고 익숙한 모습으로 보여주는 대중적 현시(顯示)가 바로 디즈니월드의 키치 전략입니다.

악취미란 속악(俗惡)한 취미를 말하는 겁니다. 그게 나쁘다기보다는 우리 삶 속에 너무 비근(卑近)하게 자리 잡고 있는 게 문제입니다. 반성 없이 이리저리 떠밀려가는 남루하고 비속한 삶, 이런 것이 바로 악취미적 삶의 대명사입니다.

반면에 아취는 비근해서 익숙하고 습관적이어서 통속화된 것을 벗어나 늘 반성하듯 돌아보고 절도 있게 행동하는 가운데 고아한 정취와 은근한 멋이 우러나오는 삶의 태도입니다. 조선시대 후기의 아취가 담긴 작품을 통해서 옛 사람들의 풍류를 찾아보겠습니다.

## 미술작품을 보는 안목과 취향

안목(眼目)과 취향(趣向)이라는 말을 씁니다. 취향이 축적되면 안목이 될까요? 그렇지가 않습니다. 취향은 설명할 필요가 없고, 높고 낮음이나 옳고 그름이 없습니다. 내가 멘델스존을 좋아하는데 네가 쇼팽을 좋아한다고 해서 서로 삿대질하고 싸울 이유가 없습니다. 그야말로 취향 따라 가는 겁니다. "멸치젓보다는 엔초비(anchovy)가 나아." 이렇게 얘기하는 사람보고 "이 사람이 우리 것을 모르는구먼"이라고 탓해 봤자 아무 쓸모 없는 겁니다. 취향에는 시비를 붙이면 안 됩니다.

안목은 얼마든지 시시비비가 가능합니다. 옛사람들은 음악이든 미

술이든 대안목이 되기 위해서는 금강안(金剛眼)과 혹리수(酷吏手)가 있어야 한다고 했습니다. '금강안'이란 무엇입니까? 옳고 그름을 가리고 아름답고 추함을 단번에 알아내는 눈을 말합니다. 금강역사(金剛力士) 같이 부릅뜬 눈으로 투철하게 살피라는 의미이지요. 세상 사람들은 추사(秋史) 김정희(金正喜, 1786~1856)를 금강안이라고 불렀습니다. '혹리수'는 혹독한 세리(稅吏, 세관)의 손을 말합니다. 아무거나 설렁설렁 받아주는 것이 아니라 엄격한 기준에 따라 치밀하게 파헤치는 손입니다. 동서양을 막론하고 세상에 세금쟁이만큼 혹독한 손이 없지요.

그것이 안목을 키우는 길입니다. 그런데 그냥 길러지지 않습니다. 취향이 축적된다고 해서 저절로 안목이 되는 건 아닙니다. 수업료를 지불하면서 지독하게 공부를 해야 합니다. 공부하지 않고 높은 안목의 경지에 올라선다? 턱없는 소리입니다. 절대로 안 되는 일이지요.

대학 강단에서 미술사 강의하고 연구하는 사람들이 미술품에 대해서 제일 많이 알 것 같죠? 천만의 말씀입니다. 미술품에 대해 제일 많이 아는 이들은 화상(畵商)입니다. 끊임없이 현물(現物)을 보거든요. 연구자들은 현물보다 사진을 더 많이 봅니다. 저도 마찬가지입니다. 평론한답시고 하지만 사진에 더 많이 의지하죠.

우리 고미술만 가지고 이야기하자면, 학자들은 상인만큼 새로 발굴되는 고미술품을 많이 못 봅니다. 장롱 속에 꽁꽁 숨어 있던 물건이 미술시장에 나왔을 때 제일 먼저 보는 사람은 학자가 아닙니다. 상인입

니다. 그러니까 좋은 것을 먼저 보고 많이 보는 만큼 잘 아는데, 이 상인들이 대안목으로 존중받지 못하는 이유는 모든 걸 돈으로 따져버리기 때문입니다. 가령 속악한 작품이라도 미술시장에서 높은 가격이 매겨질 수 있습니다. 반면에 뛰어난 대안목이 "이것은 미학적·사료적 가치에서 정말 뛰어난 작품이오"라고 했을 때, 그것이 미술시장에서 반드시 높이 평가된다는 보장은 없습니다. 미술시장에서 거래될 요소가 희박하다면 상인은 "아이 돈 케어(I don't care)"입니다. 안중에 없는 거지요. 이건 상인을 나무라는 말이 아닙니다. 상인의 본분이 그렇다는 겁니다.

학자의 한계도 있습니다. 미술사학자 안휘준 선생께서 저한테 이런 말씀을 하셨습니다. "미술사학자라는 사람이 미술시장에서 돈 주고 작품을 사게 되면, 그 사람은 제대로 된 미술사학자가 될 수 없어요." 실제로 그렇게 작품을 구입하게 되면, 자기가 산 작품의 가치를 올려서 계속 얘기하게 될 공산이 커집니다. 그러면 시장은 왜곡되겠죠.

저는 지금껏 만난 분들 중 고미술에 대해서 뛰어난 안목을 가진 화상을 더러 보았습니다. 서양미술에 대해서도 일찌감치 잘 알면서도, "나는 취급하지 않아"라고 분명하게 선을 긋는 분도 있었습니다. 그는 "안목이 높은 사람이면 알아볼 수 있는 중요한 가치를 가지고 있는 미술품인데, 취급하지 않았어. 왜? 나는 사고 팔아야 할 상인이니까." 이렇게 딱 잘라 말했습니다.

시장에서 그 그림의 가치에 합당한 가격을 산출해내는 데 가장 전문적인 솜씨를 발휘하는 사람은 화상입니다. 거기에 화상의 역할이 있는 것이죠. 경험 많고 믿을 수 있는 화상에게 조언을 구하고 그의 의견을 귀담아듣는 것이 좋은 작품을 가질 수 있는 한 방편이 됩니다. 자기가 비록 취급하지 않더라도 미술사적으로나 미학적인 측면에서 오래 남을 만한 가치 있는 작품들을 추천받을 수도 있습니다.

그리고 안목은 그렇게 풍부하게 실물을 본 상인의 경험에 더하여 학자의 끝없는 탐구심과 인근 분야와의 대조가 뒷받침되어야 발전할 수 있습니다.

## 18세기 선비들의 우아한 취향을 보여주는 기물들

이제 작품을 보면서 이야기해보겠습니다. 단원 김홍도의 〈포의풍류(布衣風流)〉, 이 그림의 제목에 풍류가 나옵니다. 무슨 뜻일까요? '포의'는 비단옷이 아니고 베옷입니다. 관리들의 관복은 비단으로 짓죠. 그러니 '비단옷이 아니라 베옷을 입은 사람'이라는 말은 벼슬자리로 나아가지 않은 선비를 뜻합니다. 〈포의풍류〉는 선비의 안빈낙도(安貧樂道)에 바탕을 둔 풍류를 볼 수 있는 작품입니다.

사방관(四方冠, 망건 위에 쓰는 네모반듯한 관)을 쓴 이가 주인공입니다.

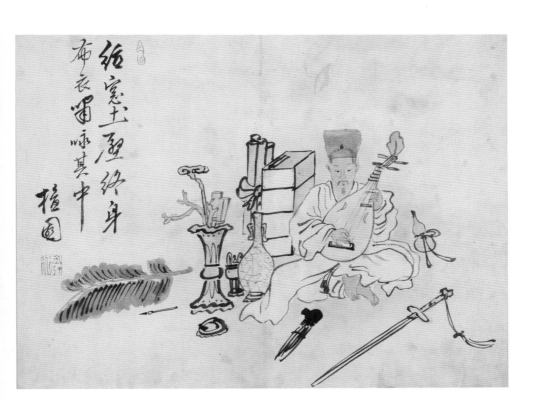

손에 악기를 들고 있는데, 목이 뒤로 꺾인 데다가 줄이 네 개인 걸로 보아, 비파 중에서도 향비파가 아니라 당비파입니다. 방에 여러 가지 기물을 벌여놓고 뭔가 침잠하는 모습에서 여유로운 선비의 한적한 풍류가 느껴지십니까?

잡다하게 늘어놓은 것들은 18세기 후반 선비들의 예술적 취향을 풍족하게 채워주던 기물들입니다. 고동(古董)이라고 하는데, 골동(骨董)과 같은 뜻입니다. 그러니까 그 시대 선비들이 자신의 풍류를 채우기 위해 모으던 고동 취미가 그림에 다 나와 있습니다.

왼쪽의 글씨 한번 보겠습니다. 단원이 그림 속에 선비의 심사를 이렇게 써놓았습니다.

| | |
|---|---|
| 종이로 창을 내고 흙으로 벽을 바른 곳에서 | 紙窓土壁 |
| 한평생 베옷 입고 살아도 | 終身布衣 |
| 그 속에서 노래하고 읊조리리 | 嘯咏其中 |

가난한 삶 속에서도 우아한 풍류를 즐기겠다는 얘기입니다. 그런데 이건 단원이 한 말이 아닙니다. 조선의 선비들이 중국 명나라 말기의 문인 진계유(陳繼儒)의 글을 아주 좋아했습니다. 깊은 바위산에 들어가 그윽한 삶을 즐기는 자의 소회를 적은 진계유의 저서 《암서유사(巖棲幽事)》에 나오는 한 구절입니다. 전체 문장을 볼까요.

나는 늘 만 권의 책을 갖고 싶은 욕심으로, 가장 좋은 비단으로 책을 씌우고 좋은 향을 피워 향내음을 즐긴다네. 풀로 지붕을 잇고 갈대로 발을 만들고 종이로 창을 내고 흙으로 벽을 바른 곳에서, 한평생 베옷 입고 살아도 그 속에서 노래하고 읊조리리.

余每欲藏萬卷異書 襲以異錦 熏以異香 茅屋蘆帘 紙窓土壁 終身布衣 嘯咏其中

이 문장이 선비의 욕심 없고 한소한 삶을 잘 표현했기 때문에, 단원이 그림으로 그려놓았습니다. 단원도 이렇게 살고 싶었던지라 이 그림은 그의 자화상과 같은 측면이 있습니다.

자, 그럼 이제 그림을 볼까요. 우선 '가난하면서도 얽매임 없는 삶을 살겠노라' 하는 주인공의 뜻이 가장 상징적으로 담겨 있는 부분이 어디겠습니까? *(청중: 술병)* 술병이라고요? 제 뜻하고는 상통합니다만, 단원의 의도와는 빗나간 것 같습니다. *(일동 웃음)* 이 그림의 주인공이 정말 얽매임 없는 영혼임을 보여주는 상징은 맨발입니다. 아무리 자기 집이라도 조선의 양반 집안 선비가 버선을 벗어던진 채 맨발로 있다는 것은 말도 안 되는 일이었으니까요. 옛말에 반가운 사람이 오면 버선발로 뛰어나간다고 하지 않았습니까. 어떤 경우에도 버선을 벗지 않은 거죠. 잠을 잘 때나 벗었을까요. 그런 시대에 선비가 맨발로 있다는 것은 "나는 벼슬도 안 하고 이렇게 혼자 있으니 통제와 규율에서 자유롭다"는 이야기입니다. 단원이 맨발의 사나이를 그린 이유지요.

다음으로 그 시대 선비들의 풍류를 채워주던 인테리어 소품들을 보겠습니다. 이 조롱박에는 술이 들었겠습니까, 물이 들었겠습니까? *(청중: 술)* 물이 들었다는 분은 이 자리에서 조용히 나가주십시오. *(일동 웃음)* 이 그림의 전체적인 분위기를 보고도 이 조롱박에 물이 들었을 거라고 보는 분은 많지 않겠죠.

역시 글 읽는 선비이기 때문에 종이 두루마리가 보이고요. 아까 진계유의 글에서 책을 좋은 비단으로 싸겠다고 했는데, 그렇게 포갑(包匣)한 듯한 상자도 있습니다. 뚜껑을 열면 책들이 들어 있겠죠. 주인공의 문인 신분을 알려주는 것들입니다.

이제 가운데 있는 세 개의 기물을 보지요. 18세기 선비들의 고동 취미를 보여주는 컬렉션입니다. 왼쪽의 두 개는 푸르스름합니다. 오른쪽의 하나는 흰빛을 띠고요. 따라서 두 개는 같은 종류고 하나는 다른 종류입니다. 각각 어떤 종류일까요? 청자(靑磁)와 백자(白磁)? 두 종류 다 도자기 같은가요?

푸르스름한 것은 청동기입니다. 청동기란 사실 고물 중의 고물이죠. 그런데 18세기에 고상한 취향을 자랑하던 선비들이라면 모름지기 저런 청동기 하나쯤 가지고 있었습니다. 가운데의 작은 청동기는 향로처럼 보이는데요, 왼쪽에 두루마리와 산호 등을 꽂아놓은 청동기는 무엇일까요? 제기용 잔입니다. 지금도 중국의 박물관에서 이런 모양의 청동기를 볼 수 있습니다. 역사상 중국에서 가장 오래된 나라들인 하,

상, 주 시대에 사용했던 청동 기물입니다. 그런데 조선시대 18세기의 선비가 그렇게 오래된 기물을 가지고 있었다? 사실 말도 안 되는 얘기지요.

그렇다면 저것은 무엇이냐? 청나라 때 하, 상, 주 시대의 청동 기물을 본뜬 모조품을 만들어서 골동상점에서 팔았습니다. 그걸 조선 사신들이 사온 거죠. 우리도 백제금동대향로 같은 것이 발굴되면 후에 그것을 아트 상품으로 많이 만들어놓고 팔지요. 그중에서도 잘 만든 건 비싸고요. 그런 걸 하나 사다가 놓은 겁니다.

속악한 취미는 당대에 최고로 치는 값비싼 물품들에 현혹됩니다. 반면 우아한 취미는 시대를 거슬러 역사적 시원(始原)을 보여주는 기물을 중요하게 여깁니다. 까마득한 시대의 예술적·문화적 업적이 담긴 기물이나 표현물에 관심을 갖는 것이 어찌 유심한 취향과 안목이 아니라고 하겠습니까.

이제 오른쪽의 흰색 도자기를 볼까요. 자세히 보면 양쪽에 귀가 있습니다. 이런 쌍이(雙耳) 형은 우리나라에선 드문 형태입니다. 그리고 또 중요한 게 있습니다. 표면을 잘 보십시오. 금이 간 것 같죠? 실제로 금이 간 도자기일까요?

짐작하셨겠지만, 이것은 우리나라 도자기가 아닙니다. 중국 가마 가운데 가요(哥窯)라는 곳에서 저런 도자기를 전문으로 구웠습니다. 표면에 금이 간 것처럼 보이는 무늬가 바로 빙열문(冰裂紋)입니다. 얼음을

딱 치면 이렇게 갈라집니다. 그 무늬가 표면에 다 나오는 거지요. 중국의 가요는 일부러 이 얼음 균열 모양 무늬를 전문적으로 구워내서 시장을 독점했습니다. 지금도 이렇게 도자기를 만드는 분이 있습니다.

빙열문은 어떻게 해서 나올까요? 도자기를 만드는 가장 원초적인 재료는 흙입니다. 그렇지만 아무 흙이나 다 도자기가 되는 건 아닙니다. 고령토 등 도자기가 될 수 있는 흙이 따로 있는데, '도토(陶土)'라고 부릅니다. 도토로 모양을 빚어서 먼저 초벌을 구운 뒤에 끄집어내서 표면에 유약을 바릅니다. 그리고 다시 가마에 넣고 1,300도 내지 1,500도로 구워내면 겉이 매우 반들반들합니다. 그걸 유리질이라고 하죠. 도자의 가장 중요한 속성은 이 매끈매끈함, 바로 유리질입니다.

그 유리질에 빙열처럼 금이 갔다는 건 도토의 문제가 아닙니다. 만약 도토에 이렇게 금이 갔다면 실패한 도자기입니다. 도토가 아니라 유약이 만든 표면의 그 유리질에 금이 간 겁니다. 불의 세기에 따라서 도토가 팽창, 긴장, 이완, 수축을 반복하게 되는데요, 그 수축하는 과정에서 모양이 변형되고 밖에 발라놓은 유약이 자자작 갈라지는 겁니다. 사과를 공기 중에 오래 두면 표면이 쭈글쭈글해지잖아요. 과육의 습기가 빠져나가면서 과육이 붙들고 있던 표면이 쭈글쭈글해지는 것과 똑같은 이치입니다. 빙열무늬는 그걸 일부러 만들어내는 거죠. 말하자면 계산된 실수입니다.

다시 방 안 풍경을 볼까요. 파초 잎은 왜 갖다놓았을까요? 18세기

풍류를 즐기던 선비들은 조경에도 무지 신경을 썼습니다. 마당에 중국 동정호에서 가져온 멋있는 괴석을 놓고 파초를 심었습니다. 파초가 자라 여름날 그 넓은 잎을 시원하게 드리우면 그게 선비의 취미에 어울린다고 생각했습니다. 그런데 왜 방 안에 놓았을까요? 부채 삼으려고요? 하긴 파초 모양으로 만든 부채도 있습니다. 파초선(芭蕉扇)이라고 하지요. 하지만 이 선비의 경우 부채질하려고 파초 잎을 갖다놓은 것은 아닙니다.

여기에는 상징적인 의미가 있습니다. 중국 당나라의 승려이자 서예가 회소(懷素)는 집안이 가난해서 붓글씨 연습할 종이가 없었습니다. 그래서 마당에 전부 파초를 심었습니다. 자라난 잎을 잘라서 거기에 붓글씨 연습을 한 거죠. 이 방 안에도 파초 잎 옆에 붓과 벼루가 있습니다. 이런 이유 때문에 우리 옛 그림에서 파초 잎이 방 안에 있을 때는 독학과 관계가 있습니다. 홀로 있어도 공부를 게을리하지 않는다는 뜻이지요.

선비의 발치에 있는 것은 생황입니다. 국악기 중에서 유일하게 화음이 가능한 악기지요. 그리고 칼이 놓여 있습니다. 주인공은 암만 봐도 문인처럼 보이는데, 왜 칼을 가지고 있을까요?

칼에는 삿된 것을 물리치고 진리를 이끌어낸다는 의미가 담겨 있습니다. 파사현정(破邪顯正), 삿된 것을 깨부수어 정의로움을 드러내는 것이지요. 검찰이나 사법기관에서 '파사현정' 액자를 많이 볼 수 있습니

다. 거짓과 삿된 것을 깨부수어 정의를 드러내는 것이 역할이니까요. 그래서 검사를 검객에 비유하는 겁니다. '검찰의 칼날이 누구누구의 목을 겨누고 있다'는 식의 비유가 또 그렇고요. 한편 불교 사찰에 가면, 심검당(尋劍堂)이라는 현판을 붙여놓은 전각이 있습니다. '찾을 심'에 '칼 검', '칼을 찾는 집'이라는 뜻입니다. 이때 칼이란 진리를 말합니다. 부처의 불법(佛法)이지요.

칼은 이렇게 진리이자 정의를 의미합니다. 게다가 18세기의 선비들이 고검(古劍)을 엄청 모았습니다. 고동 취미 중 하나였지요. 우리나라뿐만 아니라 일본의 오래된 보검, 중국의 비싼 검 등을 모아들였습니다.

또 다른 이유도 있었습니다. 칼을 휘두를 때 나는 소리를 금석음(金石音)이라고 하는데, 우리나라 선비들에게는 이 금석음이 중국 고대 상나라 때의 우아한 음악 소리를 닮았다는 믿음이 있었다고 하네요. 선비들의 문집에도 그런 이야기가 많이 나옵니다.

김홍도가 그린 이 그림에서 재미있는 건 글씨가 시작되는 부분에 찍힌 도장입니다. 모양이 표주박처럼 생겼죠? 뭐라고 찍혔는지 한번 볼까요. 글자 두 자가 보입니다. 빙심(氷心)입니다. '얼음 같은 마음'이라는 뜻이지요. 참고로, 빙 자는 氷으로 쓰기도 하고, 이수 변(冫)에 물 수(水) 자를 써서 冰으로 쓰기도 합니다.

얼음은 맑다, 투명하다, 단단하다는 속성을 지니고 있습니다. 또 차

갑다는 속성도 있지요. 그래서 늘어지지 않는 긴장 등을 의미하기도 합니다. 이런 의미들을 다 가지고 있는 빙심, 이것이 말하자면 선비의 올곧은 마음과도 통합니다. 그래서인지 우리 옛사람들의 글이나 그림에 이 빙심이 얼마나 많이, 자주 나오는지 모릅니다. 빙심이 또 어디에 나오는지 한번 살펴보겠습니다.

## 명성황후의 '한 조각 얼음 같은 마음'

다음 페이지의 글씨를 보십시오. 지금 여러분은 명성황후의 정말 어눌한 글씨를 보고 계십니다. 흔히 말하는 내간체(內簡體)입니다. 내외 (內外)라고 할 때 안사람은 여자이고 바깥사람은 남자입니다. 그 안사람들이 쓴 편지글이 간찰(簡札)이고 '부녀자들의 편지 글씨'라는 의미로 내간체라고 한 것이지요.

뭐라고 쓰였는지 읽어보겠습니다. 왼쪽부터 읽으면 됩니다. "일편 빙심재옥호(一片氷心在玉壺)라. 한 조각 얼음 같은 마음 옥병에 들어 있네." 여기 '빙심'이라는 말이 있습니다. 이 시구의 유래를 볼까요. 중국 당나라 때 문신 왕창령(王昌齡)이 쓴 〈부용루에서 친구 신점을 보내며 (芙蓉樓送辛漸)〉라는 칠언시의 한 구절입니다. 강직한 성품 때문에 중앙에서 밀려나 강남 지역에서 지방관으로 은거하고 있는데, 낙양에 살던

◆ ◆ ◆

**명성황후, 〈일편빙심재옥호〉**
19세기, 색지에 먹, 25×188, 개인 소장

친구 신점(辛漸)이 찾아왔습니다. 하룻밤을 보내고 다음 날 낙양으로 떠나는 친구를 송별하며 쓴 시입니다.

| | |
|---|---|
| 밤새 차가운 비는 강을 따라 오나라 땅으로 흐르고 | 寒雨連江夜入吳 |
| 내일 나그네를 떠나보내니 초나라 산이 외롭구나 | 平明送客楚山孤 |
| 낙양에 있는 친구들이 내 소식을 묻거들랑 | 洛陽親友如相問 |
| 한 조각 얼음 같은 마음 옥병에 들어 있다고 하게 | 一片氷心在玉壺 |

이 시의 마지막 구가 바로 '일편빙심재옥호'입니다. 맑고 순수한 얼음 같은 마음을 속이 다 보이는 투명한 옥병에 담았습니다. 친구에 대한 영원한 우정과 세상을 향한 불변의 지조입니다. 그 뜻을 '빙심'이라는 한 단어로 보여주고 있습니다.

명성황후의 이 글씨가 2006년 어느 경매장에 나왔습니다. 얼마에 낙

찰됐을까요? 3,700만 원이었습니다. 가격이 어떻다고 생각하십니까? 시전지(詩箋紙), 즉 시를 쓰기 위해 문양을 아름답게 만들거나 궁중에서 쓰는 염색을 한 귀한 종이에 또박또박 한 자씩 썼는데, 글씨는 능숙히 못 썼지만 그래도 명성황후의 글씨인데, 입찰가가 좀 낮지 않나요?

놀랍게도 이 글씨에는 명성황후의 운명이 배어 있습니다. 1895년 명성황후가 일본 낭인(浪人)들의 칼에 시해됐습니다. 경복궁의 침전에서 끌려나와 무참하게 살해됐습니다. 그 침전의 당호가 옥호루입니다. 고종을 보좌하여 조선의 당당함과 지조를 보여주고자 했던 걸출한 황후였기에 잠자는 집의 이름을 옥호루라 했습니다. 조선을 향한 '국모'의 마음이 담겨 있습니다. 그런 사연이 있는 글씨인데… 그날 입찰에 참가한 분들이 조금만 더 역사적 상상력을 발휘했었다면, 하는 아쉬움이 듭니다.

## 같은 취향과 안목을 지닌 친구에게 그림을 그려주는 즐거움

자, 또 다른 '빙심'을 보겠습니다. 돌 그림입니다. 돌은 할머니 뱃가죽처럼 주름투성이입니다. 울퉁불퉁하기는 굴 껍질 같고, 위는 넓고 아래가 좁아서 기우뚱합니다. 생긴 꼴이 괴상해서 '괴석(怪石)'이

所貴神勝何求
形似呂贈同好
伻傍硯几
　黃山
　自題

冬在为
秋史仁先作

••• 
**김유근, 〈괴석〉**
19세기, 종이에 수묵, 24.5×16.5, 간송미술관

지요. 그린 이는 순조 때 병조판서를 지낸 황산(黃山) 김유근(金逌根, 1785~1840)입니다.

그림 왼쪽 아래에 "겨울밤에 추사 인형(仁兄)을 위해서 그리다"라고 쓴 글씨가 보입니다. 황산이 친구인 추사 김정희에게 굳이 못난이 돌 그림을 선물한 까닭은 무엇일까요? 한결같은 돌의 마음을 담아 보낸 것 아닐까요? 그 글씨가 시작하는 부분에 찍힌 도장을 자세히 보면, '빙심'이라고 적혀 있습니다. 단원이 찍은 도장과 같은 모양에 역시 '빙심'이라고 새겨 찍은 겁니다.

도대체 '빙심'이 뭐기에 이렇게 자주 등장하는 걸까요? 앞에서 본 왕창령의 시가 현대를 사는 우리에게도 낯이 익은데, 이는 외교적으로도 중요한 시로 등장했기 때문입니다. 2013년 한국 대통령이 중국에 갔을 때 칭화대학(清華大學)을 방문했습니다. 그 칭화대학에서 대통령에게 족자를 선물했는데, 거기에 쓰인 한시가 바로 이 시였습니다.

그 족자의 글씨를 대통령이 평소 가장 존경한다는 중국의 사상가 펑유란(馮友蘭, 1894~1990)이 썼습니다. 그의 삶 자체가 '20세기 중국의 철학사'라고 불리는 세계적인 석학입니다. 우리나라에도 그가 쓴 《중국철학사》가 번역돼 있습니다. 대통령이 평소 존경한다고 하니까, 그 펑유란이 살아 있을 때 써놓은 글씨를 손녀한테 받아서 선물한 겁니다. 얼마나 심모원려(深謀遠慮, 깊은 꾀와 먼 장래를 내다보는 생각)가 있습니까. 이렇듯 깊은 도모와 멀리 내다보는 배려가 중국의 외교술에 있

는 거죠. 대통령이 얼마나 기분이 좋았겠습니까.

그런데 시의 내용은 어떻습니까? "낙양에 있는 친구들이 내 소식을 묻거들랑, 한 조각 얼음 같은 마음 옥병에 들어 있다고 하게." 이런 내용의 시를 선물한 중국의 속내가 뭐겠습니까? '우리가 동북공정이니 뭐니해서 시끄럽게 한다고 해도, 중국의 본마음을 믿어줘.' 이런 외교적인 언사가 그 시구에 들어 있는 것은 혹 아니겠습니까?

다시 이 괴석 그림을 볼까요. 황산 김유근의 아버지가 김조순(金祖淳)입니다. 조선시대 말기에 안동 김씨 세도정치를 반석에 올려놓은 사람이지요. 김유근 역시 세도정치로 당시 판돈령부사에까지 올랐습니다. 이런 사람이 괴석을 그려놓고 위에 이렇게 써놓았습니다. "정신이 뛰어난 것이 귀한데, 하필이면 모양이 닮은 것을 찾아야 되겠는가. 함께 좋아할 듯하여 그려드리니, 벼룻돌이 놓여 있는 상 곁에 두고 보시게나. 황산이 써서 주다."

이 못생긴 돌을 그려주면서 이렇게 말하는 겁니다. '돌이 가지고 있는 정신, 돌이 품고 있는 뜻이 귀하기 때문에 그리니, 모양이 잘생겼니 못생겼니 따지지 마라. 이 마음을 그대는 알 것 같아서 내가 이 괴석을 그려서 주니, 벼룻돌을 놓아두는 상 위에, 옆에 두고 감상하시게나.'

말하자면, 안목이 있고 풍류를 아는 선비들은 저렇게 못난 돌 하나를 가지고도 이렇게 이야기할 수 있는 모양입니다. 또 저런 그림과 글을 받은 사람 역시 "어, 이 친구가 내 마음을 이렇게 잘 알아주는군"

하면서 기꺼이 그 선물을 받았겠지요. 그런 심통(心通)하는, 마음과 마음이 서로 허통(許通)하는 선비들의 세계, 그 바탕에는 이렇듯 안목 높은 아취가 깔려 있는 겁니다.

왼쪽 아래 '황산'이라는 글자 위에 도장이 두 개 찍혀 있습니다. 위는 '김유근 인(印)'이라고 새겨져 있고, 아래에는 황산 김유근의 서재 이름인 것 같은데, '세향서옥(世香書屋)'이라고 새겨져 있습니다. 세상 세, 향기로울 향, 책 서, 집 옥… 무슨 뜻일까요? 뭐, 어떻게 해석을 해도 되겠죠. '세상의 향기를 모아놓은 집', '세상에서 가장 향기로운 것만 모아놓은 서재'….

그런데 이 세상에 향기가 있습니까? 세상 자체는, 저는 매우 속된 곳이라고 생각합니다. 그래서 세속(世俗)이라고 하지 않습니까. 그런데 이 사람은 '세속'이라고 하지 않고 '세향'이라고 했습니다. 세상은 속악하기 짝이 없는, 그야말로 키치적 감성이 넘실대는 곳이라고 생각하는 저와는 달리, 세상은 살 만한 곳이라고 주장하는 것이지요. 그러니 이 '세향서옥'이라는 말을 '살 만한 이 세상을 모아놓은 서재', 이렇게 해석을 해도 되지 않을까요?

세상을 살면서 우리에게 중요한 건 아취관(雅趣觀), 아취를 바탕으로 한 뛰어난 안목입니다. 로마네 콩티(Romanée Conti)가 세상에서 제일 좋습니까, 돔 페리뇽(Dom Perignon)이 제일 좋습니까? 비싼 술 얘기를 꺼내봤는데요. 우리는 대개 '비싼 것은 좋은 것이다'라고 생각합니다.

물론 좋은 것은 비쌉니다. 하지만 비싼 것이 반드시 좋은 것은 아닐 수도 있습니다. 이것을 가려내는 게 금강역사의 눈, 혹독한 세리의 손과 같은 안목입니다.

제가 세상을 '세속'이라고 얘기할 때 이 사람은 '세향'이라고 했습니다. 세상이 향기로울 수 있는 것은 여기에 사는 사람들 가운데 빼어난 취향을 가지고, 그 취향을 바탕으로 무엇이 옳고 그르고 좋고 나쁜지 명확하게 가려낼 수 있는 안목을 가진 이들이 있기 때문입니다. 예술의 안목을 같이 나눌 수 있는 반려(伴侶)가 있음으로 해서 세속이 세향이 되는 것이지요.

자, 저 괴상한 돌 하나 그린 그림에 여기저기 찍어놓은 도장들을 가지고 제가 지금 너무 수다스럽게 말이 많다고 생각하십니까? 아닙니다. 작품 하나를 봐도 이렇게 포를 뜨듯이, 하나하나 찢어발기듯이 헤집어봐야, 이 그림이 정말 가지고 있는 궁극적 가치와 때로는 뜻밖의 메시지를 알아먹을 수 있습니다. 지나가는 사람의 눈에는 저건 그저 괴상한 돌 하나 그려놓은 종이 쪼가리에 불과합니다. 눈을 크게 뜨고 마음을 모아 봐야 작은 도장 하나에서 화가의 생각을 찾아낼 수 있고, 찾아낸 그것을 같은 취향의 친구들과 함께 궁구하고, 그 순간 그 앎이 주는 충격에 모공의 털이 바짝 서는 전율을 느끼고, 머릿속이 하얘지는 그런 느낌을 받을 수 있습니다. 그야말로 카타르시스죠. 우리가 그런 도반들을 많이 찾아내고 서로 북돋을 필요가 있습니다. 세상이 너

무나 황잡하고 모조가 득세하니까 우리는 점점 더 그렇지 않은 아취를 찾아가야 되지 않겠습니까?

## 흐르는 노을주 마실, 눈꽃처럼 빛나는 잔 하나 만들어주게나

다음 페이지를 보십시오. 17세기의 〈청화백자 잔받침〉입니다. 이 도자기도 참 재미있습니다. 술잔은 없어지고, 받침만 남아 리움미술관에 있습니다. 글씨가 쓰여 있는데요, 저기에 얼마나 재미있는 스토리텔링이 담겨 있는지 아십니까?

우선 배경부터 알아야겠지요. 이 〈청화백자 잔받침〉에는 이명한(李明漢)이라는, 조선 중기의 유명한 문인이 관련되어 있습니다. 이명한의 아버지가 좌의정을 지낸 월사(月沙) 이정구(李廷龜)입니다. 연안 이씨(延安李氏) 집안으로, 조선의 4대 명문가 중 하나지요. 나머지 세 명문가가 어디냐 하면, 사계(沙溪) 김장생(金長生)을 배출한 광산 김씨(光山金氏), 약봉(藥峰) 서성(徐渻)을 배출한 대구 서씨(大丘徐氏), 백강(白江) 이경여(李敬輿)를 배출한 완산 이씨(完山李氏) 등을 주로 꼽습니다.

연안 이씨가 어떻게 해서 조선의 4대 명문가가 되었을까요? 월사 이정구가 대제학을 지내고, 그 아들 이명한도 대제학을 지냈습니다. 그리고 이명한의 아들 또한 대제학을 지냈지요. 3대에 걸쳐 한 집안에서 대

◆◆◆
**〈청화백자 잔받침〉**
17세기, 높이 2.2 입지름 17.9 밑지름 8.8, 삼성미술관 리움

제학이 셋 나왔습니다. 이거 완전히 '대박' 난 겁니다. 조선에서 열 정승을 줘도 바꾸지 않는다는 벼슬이 대제학이었습니다. 대제학을 얼마나 많이 배출했느냐가 명문가를 결정짓는 엄격한 기준이었지요. 그러니까 정승이 많이 나왔다고 해도 명문가에 못 들어가는 경우가 생깁니다.

그 월사 이정구의 아들 이명한이 이조판서를 지낼 때의 일입니다. 이조판서가 관할하는 부처 중에 사옹원(司饔院)이 있습니다. 사옹원이 어떤 관청입니까? 궁중의 음식 관련 일을 맡아보던 곳입니다. 이 사옹원에서 여주 등지에 관요(官窯)를 설치해 궁중에서 사용되는 온갖 그릇을 생산했습니다. 민요(民窯)는 일반 백성들이 자신들의 수요에 맞는 도자기를 구워내기 위해서 만든 거고, 관요는 나라가 관리하는 가마입니다. 해남이나 강진의 관요에서도 도자기를 배에 실어서 서해안으로 보냈지만, 그래도 여주가 제일 가까우니까 궁에서 사용되는 것은 여주의 관요에서 많이 생산했지요.

이조판서 이명한이 그 사옹원의 종팔품 봉사(奉事)에게 보낸 편지가 지금 문집에 남아 있습니다. 그 편지 덕분에 우리가 이 도자기가 만들어진 이유를 알게 된 겁니다. '사옹원 봉사 봉룡에게 도자기 잔 하나를 구하려고 이 편지를 보내네.' 이것이 편지 제목입니다. 편지에 무슨 사연으로 구하는 도자다, 이런 내용은 없고 시가 쓰여 있습니다. 이 시가 바로 지금 도자기에 새겨진 것인데, 한번 읽어보겠습니다.

"바가지 술잔은 너무 소박하고 옥으로 만든 잔은 사치스러워. 눈꽃

처럼 빛나는 도자기 잔을 나는 가장 사랑하지. 길이 풀리고 봄이 다가와 갈증이 생기는 병이 도졌으니, 꽃 아래에서 유하주(流霞酒)를 마실까 하노라." 무슨 얘깁니까? '바가지로 만든 술잔은 너무 소박하고, 옥으로 빚은 잔은 이조판서인 내가 생각해도 좀 사치스러워. 그런데 내가 제일 좋아하는 게 뭐냐면, 눈꽃처럼 하얗게 만든 도자기 술잔이거든. 지금 봄이 와서 얼었던 땅이 풀리고 나니 갑자기 갈증이 도져서, 내가 봄꽃 아래서 술 한잔을 마시고자 하네.' 그러니 결국 술잔을 하나 만들어달라는 얘기입니다.

이조판서가 저 말단 실무자한테 은근하게 청탁을 한 겁니다. 민원을 넣어도 이렇게 하면 청문회에서 별 문제가 없지 않을까요? (청중 웃음) 그악스럽지 않은, 그야말로 우리 조상들의 풍류가 넘치는 편지입니다.

그런데 마시고 싶은 술도 정말 좋아요. 유하(流霞)입니다. '흐를 유'에 '노을 하', '흐르는 노을주'입니다. 유하주는 중국에서 신선들이 마시는 술이었습니다. 두보(杜甫)도 마시고, 이태백(李太白)도 마셨지요. 기록을 보면, 우리 조상들이 마시던 유하주는 중국의 그것과는 좀 달랐던 것 같지만, 여하튼 이름 한번 끝내주게 좋습니다. 흐르는 노을주, 캬아~.

사옹원의 종팔품 봉사 봉룡이 모시는 판서가 부탁을 하는데 정말 잔만 만들었겠어요? 잔받침까지 만들고, 그 받침에다 어르신이 보내주신 편지 내용을 이렇게 새겨서 탁 올린 겁니다. 아, 그 사람의 이후 행

로는 제가 모릅니다. 어림 짐작하기로는, 종오품 정도까진 올라가지 않았을까요? *(일동 웃음)*

## 넥타이병과 무릎연적, 이름 하나에도 풍류가…

다음 페이지의 백자 두 점을 보십시오. 먼저 왼쪽의 병은 우리 도자기 중에서도 정말 멋들어진 작품입니다. 16세기 후반의 백자인데, 철화(鐵畵)로 끈무늬를 그렸습니다. 유약 속의 철 성분으로 그림을 그리면 이렇게 짙은 고동색으로 나옵니다.

이 병의 용도가 뭐였을까요? 당연히 술병입니다. 술병을 들고 술도가에 가서 술을 받아와야 되잖아요. 그래서 옛날 술병들에는 이렇게 모가지가 있습니다. 이 모가지를 잡고 걸어가는데, 또 길이 멀거나 어린아이들이 심부름을 하게 되면 영 불편하니까 저 아가리 쪽에 새끼로 줄을 묶어서 달랑달랑 매달고 다녔습니다. 그렇게 술병에 새끼 매달아놓은 모습을 이 도공이 아예 도자기에다 그려버린 겁니다.

《나의 문화유산답사기》에서 유홍준 선생이 저 병의 이름을 '백자 철화 넥타이병'이라고 붙였습니다. *(청중 웃음)* 정말 멋있죠? 눈과 귀에 금방 쏙 들어오는 이름입니다. 이런 게 흥이고, 풍류입니다.

오른쪽은 연적입니다. 벼루에 먹을 갈 때 쓰기 위해 물을 담아두는

◆◆◆
〈백자철화끈무늬병(白磁鐵畫垂紐文瓶)〉
16세기, 높이 31.4 입지름 7 밑지름 10.6, 보물 제1060호, 국립중앙박물관

◆◆◆
**〈백자 무릎 모양 연적〉**
19세기, 높이 11.2 지름 13.2, 국립중앙박물관

그릇이지요. 연적은 네모반듯한 것이 많습니다. 옛사람들이 '두부연적'이라고 불렀지요. 지금 이것은 '무릎연적'이라고 불렀습니다. 연적 중 제일 흔한 모양이 이 두 가지입니다. 비스듬히 따르면 벼루에 물이 똑똑 떨어지는 거죠.

그런데 저 무릎연적의 무릎은 여자 무릎일까요, 남자 무릎일까요? 봉건시대로 돌아가서 논리적으로 추측을 해봅시다. 연적은 누가 사용합니까? 벼슬아치, 문인, 선비들이 주로 썼습니다. 조선시대에 여자 벼슬아치, 여자 문인, 여자 선비가 잘 있었습니까? 여자는 연적 쓸 일이 별로 없었습니다. 그러니 남자 방에 무릎처럼 생긴 연적을 하나 빚어가지고 곁에 두는데, 그걸 하필 남자 무릎으로 빚을 이유가 남자 선비한테 있었을까요? 여자 무릎으로 빚어 두는 거죠.

우리 옛사람들의 문집을 읽어보면, 저 무릎연적이 쓸모가 클 때가 있다고 하더군요. 문인이 시를 쓰거나 화가가 그림을 그릴 때, 아이디어가 떠오르지 않으면 버릇처럼 저 무릎연적 위에 손을 올립니다. 그러면 저절로 시상이 떠오르고, 저절로 그림의 실마리가 풀렸다고 합니다. 참 의뭉스러운 성적 판타지가 아닐 수 없습니다.

그런데 저는 진작부터 '이것은 무릎일 리가 없다'고 생각하는 쪽이었습니다. 모양새가 그렇다 하더라도, 거기에 딱 그 이름을 붙이기 어려운 속 다르고 겉 다른 남정네들의 행실이 있었을 테니까요.

고려부터 조선에 이르기까지 문방구를 소재로 한 시가 많은데, 이들

시에 가장 자주 등장하는 문방구는 무엇일까요? 놀랍게도 지(紙), 필(筆), 묵(墨), 연(硯) 이 4대 문방구 중에는 없습니다. 종이, 붓, 먹, 벼루는 가장 중요한 문방구지만, 시에 가장 많이 등장하는 것은 희한하게도 연적입니다. 고려 말에 이름 없는 어떤 시인이 연적에 관한 시를 썼는데요, 이 시를 보는 순간 딱, '아 이게 바로 무릎연적을 두고 읊은 시로구나' 하는 생각이 들었습니다.

| | |
|---|---|
| 하늘의 선녀가 어느 해 한쪽 가슴을 잃어버렸는데 | 天女何年一乳亡 |
| 우연히 오늘 문방구점에 떨어졌네. | 遇然今日落文房 |
| 나이 어린 서생들이 앞다투어 손으로 어루만지니 | 少年書生爭手撫 |
| 부끄러움 참지 못해 눈물만 뚝뚝 | 不勝羞愧淚滂滂 |

시의 격조가 그리 높지 않습니다. 하지만 시적 발상은 참 놀랍습니다. 연적은 대부분 모양을 가지고 이야기하지만, 물을 따를 때 한꺼번에 주르륵 흘러내리면 사용을 할 수 없습니다. 아무리 예쁘더라도 쓸모가 없게 되지요. 그런 연적은 바로 깨부수는 것이 도공의 할 일입니다. 그런데 저 연적에서 물을 따를 때 한두 방울 똑 똑 떨어지는 것을, 나쁜 손버릇을 가진 나이 어린 서생들을 향해 부끄러움을 참지 못해 흘리는 여자의 눈물처럼 묘사했습니다. 그 발상 자체가 아주 기발한 면이 있습니다.

## 높은 격과 풍류를 살리는 기법

현재(玄齋) 심사정(沈師正)의 〈송하음다(松下飮茶)〉입니다. 소나무 아래에서 차를 마시는 그림이지요. 술이 아니라 차입니다. 술의 별명과 차의 별명이 있습니다. 술은 망우물(忘憂物), 즉 '근심을 잊게 해주는 물건'이라고 했습니다. 물(物)이니까, 물건입니다. 차는 해번자(解煩子), 즉 '번뇌를 풀어주는 귀공자'라고 했습니다. 아들 자(子)를 붙였습니다. 끄트머리에 '자'를 붙이면 공자, 맹자 하는 식의 높임말입니다. 술은 그저 물건에 불과한 속된 것이고, 차는 번뇌를 풀어주는 높은 존재라고 해서 '자'를 붙인 거지요.

그러니까 풍류와 고격을 살리는 것은 무엇이냐 하면, 술이 아니라 차라는 거죠. 그래서 차를 마신 후를 훨씬 더 높은 풍류의 아취로 분류한 사례가 글과 그림으로 많이 남아 있습니다. 이 그림에서도 지금 두 사람이 야외에서 차를 마시고 있습니다. 우리 옛 그림 중에는 차를 끓이는 다동(茶童)은 많이 나와도 직접 이렇게 차를 마시는 장면은 거의 없습니다. 이거 굉장히 귀한 그림입니다.

차에 담겨 있는 풍류를 한 가지만 말씀드리겠습니다. 혼자 마시는 차에 이름이 있습니다. 술은 혼자 마시면 뭐라고 하죠? 독작(獨酌)이죠. 그런데 차는 혼자 마실 때 뭐라고 그러느냐, 이속(離俗)이라고 합니다. '떠날 이'에 '속될 속'. 둘이 술 마시는 건 대작(對酌)입니다. 둘이

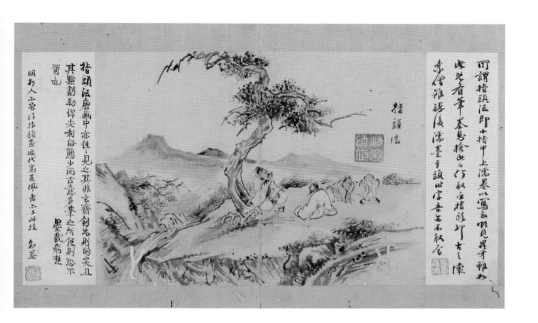

**심사정, 〈송하음다〉**
《불염재주인진적첩》 중 한 점, 18세기, 종이에 담채, 37.5×61.4(화첩 크기), 삼성미술관 리움

차를 마시는 건 한적(閑寂)이라고 했습니다. '한가로울 한'에 '적막할 적'. 우리는 대부분 이속과 한적을 모르고, 독작과 대작을 알 뿐이지요. (일동 웃음)

자, 그러면 세 명이 술 마시는 건 뭐겠습니까? 셋이 마시는 술을 일컬어서 '품배(品杯)'라고 했습니다. 품(品) 자를 자세히 보십시오. 입이 몇 개 있습니까? 네, 그래서 품배입니다. 그러면 셋이 마시는 차는 이름이 뭐겠습니까? 차를 셋이 마시면 흔히 '유쾌'라고 한다는데 이미 고요한 차맛은 사라지는 겁니다. 이 이상 더 모여서 마시면 속되게 되어버린다는 것이 차의 세계라고들 합니다.

자, 차가 끓습니다. 끓는 찻물을 자세히 보신 적 있습니까? 그 끓는 물에 이름을 다 붙였습니다. 처음에 불이 약하면 물방울이 어떻습니까? 저온에서 조금씩 작은 물방울이 일어나죠. 그것을 게의 눈, 해안(蟹眼)이라고 불렀습니다. 조금 더 불을 때면 물방울이 좀 더 커집니다. 이것을 '새우 하(蝦)' 자를 써서 하안이라고 했습니다. 다음에 물방울이 제법 굵직굵직하게 되면 '물고기의 눈', 어목(魚目)이라고 불렀습니다. 그러고 나서 물방울이 막 끓으면, 구슬이 연이어서 막 일어나는 것 같다고 해서 연주(連珠)라고 했지요. 마지막으로 부글부글 끓는 것은 등파고랑(騰波鼓浪)이라고 불렀습니다. 오를 등, 파도 파, 북 고, 물결 랑. 그러니까 북을 치듯 물결이 일어나는 것이죠.

이렇게 찻물을 하나 끓이면서도 단계별로 그 물방울의 이름까지 붙

여놓았습니다. 격이 높고 멋치레를 즐기는 사람은 이렇게 끊임없이 머리가 복잡해집니다. 다 음미를 해야 되니까요.

다음에 찻물이 끓으면서 소리가 나겠죠. 찻물 끓는 소리를 아름답게 묘사한 시인이 있습니다. '송풍회우(松風檜雨)'라고. '소나무 가지에 이는 바람 소리와 전나무 가지에 떨어지는 빗소리'. 이런 소리가 날 때 찻물을 끄집어내서 차를 따르는 거죠. 풍류와 관련해서 보면, 차는 이렇게 술보다는 고격의 풍류남아들이 즐기던 애완물이었음을 알 수 있습니다.

현재 심사정이 그림에 '지두법(指頭法)'이라고, 즉 손가락으로 그렸다고 써놓았습니다. 붓으로 그린 그림이 아닙니다. 왜 붓을 버리고 손가락으로 그렸을까요? 이유가 있습니다.

우선 맨 왼쪽에 표암 강세황이 써놓았습니다. "명나라 사람들이 일찍이 지두, 손가락으로 그린 그림이 있었는데, 근래에 들어서는 청나라의 고기패(高其佩)라는 사람이 이 기술에 매우 능했다고 한다." 그 옆에는 조선 후기의 세도가였던 안동 김씨, 그중에서도 최고 명문가 출신의 문인이자 화가였던 노가재(老稼齋) 김창업(金昌業)의 서자인 진재(眞宰) 김윤겸(金允謙, 1711~1775)이 이렇게 썼습니다. "지두법은 당나라 그림 중에 왕왕 눈에 보인다. 지금 이 그림을 그린 현재 심사정이 독창적으로 만들어낸 기법은 아니다. 그 점과 획은 매우 강하고, 거칠고, 끝이 매우 예리해서 속된 기운은 적고, 옛날의 깊은 뜻이 넘쳐흐

른다. 붓으로 내가 만일 이렇게 그린다면 이 모양이 되지 않을까 염려스럽다."

지두법은 붓이 아니라 손바닥 또는 손가락으로 먹을 찍어서 그리기 때문에 붓보다는 먹을 오랫동안 간직하지 못합니다. 그러니까 빨리 그려야 하죠. 그래서 그림을 자세히 보면 탁 탁 끊어친 부분들이 보입니다. 붓으로 그린 것과는 다른 모습이 나오죠. 매우 짧게 끊어침으로써 속도감 있는 화면을 만들어낼 수가 있습니다. '그렇게 거친 듯해 보이지만, 매우 공교한 기술로 만들어놓은 그림과는 달리, 속된 기운이 적고 옛날 사람들의 높고 깊은 뜻은 잘 살아나는 기법'이라고 했습니다. 그러니 이 지두법 역시 선비들의 색다른 풍격에 맞는 그림 기법인 셈이지요.

강의 끝내겠습니다. *(청중 박수)*

## 6강    이보다 좋을 수 없다

어느덧 마지막 시간이 다가왔네요. 이번에는 풍류 중에서도 그야말로 살맛나는 흥겨운 자리에 대해서 이야기해보겠습니다. 그래도 '낙이불음(樂而不淫)'이라, 풍류를 즐기더라도 지나치면 패가망신에 이를 수 있음을 잊지 말아야겠습니다. 물론 즐겁고 흥겨운 자리에서 절제하기가 말처럼 쉬운 일은 절대 아니죠.

저도 술을 즐겨 마십니다만, 술을 좋아하는 분들은 다 공감하실 텐데요, 술꾼들이 "딱 한 잔에 간다"는 표현을 쓰잖아요. 즐겁게 마셨는데 한순간 팍 가는 것은 그 한 잔을 못 참고 들이켜다가 급기야 필름이 끊기고, 실수를 하게 됩니다.

풍류도 자기 한도에 맞게끔 절제를 잘하는 게 중요하죠. 그래서 낙이불음이라는 말이 나왔습니다. 절제만 잘 된다면 풍류가 넘치는 자리

만큼 좋은 순간이 또 있겠습니까. "살아 있는 자의 기쁨과 행복이 그 풍류 가운데 있다" 이렇게 얘기해도 과언은 아닐 것 같습니다.

자, 그럼 이제 옛사람들이 풍류를 즐기면서 어떤 가락을 보여줬는지 알아보겠습니다. 연주와 노래, 기악과 성악이 같이 있거나 따로 있는 작품들을 골라봤습니다.

## 같은 그림, 다른 이야기들

혜원(蕙園) 신윤복(申潤福, 1758~?)의 작품입니다. '상춘야흥(賞春野興)', 봄날을 즐기는 흥겨운 야외에서의 모임을 그렸습니다.

조선의 3대 풍속화가로 단원 김홍도, 혜원 신윤복, 긍재(兢齋) 김득신(金得臣, 1754~1822)을 꼽습니다. 신윤복의 풍속화를 보면, 다른 화가와는 다른 그만의 화가로서의 색깔이 분명히 있습니다. 김득신은 3대 화가에 꼽히기는 하지만, 그의 풍속화는 거의 단원의 그림에 의존한 것이나 다를 바 없습니다. 단원은 풍속화를 그릴 때 대부분 배경을 생략했는데, 김득신은 단원의 이미지에다 배경을 집어넣은 정도에 불과하지요. 그런데 신윤복은 정말 오로지 신윤복이에요.

자, 이 그림에서도 볼 수 있듯이, 혜원의 그림, 특히 풍속화에서 보이는 가장 두드러진 특징은 세련된 필치(筆致)입니다. 붓 지나간 자취,

**신윤복, 〈상춘야흥〉**
《혜원전신첩》 중 한 점, 18세기, 종이에 채색, 28,2×35,6, 국보 제135호, 간송미술관

그 필력(筆力)이 이렇게 세련되었어요. 선 하나하나가 매우 날렵하고 능숙합니다. 붓이 더듬대거나 멈칫한 흔적이 없어요. 이미 머릿속에 설계된 그대로 붓이 따라 움직이는 거죠. 그래서 아주 자연스러우면서도 매우 자신감 넘치는 필획을 보여주고 있습니다.

두 번째는 정확한 묘사입니다. 묘사력이 대단히 뛰어나죠. 그림을 보면 앉은 기생의 오른편에 한 사내가 바닥에 손을 짚고 있습니다. 유심히 살피니, 장침(長枕)에 소맷자락이 걸려서 올라가고 팔뚝이 이렇게 드러나는 것까지 정말 정확하게 묘사를 했습니다.

세 번째는 전체적인 분위기가, 요즘 말로 하면 매우 도회적인 감각이 있습니다. 촌스럽지 않다는 거죠. 물론 세련된 필치라는 말과도 맥이 통하긴 합니다. 아니, 봉건사회의 그림에 도회적 감각이라니, 말이 안 되는 이야기인가요? 어쨌든 그 시대의 그림치고는 묘사와 감각, 필치에 촌티가 전혀 흐르지 않습니다. 전체적으로는 소위 '어번 스타일(urban style)'의 요소가 있고요. 18세기에 이런 정도의 묘사력과 이런 감각을 함께 지닌 화가가 있었다니, 그야말로 조선 후기에 날벼락처럼 떨어진 화가라고 해도 과언이 아닙니다.

단원의 풍속화는 보는 순간 그림의 의미나 상황이 의문의 여지 없이 그대로 다 들어옵니다. 〈우물가〉, 〈빨래터〉, 〈기와 이기〉, 〈씨름〉, 〈무동〉… 이 외에도 단원의 작품들을 한번 떠올려보세요. 정황이 명백히 이해가 됩니다.

그런데 혜원은 화면 연출력이 굉장히 뛰어납니다. 등장인물들의 스타일이나 동선, 행태가 마치 어떤 연극이나 영화의 한 장면인 양 서로 기묘하게 연결되어 있습니다. 때로는 비슷한 내용의 영화 포스터로 사용해도 좋을 만큼, 화보 스타일 같은 면들이 혜원의 풍속화에 있습니다. 그러니까 어떤 배우가 무대의 어느 자리에 서고 어떤 동선으로 움직이라고 연출자가 미리 짜준 것처럼, 배우들이 무대 위에서 미리 부여받은 자기의 동선에 따라 연기하는 것처럼, 그림 속 등장인물들이 서로 연결된 포즈를 취하고 있습니다.

여기서 더 나아가서 혜원의 그림에는 매우 애매모호한 이야기가 숨어 있기도 합니다. 자, 실제로 한번 들여다보겠습니다. 다음 페이지의 그림을 보십시오. 신윤복의 작품 가운데 가장 대표적인 풍속화로 꼽히는 〈월하정인(月下情人)〉입니다. 이 그림에도 뭔가 설명이 안 되는 요소들이 들어 있습니다. 달빛 아래 남녀가 만나는 장면입니다. 달이 떠 있고, 남녀가 만났습니다. 남자는 초롱을 하나 들었고, 여자는 고개를 숙이고 있습니다. 얼핏 보면 단순한 것 같지만, 명확히 설명하기 어려운 장면입니다. 불합리하고 앞뒤가 안 맞는 요소들이 보여요.

그림 가운데 글씨를 읽어볼까요. "월침침야삼경(月沈沈夜三更), 양인심사양인지(兩人心事兩人知)라. 달빛은 어둑어둑, 밤은 깊어 삼경인데, 두 사람 마음 두 사람은 알겠지요." 뒤의 말이 무슨 뜻인지는 아시겠죠? 남녀가 이 어두운 시간에 만났으니, 남들은 모르더라도 두 사람

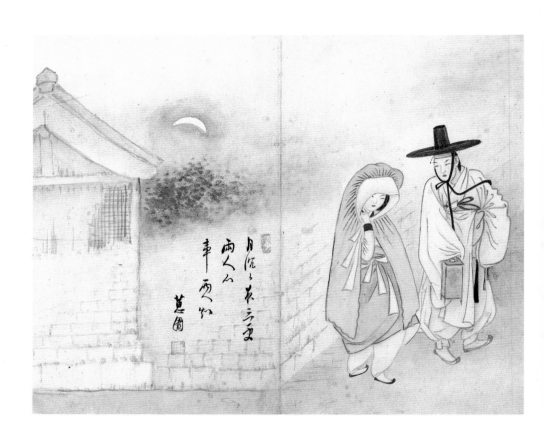

月沈沈夜三更
兩人心
事兩人知

蕙園

**◆◆◆**
**신윤복, 〈월하정인〉**
《혜원전신첩》 중 한 점, 18세기, 종이에 채색, 28.2×35.6, 국보 제135호, 간송미술관

사이에만 오가는 감정이 피어오른다고 할까요.

지금 밤이 깊어 삼경이라고 했습니다. 달빛 어둑어둑한 초승달이고요. 그런데 야삼경, 즉 밤 11시부터 1시에 저런 초승달이 떠 있으면 땅과 하늘이 뒤집힐 노릇입니다. 그 시간대에는 초승달이 떠 있을 수가 없습니다. 초승달은 해 뜰 때 떠서, 해 진 후 서쪽 하늘에 잠시 보이다가 사라져버립니다. 그렇다면 왜 야삼경이라고 해놓고 초승달을 그렸을까요? 도무지 이해가 안 됩니다. 이렇게 하나하나 따져보면, 그냥 단순히 남녀가 만나는 장면이 아닙니다. 미스터리한 요소가 분명 들어 있습니다.

다시 〈상춘야흥〉을 볼까요. 석축(石築) 즉 돌계단이 놓여 있지만, 이 장소는 제목 그대로 바깥인 것 같습니다. 여기저기 진달래가 피어 있죠. 봄을 맞아서 모처럼 악공들을 데리고 나와 이 양반들이 지금 놀고 있는 장면입니다. 우리가 알 수 있는 것부터 보겠습니다. 이날 모임을 주재한 호스트는 누구일까요? 가운데 장침에 기대앉은 양반은 혜원의 작품에 겹치기 출연하는 사람입니다. 혜원의 풍속화에 나오는 등장인물들, 그 배역들을 다 봤는데, 이분은 〈청금상련(聽琴賞蓮)〉이라는 그림에도 나옵니다. 연못가에서 남녀들이 놀고 있는 장면인데, 거기에도 이분이 등장합니다.

이 양반 앞에 장죽과 담뱃갑이 놓여 있죠. 왼쪽에 있는 양반한테도 연초가 곧 제공될 것 같습니다. 이분들의 신분을 짐작해볼까요. 도포

나 전복 위에 허리끈으로 사용된 세조대를 보면 알 수 있습니다. 양 끝에 술이 달려 있고, 품계에 따라 색깔을 달리했습니다. 세조대가 붉은 색 계통이면 정삼품 이상입니다. 조정에서 정사를 볼 때 대청에 올라가 의자에 앉을 수 있는 정삼품 상(上) 이상의 당상관입니다.

두 사람의 갓끈에서 차이가 느껴지시나요? 왼쪽 분은 묶었고 가운데 분은 풀려 있습니다. 왼쪽 분의 갓끈은 자연스럽게 밑으로 떨어졌는데, 가운데 분의 갓끈은 뭔가 좀 딱딱한 느낌이 듭니다. 자연스러운 것은 비단으로 만든 갓끈이고, 딱딱해 보이는 것은 호박(琥珀)으로 만든 갓끈입니다. 아주 작은 호박을 실로 촘촘하게 엮었습니다. 천으로 된 것은 그냥 주르륵 늘어지지만, 이것은 약간 각이 지는 거죠. 이런 점들로 볼 때, 쥘부채를 쥐고 있는 왼쪽 양반보다는 가운데 양반이 조금 윗길인 것 같습니다.

자, 여기에 악공 세 사람이 나왔습니다. 거문고, 해금, 대금입니다. 그리고 집안의 시비(侍婢)가 주안상을 들고 나옵니다. 양반님네 사이에 조신하게 앉은 두 여성은 기녀입니다. 한 여자는 장죽을 들었고, 다른 여자는 한쪽 무릎을 이렇게 세워서 두 팔로 감싸고 있습니다.

그렇다면 오른쪽에 서 있는 두 사람은 누굴까요? 두 양반이 속해 있는 관의 관속들이라고 보기도 합니다. 그런데 그림을 자세히 보면, 묘한 기류가 흐르고 있습니다. 거의 모든 사람이 한 사람을 보고 있지요. 누굴 보고 있습니까? 거문고 악공입니다. 오른쪽에 서 있는 이 두 사

람은 아예 몸을 돌려 이 거문고 악공을 보고 있습니다. 해금 연주자도 고개를 돌려 바라보고, 시비도 상을 들고 오다가 이 악공을 바라봅니다. 다만 예외가 있습니다. 바로 두 기녀입니다. 그리고 또 대금 부는 악공도 자기 연주를 하느라 이쪽을 보지 않고 있습니다. 대금을 불면서 고개를 이쪽으로 돌리기는 어렵죠.

두 기녀는 뭔가 생각에 잠겨 있는 표정입니다. 그런 가운데 장죽을 든 이는 오른쪽 기녀를 보고 있습니다. 하지만 오른쪽 기녀는 옆의 기녀에게 관심이 없습니다. 이 기녀는 지금 삼회장(三回裝) 저고리를 입었고, 왼쪽 기녀는 회장이 없는 저고리를 입고 있습니다. 오른쪽이 훨씬 등급이 높은 기녀인 거죠. 그러니까 지금 등급이 낮은 기녀가 옆 기녀의 눈치를 보거나 같은 여성으로서 경계를 하거나… 그런 정황이 아닌가 싶습니다.

다시 거문고 연주자를 볼까요. 사람들이 대부분 이쪽을 바라보고 있는 걸로 봐서 무슨 문제가 생긴 게 분명합니다. 어떤 일이 벌어진 걸까요? 자, 이야기를 한번 만들어보세요.

예전에 이 장면을 가지고 국악을 전공하신 분과 함께 얘기한 적이 있습니다. 그때의 설명에 따르면, 이 연주자가 상당한 고수라는 거예요. 그래서 이 자리에 특별히 모셨다는 거죠. 그러니까 이 순간 거문고 명인의 가락에 전부 완전히 빠져들어서 이렇게 주시하는 장면을 딱 잡았다는 겁니다.

그런데 또 다른 견해도 있습니다. 이 악공이 너무나 열심히 거문고를 연주하다가, 줄 하나가 탕 끊어졌다는 거예요. 순간 전부 '아차, 저걸 어째' 하면서 바라보고 있다는 거죠.

그렇다면 다시, 오른쪽에 서 있는 두 사람은 누구냐? 거문고 악공에 대한 앞의 두 견해에 동의한다면, 이 두 사람은 복색으로 보건대 다음 연주를 위해 대기하고 있는 다른 악사들입니다. 주머니 차고 있는 것부터 시작해서 복색이 앉아서 연주하는 세 악공과 똑같습니다. 거문고, 대금, 해금이 보이죠? 그럼 다음 연주자 몫인 피리가 빠졌거나 북 또는 장구가 빠졌을 수 있습니다. 아, 이 두 사람이 노래하는 사람들일 수도 있겠네요. 성악곡을 할 수도 있으니까요. *(청중: 그렇다면 돗자리가 저 두 악공 것까지 깔려 있어야 하지 않나요?)* 아, 그건 연주할 순서가 되면 시비들이 가지고 올라와서 깔아주겠죠.

이 두 사람이 같은 악공이라고 생각하고 보면 이야기가 더 흥미진진해집니다. 거문고 줄이 탕 끊어지고 악공이 당황하니까, 두 사람 중 오른쪽 악공이 지금 발을 옮겨서 다른 거문고나 줄을 구하러 가려 하고 있다, 이런 이야기를 생각해볼 수도 있겠습니다. 어때요, 그럴듯한가요. 한 가지, 거문고 줄은 연주 중에 끊어지는 일이 드물다는 것. 아니, 그러니까 뜻밖의 상황이 발생하면 더 당황스러울 수도 있겠네요.

어떤 이야기가 맞고 틀린지를 논하는 것이 아닙니다. 실제로 어떤 일이 벌어졌는지는 아무도 모릅니다. 저도 그 자리에 있지 않았고, 여

러분도 그때 찍어놓은 스틸만 보고 있는 셈이니까요. 전후 맥락이 어떻게 되는지 전혀 알 수가 없죠. 이처럼 혜원 신윤복의 작품은 여러 갈래의 해석이 가능합니다. 뭔가 상황을 하나 딱 던져놓는데, 각각 다르게 해석할 수 있는 미장센들을 만들어둔 거죠. 여기에 바로 혜원의 특장(特長)이 있습니다.

## 젓대 소리 뒤늦은 바람에 들리지 않고…

다음 페이지를 보십시오. 역시 혜원 신윤복의 그림입니다. '주유청강(舟遊淸江)', 맑은 강물에서 배를 타고 노니는 장면이지요. 때는 여름입니다. 어떻게 아느냐고요? 배에 차일(遮日)을 드리웠습니다. 작은 배지만 여름날 차일을 드리우고 뱃놀이를 하는 걸 보면, 당연히 한양입니다. 혜원 신윤복은 한양 사람들의, 요즘 말로 하면 '도시인'들의 생활을 주로 그렸으니까요. 한강에 배를 띄운 겁니다.

오른쪽에 '일적만풍청부득(一笛晚風聽不得), 백구비하랑화전(白鷗飛下浪花前)' 이렇게 써놓았습니다. "젓대 소리 뒤늦은 바람에 들리지 않고, 백구만 물이랑 앞으로 날아드는구나." 백구(白鷗)는 갈매기인데, 한강에 갈매기가 있나요? 있습니다. 원래 압구정(狎鷗亭)이라는 말이 '갈매기와 친하게 지내는 정자'라는 뜻 아닙니까? 압구정동에 어떻게 갈매

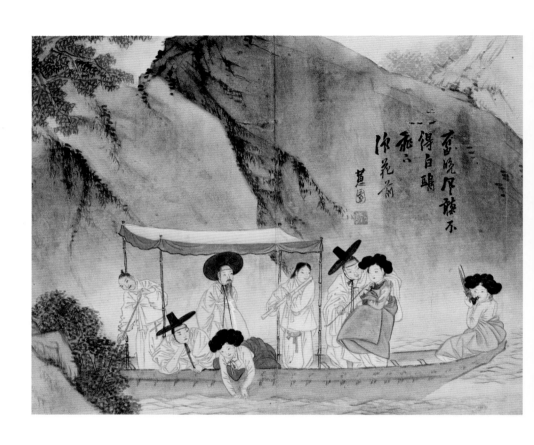

◆ ◆ ◆
**신윤복, 〈주유청강〉**
《혜원전신첩》 중 한 점, 18세기, 종이에 채색, 28.2×35.6, 국보 제135호, 간송미술관

기가 날아올까요? 서해의 밀물이 인천으로 쫙 들어오면, 한강을 타고 그 짠물이 올라옵니다. 그래서 갈매기가 그 짠물을 보고 압구정까지 날아들었던 거예요. 그러니까 '한강은 민물인데 갈매기가 어디 있어?' 이렇게 얘기하면 안 되는 겁니다. 이 그림도 그 압구정 인근에서 뱃놀이를 하는 장면인지도 모르죠. 어쨌든 '하얀 갈매기가 날아든다'고 했습니다.

배 위에 세 쌍의 남녀가 있습니다. 차일 아래 갓 쓰고 서 있는 이의 짝은 아마 생황을 연주하고 있는 이겠죠. 자세히 보면, 여기 아래 가장 젊은 쌍이 굉장히 로맨틱한 장면을 연출하고 있습니다. 배가 흘러가는데 기생은 흐르는 물에 손을 씻습니다. 그 모습을 턱을 턱 고이고, 자기 짝을 이렇게 사랑스러운 눈빛으로 바라보고 있습니다. 그리고 글씨 아래, 사내가 지금 담뱃대를 기생한테 물려주면서, 은근슬쩍 한쪽 손을 어깨에 올려 스킨십을 시도하고 있습니다. 그리고 이 자리의 좌장이라고 할 수 있는 가운데 양반은 물끄러미 이 장면을 지켜보고 있습니다. 거기에 젓대를 불고 있는 악동과 생황을 연주하는 기생을 이렇게 매치시켜놨습니다.

여기에서도 등장인물들의 묘한 기류를 보고 따로 이야기를 만들어내는 사람들이 있습니다. 그들의 의견을 한번 들어보겠습니다. 이 가운데 양반이 지금 흰색 허리띠를 매고 있습니다. 지금 상중(喪中)이라는 겁니다. 어떤 전문가가 "이 자리의 좌장이 이 양반인데 상중에 기생

들을 데리고 뱃놀이를 나왔다. 말하자면, 한양 벼슬아치들의 느슨해진 윤리의식을 보여주는 장면이다"라고 얘기하기도 했습니다. 좀 과장스러운 해석인가요?

그런데 흰 띠는 반드시 상중에만 매는 거였을까요? 복식사를 연구하는 사람은 그렇지 않다고 합니다. "평상시에 흰 띠를 매고 있는 그림이나 기록이 남은 문헌은 없지만, 흰 띠를 맸을 가능성은 매우 높다"고 이야기합니다. 그러니까 이 양반이 상중이라고 생각하는 것은 혜원을 좀스런 비판주의자로 만드는 해설이라는 거죠. 거기다 이 사내의 눈길을 자세히 보면, 이 낙관 아래의 담뱃대를 문 여성을 보는 게 아니라는 거예요. 남의 짝에 눈돌리는 게 아니라 자기 짝인 생황을 부는 기생한테 꽂혀 있다는 거죠.

어쨌든 그린 이는 가고 없고, 그림 속 등장인물은 우리에게 아무런 설명도 해주지 않습니다. 앞에서도 보았듯이, 이게 바로 혜원 신윤복의 풍속화를 보는 재미입니다. '이 장면의 앞뒤 정황은 과연 어떻게 연결될까?' 그런 생각을 하면서 다양한 이야기를 상상할 수 있는 거죠. 이렇게 아주 기이한 스토리텔링을 가지고 있는 것이 신윤복 풍속화의 또 다른 매력입니다.

# 태평시절에 연회는 보기가 장히 좋구나!

김홍도가 그렸다고 전해지는 풍속화를 하나 보겠습니다. 후원유연(後園遊宴), '뒤뜰에서 연회를 연다'는 뜻입니다. 자세히 보면, 이번에도 역시 석축을 쌓았는데, 들판 쪽에 바위들이 있고, 좀 옴팍하고 넓은 공터에 연주자들과 즐기는 사람들이 모여 있습니다. 거문고를 연주하고 있고, 그 앞의 여성이 손에 막대기를 들고 장단을 맞춥니다. 왼손으로 바닥을 때리고 오른손으로 치면서 가락을 맞추는 모습입니다. 사방관을 쓰고 도포를 입은 젊은 사내가 장죽을 문 채 연주를 구경하고 있습니다.

여기에 뭐라고 써놓았는지 한번 보겠습니다. "치석(稚石)으로 하여금 영산오성(靈山五聲)을 청하고, 벽화(碧花)로 하여금 백구타령(白鷗打令)을 맞추게 하니, 태평시절에 연회는 보기가 장히 좋구나. 새로 금주령(禁酒令)을 내린 명령이 지엄한데 낚시나 하러 가는 것이 어떨는지. 주소백(周少伯)." 이 주소백이 누군지는 모릅니다. 이 시대 풍속화에 '주소백'이라는 사람이 이렇게 글을 적어놓은 게 몇 점 있습니다. 그렇지만 누군지는 알려지지 않았습니다.

자, 그림에서 보면 이 거문고 연주자가 '치석'인 것 같아요. 호가 '치석'이에요. 이 사람으로 하여금 영산오성, 그러니까 아마 〈영산회상(靈山會相)〉 기악곡을 연주하라고 한 모양이에요. 그리고 그 앞에서 장단

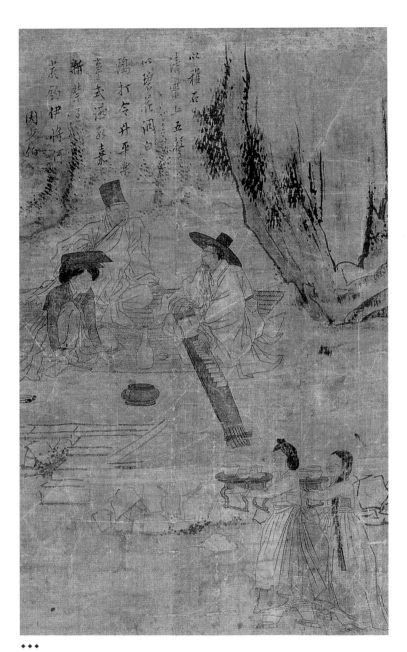

**♦♦♦**
**전 김홍도, 〈후원유연〉**
18세기, 비단에 채색, 53.1×33.3, 국립중앙박물관

을 맞추는 이 여자가 '벽화'인 것 같아요. '푸를 벽'에 '꽃 화', 아마 벽도화(碧桃花)에서 따서 '벽화'라고 하지 않았을까요. 이 벽화로 하여금 〈백구타령〉을 하게 했다는 겁니다. 그러니까 이 태평시절에 이런 모임이 정말 좋은데, 엄연히 금주령이 있던 때라, 술 마시고 이렇게 놀면 혹시 파탄이 나지 않을까… 이런 이야기를 하고 있습니다.

이 내용은 강이천(姜彝天)이라는 선비가 애오개에서 벌어진 가면극을 구경한 후 쓴 시의 한 부분이라고 하는데요. 이 강이천이 누구냐 하면, 단원 김홍도의 스승이자 18세기의 문화권력이었던 표암 강세황의 손자예요. 정말 재미있는 사람입니다. 역사학자 백승용이 쓴 《정조와 불량선비 강이천》이라는 책을 보면, 이 사람이 1801년 신유박해 때 결국 처형당했는데, 그 시기가 참 묘합니다.

1700년대 말에서 1800년대로 넘어가는 시점, 정조가 죽고 순조로 바뀌는 시점이었거든요. 그 시절이 아주 흉흉했습니다. "새롭고 이상한 지도자가 나타날 것이다" 이런 얘기가 돌아서 왕조가 아주 시끄러웠습니다. 그런데 당시 민간에 널리 퍼져 있던 예언서 《정감록》에 바탕을 두고, 그런 이상한 소리를 퍼뜨려 댄 사내가 바로 강이천입니다. 그래서 '불량선비'라는 이름이 붙었죠.

그때 서학(西學), 특히 천주교가 들어왔는데, 세상이 하도 흉흉하니까 당시 수렴청정을 하던 정순왕후가 주동이 되어 천주교도들을 무참히 처단하죠. 그 신유박해 때 강이천도 처형을 당한 겁니다.

말이 나온 김에 '금주령' 얘기를 해볼까요. 풍속화에서 금주령 얘기를 안 할 수가 없습니다. 조선시대에 금주령이 언제 가장 혹독하게 집행되었는지 아십니까? 영조 때입니다. 영조가 재위 50년 동안 술을 못 마시게 했습니다. 그때 금주령이 얼마나 지엄했냐 하면, 병마절도사가 매일 술에 취해 있더라고 어느 선비가 상소를 올리자, 영조가 함경남도 병마절도사 윤구연을 직접 심문해서 실토를 받아내고 바로 그 자리에서 참형을 내립니다. 그렇게 술 마시다가 패가망신하는 사람들이 속출했습니다. 술 마시다가 들켜서 모가지가 끊긴 사람, 술 마시다가 들켜서 유배 간 사람, 술 마시다가 들켜서 신분이 양반에서 상민으로 강등된 사람… 조선 사람들이 얼마나 용감하게 술을 마셨는지 짐작하실 수 있겠죠? 발각되면 모가지가 떨어지는 지엄한 금주령 속에서도 숨어서 술 마시는 사람은 여전히 있었습니다.

이 그림과 비슷한 작품이 프랑스 기메미술관에 소장되어 있습니다. 이 기메미술관 소장본 〈후원유연〉은 단원이 그린 것이 분명하다고 학자들이 이야기를 하고, 앞서 본 〈후원유연〉은 "김홍도의 필치가 남아 있지만 반드시 김홍도가 그렸다고 보기는 좀 어렵다"고 해서 '전(傳) 김홍도'라고 표기합니다.

자세히 보면, 앞서 〈후원유연〉에서 본 장면이 이 집에 들어와 있는데, 등장인물이 더 다양합니다. 한 손에 막대기를 들고 장단 맞추는 이 기녀만 똑같은 포즈로 등장합니다. 머리에 쓰고 있는 건 가리마(加里亇)

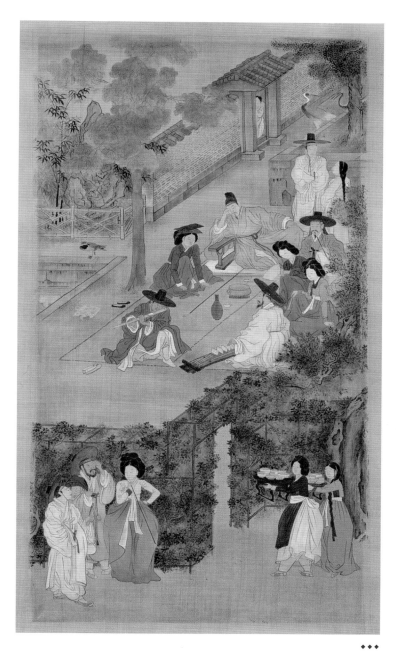

**김홍도, 〈후원유연〉**
'풍속도 8첩 병풍' 중 한 폭, 18세기, 비단에 채색, 100×48, 프랑스 기메미술관

라고 합니다. 부녀자들이 예복을 갖춰입을 때 큰머리 위에 덮어쓰던 검은 형겊이지요. 우리 옛 그림에서 가리마를 쓰고 나오는 여성들은 대부분 궁중의 의녀(醫女)거나, 상의원(尙衣院) 소속으로 옷을 짓고 바느질을 하는 침선비(針線婢)거나, 기녀입니다.

가리마를 쓴 기녀 옆에 붉은 세조대를 맨 당상관이 이 집의 주인인 것 같습니다. 기와를 얹은 돌담과 연못이 보이죠? 집 안에 학까지 두 마리 기르고 있습니다. 정말 신분이 높은 집이라는 걸 어디에서 알 수 있느냐 하면… 자, 보세요. 정말 멋진 담장입니다. 이게 뭔지 아시겠습니까? 당시 한양의 잘사는 대갓집에서는 철골이나 가늘고 단단한 나무로 이렇게 구조물을 세워서 담처럼 만들었습니다. 거기에 덩굴식물이나 나무들을 키우는 거죠. 이것을 일컬어서 취병(翠屏)이라고 합니다. '푸른 병풍'이라는 뜻입니다. 조경을 이런 식으로 해놓은 거죠.

이 자리에서 연회가 벌어졌는데, 여기에 거문고 연주하는 사람과 대금 부는 악공이 있고, 기녀가 두 명 있습니다. 또 이날 이 자리에 초대받은 사대부가 한 명 보이고, 젊은 사람들은 아마 이 집안의 자제들일 겁니다. 시비 둘이 주안상을 들고 취병의 문으로 들어가고 있고, 기생하나가 이상한 놈들과 뭔가 수작을 부리고 있습니다.

## 소매가 길면 춤 잘 춘다

이제 춤추는 것을 보겠습니다. 혹시 "소매가 길면 춤 잘 춘다"는 말 들어보신 적 있나요? 소매가 길면 정말 춤을 잘 추는 듯이 보인다는 겁니다. 그런데 이 말에는 먼 연원이 있습니다.

우리 음악과 관련해서 조선 후기에 편찬된 《가곡원류(歌曲源流)》라는 책이 있습니다. 음악사뿐만 아니라 국문학사에서도 매우 중요하고 의미 있는 시조집이자 노랫가락을 담아놓은 책입니다. 그 《가곡원류》의 앞머리에 나오는 가곡 〈초수대엽(初數大葉)〉을 이러저러하게 불러야 된다고 곡태(曲態)를 설명하는 표현 중에 이 말이 나옵니다. "장수선무(長袖善舞) 녹유춘풍(綠柳春風)이라. 소매를 늘어뜨리고 춤추듯이, 푸르른 버드나무가 봄바람을 맞이하듯이." 이게 무슨 뜻이냐면, 〈초수대엽〉을 부를 때 이렇게 부드럽고 간드러지게 불러라, 이런 얘깁니다. 저 사람의 길고 부드러운 소맷자락처럼, 봄바람을 맞아서 흔들리는 푸르른 버드나무처럼 부르라는 거죠.

이 말은 사실 《한비자》에도 나오고 《사기》에도 나오는 유서 깊은 표현입니다. 원문은 한비자(韓非子)가 말한 '장수선무(長袖善舞) 다전선고(多錢善賈)'입니다. "소매가 길면 춤을 잘 추고, 밑천이 두둑하면 장사를 잘한다", 즉 조건이 잘 갖춰진 사람이 성공하기도 쉽다는 의미입니다. 그런데 이 "소매가 길면 춤 잘 춘다"는 말이 나중에 "소매가 길다

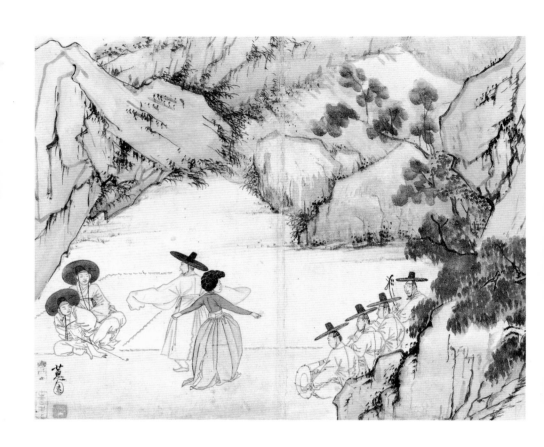

**◆◆◆**
**신윤복, 〈납량만흥〉**
《혜원전신첩》 중 한 점, 18세기, 종이에 채색, 28.2×35.6, 국보 제135호, 간송미술관

고 춤 잘 추랴"로 바뀌었습니다. "혀는 짧은데 침은 길게 뱉고 싶다" 이런 표현도 비슷하게 쓰였고요.

왼쪽 그림을 보십시오. 소매가 긴 저 사내가 지금 춤을 추고 있습니다. 혜원 신윤복이 그린 〈납량만흥(納涼漫興)〉입니다. '시원한 바람이 불어오니 흥이 넘치는구나', 이런 제목을 붙였습니다. 여성이 연둣빛 저고리에 아주 갸름한 허리, 풍성한 치마를 입고 지금 춤을 추고 있습니다. 춤사위로 보아 허튼춤이죠. 거기에 저 선비가 갑자기 흥이 나서 냅다 춤판에 끼어들어 추고 있는 장면입니다.

악기로는 해금이 보이고, 피리 둘이 보이고, 장구가 보입니다. 들에 나와서 춤을 추는 장면인데, 혜원은 여기에도 재미난 요소를 끼워넣었습니다. 왼쪽의 두 사내는 지금 무얼 하고 있는 걸까요? 춤을 추는 선비보다 훨씬 젊어 보입니다. 그런데 앞에 있는 이 사내가 지금 몸을 앞으로 살짝 기울여서 뭔가를 보고 있죠? 처음에 이 여성이 춤을 참 멋들어지게 추고 있는데, 괜히 제 흥에 겨운 저 선비가 나와 춤 잘 추는 여성을 가려버린 거예요. 그래서 "야, 안 보인다, 안 보여" 이러면서 지금 몸을 기울여서 보고 있는 장면입니다. 이 정도는 얼마든지 해독이 가능한 해학적인 포즈입니다.

그런데 이 여성의 선을 한번 보세요. 어깨에서 허리, 정말 춤 기가 막히게 추는 것 같은 느낌 안 드십니까? 아마 보통 춤꾼이 아닌 것 같아요. 우리 춤에서는 선이 참 중요한데요, 가령 손에 수건을 들지 않고

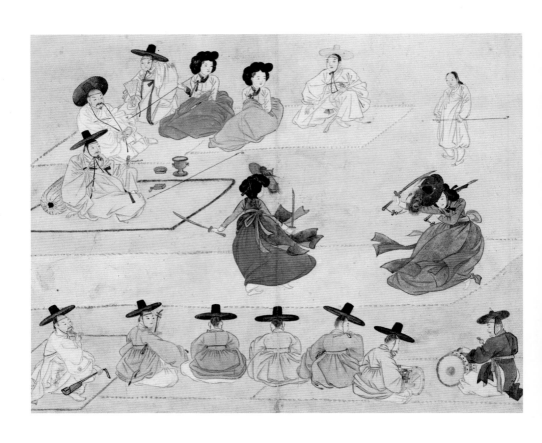

**◆ ◆ ◆**
**신윤복, 〈쌍검대무〉**
《혜원전신첩》 중 한 점, 18세기, 종이에 채색, 28.2×35.6, 국보 제135호, 간송미술관

추는 민살풀이 같은 걸 출 때 보면, 손 하나 까딱하는 동작에서 정말 숨을 죽이게 되는 긴장감 같은 게 느껴지거든요. 호흡이 끊어질 듯 말 듯, 숨 막히는 정지 속에서 손 하나 까딱하는 이런 장면에서 사람 마음이 확 넘어지는 거거든요. 이 춤사위의 손 모습이 그런 느낌을 줍니다. 고수도 보통 고수가 아닌 듯한 모습을 혜원이 그렸습니다.

훨씬 더 다이내믹한 품새를 보여주는 대무를 한번 볼까요. 왼쪽 그림은 역시 혜원 신윤복의 〈쌍검대무(雙劍對舞)〉입니다. 아주 기가 막힙니다. 이 자리의 호스트는 누구일까요? 당연히 돗자리를 혼자 차지하고 앉은 양반입니다. 주인이 가장 좋은 돗자리를 깔았네요. 자기가 호스트인데? *(강연자 웃음)* 게스트를 잘 모실 것이지. 어쨌든 붉은 계통 세조대를 매고 있습니다. 손에는 쥘부채를 쥐었고, 패도(佩刀, 작은 칼)를 찼습니다. 등 뒤로 장침이 보이고요, 앞에는 손으로 옮길 수 있는 화로와 담뱃갑, 장죽이 놓였습니다.

장죽 든 기녀 옆의 사내는 좀 어려 보이는데요, 손에 부채를 들고 있습니다. 다른 사람들은 다 표정이 괜찮은데 혼자 입을 씰룩하고 있네요. 뭔가 불편한 기색입니다. 이 집안의 자제입니다. 기녀 오른쪽에 초립을 쓰고 앉은 아이는 가노(家奴)입니다. 그 옆으로 장죽을 들고 있는 아이는 어른이 '피시겠다' 또는 기생이 '피겠다' 하면 쫓아가서 전달해야 하는 역할을 맡고 있습니다. 이 연회에서 시중을 들고 있는 거지요.

자, 아래쪽에는 전부 악공들이 앉아 있습니다. 오른쪽 북 치는 사람

만 정복(正服)을 입었네요. 나머지는 포(袍)를 입었는데 장구, 대금, 피리 둘, 해금, 이렇게 삼현육각 편제를 맞췄습니다. 맨 왼쪽 사람도 이 자리에 앉아 있는 걸 보면, 같은 악공인 것 같습니다. 아마도 집박(執拍)인 듯한데, 손에 박이 아니라 길쭉한 모양의 이상한 걸 들고 있습니다. 이게 뭘까요?

차면(遮面)이라고, 얼굴가리개입니다. '비단 사(紗)' 자를 써서 '사면'이라고도 하지요. 남녀 내외용으로 쓰는 건데, 이 양반이 연주할 때 필요해서 가져온 건 아니고, 그냥 들고 온 모양이에요. *(청중: 내외는 여자가 하는 것 아닌가요?)* 내외는 남녀가 다 했습니다. 남자도 얼굴을 가릴 일이 있었지요. 앞에 여성들이 오고 그러는 경우에 알아서 자기가 가려주는 겁니다. 그것이 양반의 예의 있는 행동이었습니다. 그러니까 남녀가 다 얼굴을 가리는 용도의 물건을 가지고 있었는데, 남자들은 저걸 들고 다니기가 귀찮으니까 쥘부채를 펴서 얼굴을 가리곤 했던 거죠.

자, 여성들이 지금 이렇게 정복에다 일종의 군복인 동달이를 입고, 양손에 칼을 들고, 공작 깃으로 장식한 전립을 쓰고 춤을 추고 있습니다. 붉은 치마와 남색 치마가 서로 짝을 이뤄서 춤을 추는데, 붉은 치마는 길이가 약간 짧아서 버선발이 다 보입니다. 남색 치마는 지금 휙 도니까 치맛자락이 말려서 위로 살짝 올라갔는데요, 치맛자락이 왼쪽으로 날리는 걸로 봐서, 이 여성은 아마 오른쪽으로 돈 것 같습니다. 이 여성이 치맛자락이 기니까, 어떻게 했습니까? 남색 치맛자락을 자

세히 보면, 끄트머리를 싹 맸습니다. 이렇게 강동하게요. 춤을 추다가 밟히니까, 끝을 이렇게 싹 매가지고 짧게 올렸습니다. 아, 이 한순간을, 저 검무 추는 여인들의 한순간의 모습을 정말 카메라로 딱 잡아놓은 정지화면처럼 묘사를 했습니다.

## 조선시대의 전문 예인 사당들이 노는 가락

기메미술관에 소장돼 있는 김홍도의 또 다른 그림을 보겠습니다. '사당연희(寺黨演戲)' 즉 사당놀음 장면입니다. 사당놀음이 지금 벌어지고 있는데, 분명히 한양 도성 안입니다. 여기에 돌다리가 있고 천이 흐릅니다. 어딜까요? 청계천입니다. 이 자리가 광통교인지 어딘지는 정확히 알아내기 어렵지만 말이지요. 어쨌든 청계천변에서 지금 사당놀음이 벌어지고 있습니다.

우선, 사당들이 지금 어떻게 구성되어 있는지 한번 볼까요. 남자 둘이 있습니다. 사당패의 남자들은 거사(居士)라고 부릅니다. 거사 둘이 소고(小鼓), 작은 북을 들고 춤을 추고 있습니다. 바닥에 깔아놓은 천에 돈꿰미와 동전들이 어지러이 쌓여 있는 걸로 봐서 수입이 꽤 짭짤한 모양입니다. 그 앞에서 여성이 부채를 들고 치맛자락을 들어올리면서 춤을 추고 있고, 가운데 삿갓을 쓴 여성은 부채를 들고 돈을 요구하

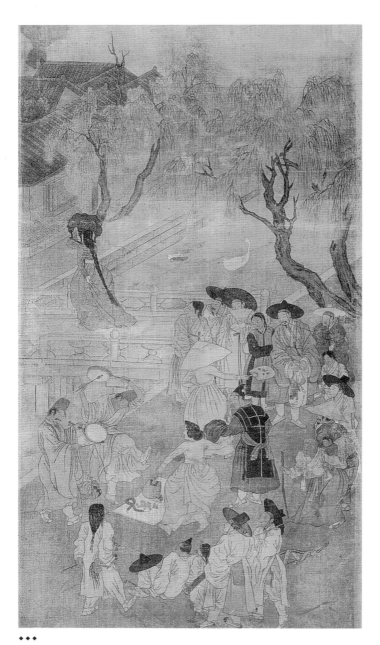

◆ ◆ ◆

**김홍도, 〈사당연희〉**
'풍속도 8첩 병풍' 중 한 폭, 18세기, 비단에 채색, 100×48, 프랑스 기메미술관

고 있습니다. 그 위에 동전 몇 개가 보이십니까? 그래서 그 앞에 있는 갓 쓴 양반이 도폿자락을 들고 주머니에서 돈을 꺼내 주려 하고 있습니다.

그런데 그림을 자세히 보면, 이즈음의 청계천에서 구경하는 사람들의 신분과 용무 같은 게 보입니다. 화면 아래 머리를 땋은 총각 녀석이 손에 닭을 잡고 있습니다. 한 손에는 작대기를 들었고요. 닭싸움하러 가는 길에 여기를 만난 겁니다. 그 옆에 한 부자(父子)가 앉아 있습니다. 벗어놓은 갓이 뾰족한 걸로 봐서 패랭이 같으니 양반은 아닐 겁니다. 그 뒤에 선 갓 쓴 두 양반은 활과 화살통을 메고 있습니다. 활쏘기 나갔다 오는 길에 이 청계천에서 지금 사당패를 만난 겁니다. 그 옆에 지팡이 짚은 할머니가 손자를 업고 구경 나왔습니다.

관복을 입은 사람은 의금부의 나장(羅將)입니다. 의금부는 아시다시피, 국사범(國事犯)들을 맡아서 치죄(治罪)하는 기관이죠. 그 의금부의 나장입니다. 낮은 벼슬이죠. 나무 밑동 아래 초립을 쓴 이는 복장이 좀 이상합니다. 그림의 색깔이 바래서 정확히 알 수는 없지만, 여하튼 도포는 아닌 것 같습니다. 이 사람은 별감(別監)입니다. 그 대전별감(大殿別監), 궁중에서 왕명의 출납 등 사소한 일을 맡아서 처리하는 이들 말입니다.

그런데 이 별감과 나장들이 조선시대 말기에는 이상한 짓거리를 합니다. 바로 기부(妓夫), 기생오라비 노릇을 한 겁니다. 기생들의 기방

을 관리하고, 술자리에서 벌어지는 일들을 단속하는 역할을 한 거죠. 요즘도 조폭들이 강남 유흥가를 중심으로 떠돌잖아요. 그런 거랑 비슷합니다. 그러니까 관속이란 놈들이 여기서 이런 짓거리를 하고 있습니다. 사당패들이 노는 자리만 있으면 약방의 감초처럼 나타나서, 싸움이 벌어지면 붙잡아가고, 딱 봐서 돈이라도 몇 닢 집어주면 풀어주고⋯ 그래서 혜원 신윤복의 작품에는 기생들 사이에 막 싸움이 벌어지면 빨간 옷을 입은 별감들이 반드시 나옵니다. 그러니까 기방을 관리하고 거기서 구전(口錢)을 뜯어먹는 그런 짓을 하고 있는 거죠.

　다시 구경꾼들을 살펴볼까요. 할머니 옆에 삿갓을 쓰고 삿자리를 등에 멘 상인이 있고, 아이도 보입니다. 돈을 내주는 양반 옆에 선 총각은 전복(戰服)을 입었네요. 아마 무과(武科) 소속이거나 무관 집안의 아이인 것 같습니다. 그 뒤로 선비 두 명이 다리를 건너가는 처녀를 보고 있습니다. 처녀가 천으로 덮인 상을 머리에 이고 가죠. 지금 뭘 하고 있는 걸까요? 상에는 음식이 차려져 있는데요, 이것을 번상(番床)이라고 합니다. 이 사대문 안에 관청들이 있을 것 아닙니까. 자기 주인이 오늘 번(番)을 서는 날입니다. 말하자면 숙직을 서는 거죠. 그러면 그 집안의 하녀가 밤에 야참을 이렇게 머리에 이고 가져다주는 겁니다.

　이번에는 구한말 사당들이 노는 가락을 보겠습니다. 풍속화가 기산(箕山) 김준근(金俊根)의 그림입니다. 사당은 원칙적으로 남사당과 다릅니다. 남사당에는 남자들이 있고, 사당에는 원래 여자들만 있었습니

**김준근, 〈거사 사당 판놀음 하는 모양〉**
19세기, 비단에 채색, 29×35.5, 개인 소장

다. 그 사당패에 남자들이 끼어서 사당놀음 하는 여성들을 돌봐주고, 업고 다니고, 먹을 거 해결해주고, 나중에는 돈도 관리해주고… 그러다가 또 딴짓도 하고 그랬죠. 사당의 여성들은 원래 매음(賣淫)도 했습니다.

이 사당패 노는 것을 보면요, 지금 남자들이 소고를 던져서 받고 이렇게 하는 사이에, 한 여자는 춤을 추고, 또 다른 여자는 치마를 올려서 동전을 받고 있습니다. 이 사당패에 나오는 여성들은 하층 신분입니다. '사당(寺黨)'에 왜 '절 사(寺)' 자가 붙었는지 아십니까? 처음에는 절에 소속되어서 절과 절의 업무를 도와주고 그랬습니다. 그러면서 스님들이 만든 부적을 길거리에 들고 다니며 팔고, 그 수입의 일정 부분을 절에 바쳤던 거지요.

## 환락의 시작과 끝

풍물이 있는 풍류놀음에서 이제 환락의 시작과 끝을 보여주는 장면 두어 개를 보려고 합니다. 먼저 신윤복의 〈거문고 줄 고르는 여인〉입니다. 연희가 시작되기 전에 거문고를 조율하는 모습입니다. 기녀가 가체(加髢)를 하고, 무릎 하나를 세워서 거문고를 놓고 앉았습니다. 다른 기녀가 지금 줄을 이렇게 당기고 있고, 동기(童妓)도 줄 하나를 잡고

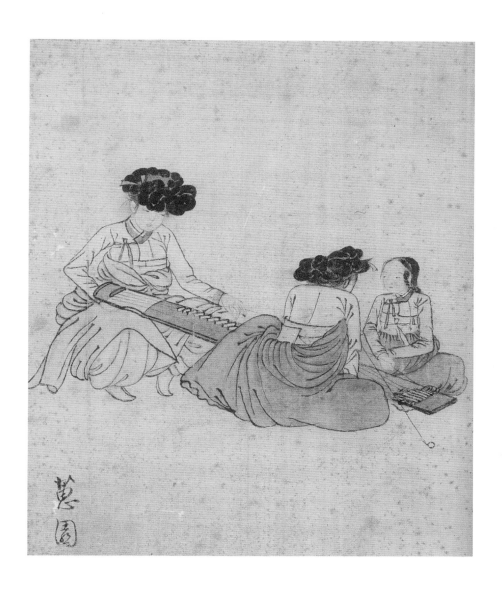

신윤복, 〈거문고 줄 고르는 여인〉
《여속도첩》 중 한 점, 18세기, 비단에 채색, 29.6×31.4, 국립중앙박물관

있습니다. 거문고를 조율할 때는 괘는 움직이지 않고 거문고 줄을 팽팽하게 당겨서 한쪽에 묶는데, 가야금은 안족(雁足) 즉 기러기발을 이리저리 움직여서 기본음을 잡습니다.

혜원이 활동하던 이 시대에 유난히 기방을 중심으로 한 문화가 번성한 이유가 뭐냐 하면, 18세기 후기 영·정조 시대에 도시 서민들의 경제력이 굉장히 좋아졌습니다. 허가 없이 길에 가게를 벌이는 난전(亂廛)이 늘어나고, 거상(巨商)이 출현했습니다. 그렇게 돈이 생기니 유흥문화도 발달했지요. 기방에 양반들만 줄을 잇는 게 아니고, 상민이나 천민들도 사인(士人, 벼슬을 하지 않은 선비) 복장을 하고 드나들었습니다. 돈이 있으면 용납이 되었지요.

19세기 초에는 점차 정치권력이 아니라 돈이 발언하는 근대가 시작되고 있었습니다. 혜원이 유난히 향락과 유흥문화를 많이 그린 이유 또한 변하는 시대풍조의 영향이었다고 할 수 있지요. 근대가 시작되고 봉건시대가 저무는 그 시절의 사회적 기풍이 그런 식으로 돌아갔던 겁니다.

악기 줄을 고르는 것과 관련해서 사자성어가 하나 있습니다. '교주고슬(膠柱鼓瑟)', 직역하자면 "거문고의 기둥을 아교로 딱 붙여놓고 연주한다"는 뜻입니다. 현악기를 조율하려면 줄을 팽팽하게 당겨서 묶고, 다음에 받침대를 조금씩 움직여 줄을 팅팅 퉁겨보면서 소리의 기본음을 잡습니다. 그런데 받침대를 움직이는 게 귀찮으니까 아예 아교

로 딱 붙여버렸다는 겁니다. 움직이지 않게. 그럼 소리가 제대로 되겠습니까? 나오는 소리만 나오겠죠. 그래서 '교주고슬'이라고 하면, '매우 융통성 없는 대책' 등을 의미합니다.

이렇게 기방에서 저녁에 커튼이 올라가고 쇼가 시작되기 전에 준비하는 모습을 보았으니, 이제 밤의 환락이 끝나고 다음 날 아침 기녀의 모습은 어떤지 볼까요.

역시 혜원의 〈연못가의 여인〉입니다. 연이 피어 있는 못가의 쪽마루에 기녀 하나가 나와 앉았는데, 앉음새가 매우 방자합니다. '쩍벌남'이라는 눈꼴신 사내의 자세가 떠오르는군요. 이 앉음새로 봐서, 이 여성은 실제로 이미 꽃다운 나이는 지난 퇴기 느낌입니다. 밤새 사내들의 환락을 위해서 잡거니권커니 하면서 시달리다가, 다음 날 아침에 나와서 물끄러미 연꽃을 바라보고 있습니다.

연꽃은 더러운 곳에 피더라도 그 더러움에 물들지 않고 그 향기가 멀리 갈수록 짙어진다고 해서 군자의 상징입니다. 저 퇴기가 물끄러미 고결함과 군자의 상징인 연꽃을 바라봅니다. 이런 장면을 만들어냄으로써, 이른바 비극적 심회를 한층 증폭시키는 분위기를 자아내는 거죠.

오른손에 생황을 들었습니다. 왼손에는 장죽을 들었고요. 그 생황으로 밤새 남정네들의 환정을 도모했을 것이오, 그 스트레스를 다음 날 아침 '심심초'라 불리는 담배를 통해서 해소하겠지만, 그 가슴에 맺힌

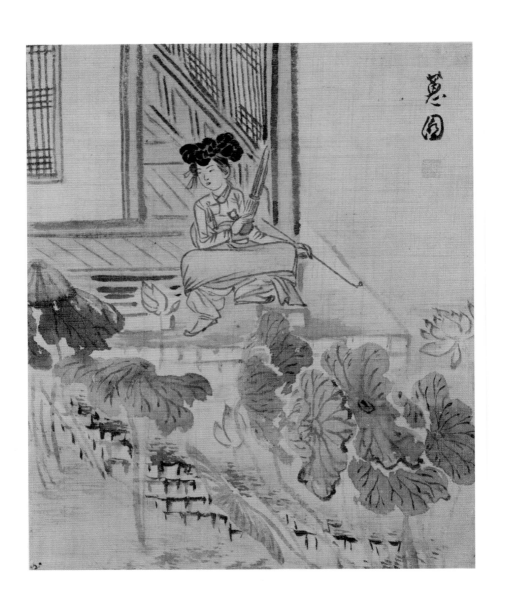

**◆◆◆**
**신윤복, 〈연못가의 여인〉**
《여속도첩》 중 한 점, 18세기, 비단에 채색, 29.7×24.5, 국립중앙박물관

한은 심심초로도 풀리지 않겠죠. 이렇게 작은 소품인데도 우리에게 포한이나 울혈의 심사, 즉 생각할 거리를 많이 남겨주는 작품입니다.

## 수작, 눈빛을 주고받고 말을 주고받고 술잔을 주고받고…

이제 마지막 장면을 보겠습니다. 혜원 신윤복의 필치가 있는 것처럼 보이지만 정확히 신윤복의 것이라고 주장할 만한 근거가 없어서 그냥 '작가미상'이라고 합니다.

선비와 기녀가 포즈를 잡고 있는데, 딱 보는 순간 요즘 화보의 한 장면이 떠오릅니다. 아주 정말 무대 포즈입니다. 런웨이(runway)에 나온 남녀 모델 같습니다. 그런데 당시에 이런 그림을 왜 그렸을까요?

남성이 손에 쥘부채를 쥐고 갓 끝을 잡고 있습니다. 바람이 한순간 불었습니다. 어디서 불었나요? 왼쪽에서 불어온 거죠. 그래서 갓이 흐트러질까 봐 이렇게 잡고 있습니다. 바람에 긴 포 자락이 싹 갈라지면서 뒤로 한 자락 넘어가고 앞자락이 이렇게 쏠리는 사이에 주머니들이 드러났습니다.

여성을 볼까요. 역시 불어온 바람에 치맛자락이 이렇게 날립니다. 전모(氈帽)를 썼죠. 양산이나 우산 역할도 하는, 기름 먹인 종이로 부챗살을 넣어서 만든 모자입니다. 옛날 나인이나 의녀 등 낮은 신분의 궁

◆◆◆
**작가미상, 〈기녀와 선비〉**
19세기, 종이에 담채, 19.5×33, 개인 소장

중 여인들이 쓰던 건데, 멋지게 보이니까 기녀들도 썼습니다. 당시에는 기녀들이 그 시대의 패션을 선도했기 때문에, 일반 여성들 사이에서도 전모가 크게 유행을 했지요. 패션도 그렇지만 포즈가 뭔가 날렵한 느낌을 주지 않나요?

재미있는 것은, 지금 바람이 살짝 불어서 옷자락이 싹 날리면서 여성도 낌새를 챘는지 남자 쪽을 이렇게 돌아보고 있다는 겁니다. 지금 이 남자와 여자가 수작(酬酌)을 하고 있습니다. 업계의 전문용어로 '작업을 걸고' 있는 거죠. *(강연자 웃음)* 그래서 이 바람이, 문자 그대로 바람이 이렇게 불어와 옷이 펄럭 하는 순간, 두 남녀의 시선이 순간적으로 교차하는 겁니다. 이렇게 묘한 감정의 파동까지 묘사한 그림입니다.

말이 나온 김에 기녀와 선비들의 '수작'에 대해 이야기해보겠습니다. 조선 선조 때의 시인 백호(白湖) 임제(林悌, 1549~1587)는 아주 호방한 사람이었습니다. 나주 임씨로, 지금도 나주 다시면에 가면 이 사람의 무덤과 시비가 있습니다. 마흔을 못 넘기고 일찍 죽었는데, 정말 사내다운 기색이 대단했습니다.

제일 많이 알려진 야사를 볼까요. 평안도에 벼슬살이를 하러 가는 길에 송도를 거치게 되니까, 거기에 황진이 무덤이 있다는 걸 알고 찾아가 술잔을 올립니다. 아니, 부임하러 가는 벼슬아치가 기생 무덤에 술잔을 올리다니, 결국 그 일이 빌미가 되어 상소가 올라가서 파직을 당하죠. 황진이 무덤에 술잔을 올리면서 읊은 시가 이렇습니다.

청초 우거진 골에 자난다 누었난다

홍안(紅顔)은 어디 두고 백골만 묻혔난다

잔 잡아 권할 이 없으니 이를 슬허하노라

그 시대에 이런 시를 써서 기생을 추모할 만큼, 얽매임 없는 삶을 산 사람입니다. 그 임제가 죽을 때 "사해(四海) 사방(四方) 모두가 다 그 나라라, 황제라 칭하는데 우리는 그들의 속국이 되어서 제대로 된 자주와 독립을 갖지 못했으니, 내가 죽어도 곡하지 마라" 이런 말을 남겼다고 합니다.

평안도에서 벼슬살이할 때도 재미있는 일화를 많이 남겼습니다. 정말 멋있는 사내입니다. 평양에서 제일가는 기생이 있었습니다. '차가울 한'에 '비 우', 한우(寒雨)라는 이 기생하고 수작하는 게 지금 이 그림에서와 똑같습니다. 한우를 찾아가서 만나는데, 한우가 임제를 향해 돌아봅니다. 그 한우에게 백호가 어떻게 수작을 거느냐? 이런 시조를 날립니다.

북천(北天)이 밝다커늘 우장(雨裝) 없이 길을 나니

산에는 눈이 오고, 들에는 찬비로다

오늘은 찬비 맞았으니 얼어 잘까 하노라

'날이 맑아서 우산도 없이 길을 나섰다가, 갑자기 비를 만나 찬비 맞았으니 얼어 자겠다'는 얘깁니다. 찬비가 누굽니까? 한우죠. '얼어 잔다'는 무슨 뜻입니까? 한자로 쓰면 동침(凍寢)입니다, 동침. 그러니까 속말은 '한우 너와 동침을 해야겠다', 뭐 이런 얘기가 되는 거죠.

한우가 딱 이렇게 받았습니다.

> 어이 얼어 자리, 무슨 일 얼어 자리
> 원앙침 비취금 어디 두고 얼어 자리
> 오늘은 찬비 맞았으니 녹아 잘까 하노라

이게 바로 임제와 한우가 보여준 '작업의 정석'입니다. *(청중 웃음)* 이렇게 해서 수작이 이루어지는 겁니다. 풍류라는 게 일방적으로 던진다고 이루어지는 게 아닙니다. 수(酬)는 잔을 건넨다는 뜻이고, 작(酌)은 따른다는 뜻입니다. 건넬 때 따르는 것이 수작입니다. 주고받고, 권커니잡거니 해야 풍류가 제대로 이루어지는 겁니다.

또 기생 일지매와의 로맨스도 유명합니다. 평양에 재색을 겸비한 명기 일지매가 있었습니다. 절개가 굳고 자긍심이 유달리 강해 웬만한 남자는 거들떠 보지도 않았다고 합니다. 그 얘기를 듣고 백호가 찾아갑니다. 일지매가 적적한 마음을 달래려 거문고를 연주합니다. 옆방에 든 임제는 거문고 연주가 끝나자마자 피리를 불며 화답합니다.

일지매가 시를 한 수 딱 읊습니다.

"창가에는 복희씨 적처럼 달이 밝구나."

옆방의 백호가 수창(酬唱)을 합니다.

"마루에는 태곳적처럼 바람이 맑도다."

일지매가 다시 이야기합니다.

"오늘 밤 비단이불 뉘랑 더불어 덮을꼬."

백호가 다시 받습니다.

"나그네 베갯머리 한쪽이 비었구나."

이런 식으로 수작을 하는 겁니다. 그 뒤는 상상에 맡기겠습니다. (청중 웃음) 무릇 풍류란, 거듭 말씀드리지만, 이렇게 주고받는 수와 작이 없고서는, 권커니잡거니가 안 되고서는 이루어질 수가 없습니다. 수작을 걸었을 때 이렇게 받아서 대거리해주어야 풍류의 멋과 내용이 깊어지고 풍성해집니다. 물론 상대의 대꾸가 없다면, 그 의중을 제대로 간파해야 불상사가 생기지 않겠지요.

자, 이제 강의가 모두 끝났습니다. 마지막으로 제가 드리고 싶은 말씀이 있습니다. 보통 "우리 것은 좋은 것이여" 이러잖아요? 그래서인지 누가 저한테 묻습니다.

"우리 것이 왜 좋은데요?"

학자연(學者然)하는 분들은 이렇게 말합니다. "아, 우리 것이 왜 좋으

냐면, 포한(抱恨)의 정서가 있어요."

　그런데 우리 것이 좋은 이유가, 다른 나라 사람에게는 없고 우리만 가지고 있는 한(恨)의 정서로 다 설명이 될까요? '조선의 예술을 사랑한' 일본의 민속예술가 야나기 무네요시(柳宗悅, 1889~1961)도, 우리에게 어느 나라도 가지고 있지 않은 애상(哀傷)의 미학이 있다고 했습니다. "도자기의 선이나 옛 그림에 나오는 그 선조(線條), 이런 데서 다른 나라에는 없는 슬픔과 상처받은 그 마음(그걸 한으로 바꿀 수도 있습니다), 그런 애상의 미학을 찾아낼 수 있다." 이런 식으로 설명하자면 끝이 없다고 생각합니다. 어느 나란들 자기만의 문화의 특질을 가지고 설명할 수 있는 변설(辨說)들이 어찌 없겠습니까.

　"우리 것이 왜 좋으냐? 왜 우리 가락이 좋고, 우리 소리가 좋고, 우리 그림이 좋고… 왜 좋으냐?"라고 물으면, 저는 다산(茶山) 선생의 시한 수로 답해보겠습니다.

| | |
|---|---|
| 백가지 꽃을 꺾어다 봤지만 | 折取百花看 |
| 우리집의 꽃보다 못하더라 | 不如吾家花 |
| 꽃의 품종이 달라서가 아니라 | 也非花品別 |
| 우리집에 있는 꽃이라서 그렇다네 | 秖是在吾家 |

　수없이 많은 꽃을 꺾어다 봤지만 우리집에 핀 꽃보다는 다 못하더

라는 거죠. 그 꽃들이 품종이 다르고 품격이 달라서 그런 것이 아니라, 이유는 단 한 가지, 우리집 꽃이라서 그렇다는 겁니다. 저는 포한의 정서니, 애상의 미학이니… 이런 학술적으로 치장된 설보다 이 시 한 수가 설명 없이 그냥 바로 와닿았습니다. 왜 우리 것이 좋으냐? 우리집에 핀 꽃이라서 좋다, 어쩔 거냐 이거죠.

이것으로 강의를 모두 마치겠습니다. *(일동 박수)*

　오랫동안 옛 그림을 해설해오면서 은근히 옛 음악을 곁눈질하는 버릇이 생겼다. 국악에 눈 돌린 인연이 새삼 떠오른다. 2011년 가을 첫선을 보인 '화통 콘서트'는 가(歌), 무(舞), 악(樂)의 옛 가락과 옛 그림의 붓 장단이 서로 손을 잡는 공연이었다. 이 무대에서 해설과 진행을 맡은 이래 매년 정기적으로 공연하면서 그림과 음악의 오래된 정나미를 관객에게 들려주고 있다. 2014년 가을에 '풍속화 속 풍류음악'이란 주제로 토크 콘서트를 가진 적도 있다. 우리 옛 그림에 나온 풍류정신을 소재로 국악 전문가와 얘기를 나누면서 그림 속 연주 장면을 실연했는데 나중에 KBS 1TV를 통해 방영되기도 했다. 2015년 봄 국립국악원에서 열린 '토요정담'도 생각난다. 국악 작곡가와 함께 조선시대 그림의 음악적 성향을 두고 긴 대화를 나누었다. 2015년 여름부터는

국악방송에 게스트로 나가 한 해가 넘도록 옛 그림을 해설하면서 옛 가락을 더불어 즐겼다. 이 모든 씨앗을 뿌려준 분들이 참 고맙다. 강의를 책으로 묶은 것은 미술과 음악을 배우는 한 모임 덕분이다. 2015년 여름 두 달 동안 재계 CEO와 함께 옛 그림과 옛 음악을 공부하고 감상하는 자리가 마련됐는데, 국악은 황준연 서울대 교수가 맡고 그림은 저자가 맡아 연이어 강의하면서 연주를 곁들였다. 이 모임은 윤영달 크라운해태제과 회장이 주선했다. 스터디 그룹은 진지하게 이끌고, 연주회는 신명나게 띄워준 그분께 감사드린다. 옛 그림의 가만한 멋과 국악의 곰삭은 맛이 어디 가랴. 맛들이게 해준 분들께 고개 숙인다.

◆ **가야금** | 한국 고유의 전통 현악기. 울림통에 명주실로 꼰 줄을 얹어 만든 악기로 '가얏고'라고도 한다. 12줄로 되어 있으며, 술대를 이용하는 거문고와 달리 맨 손가락으로 줄을 뜯어서 소리를 낸다. 《삼국사기》에 가실왕이 당나라의 악기를 보고 가야금을 만들었다고 전한다. 가실왕이 가야금을 만들고 가야국의 음악 11곡을 우륵에게 짓도록 했다. 가야국이 어지러워지자 우륵은 신라로 망명하여 제자들에게 가야금의 악곡과 춤, 노래를 가르쳤고, 통일신라시대, 고려, 조선조를 거쳐 오늘날까지 전승되고 있다.

◆ **거문고** | 국악기 중 현악기. 고구려의 재상 왕산악이 만들었다고 전해지며 여섯 개의 현을 가지고 있다. 거문고는 오동나무 몸체 뒤에 단단한 나무로 뒤판을 댄 울림통을 갖고 있다. 몸체에는 위쪽에서 아래쪽으로 가로 10cm 정도, 높이는 아주 낮은 것부터 6cm까지 되는 16개의 괘가 있다. 해죽(海竹)으로 만든 술대를 오른손 집게손가락과 가운뎃손가락 사이에 끼고 엄지로 내려치거나 뜯어 연주한다.

◆ **나각** | 대형 소라 껍데기의 뾰족한 끝 부분을 갈아 구멍을 만들고, 입김을 불어 넣어 소리를 내는 관악기. 나각은 원래 서역 지방의 악기로 불교와 관련되어 전래된 것으로 알려져 있다. 고구려시대부터 나각과 관련된 기록이 나타나는데, 궁중의 제사 음악과 잔치 음악, 군대의 훈련과 행군 음악, 이밖에도 민간의 불교 의식에 널리 사용되었다.

◆ **나발** | 끝이 나팔꽃 모양으로 벌어진 긴 대롱 모양의 관악기. 나팔이라고도 한다. 뚫린 구멍이 없어서 한 음밖에 낼 수 없으며 농악에 주로 쓰이고 대취타에도 편성된다.

◆ **단소** | 세로로 부는 목관악기. 퉁소를 조금 작게 만든 것으로 독주악기로 애용된다. 악기의 소리는 크지 않으나 그 음색이 맑고 깨끗하다. 이 악기는 조선 성종 때 간행된 《악학궤범》이나 그 이후의 문헌에도 보이지 않는데, 이로 미루어 조선 후기에 중국에서 양금과 함께 들어온 것으로 보인다.

◆ **당비파** | 향비파와 마찬가지로 둥그스름한 공명통에 머리 부분이 휜 4현의 악기이다. 이 악기의 유입에 관한 문헌으로는 《고려사》 문종 30년(1076년)의 기록이 있는데, 이보다 앞선 감은사유지(682년경), 문경 봉암사의 지증대사 숙조탑신(772년경) 등의 유적에 그림이 전한다. 고려시대에는 주로 당악에만 사용되었으나, 조선시대에는 향악곡도 연주에도 사용되었다.

◆ **대각** | 한국 고유의 관악기. 《악학궤범》에 소개된 악기로, 현재의 나발과 같은 악기이다. 군대에서 사용한 것과 아악에 쓰이는 두 종류가 있다. 아악용은 은으로 만들고, 군대에서 쓰는 것은 대개 나무로 만든다. 뚫린 구멍이 없어 한 음만 내는 것이 보통이다.

◆ **대금** | 대나무로 만든 공명악기. 저 또는 젓대라고도 하고 원말은 대함이다. 가로로 부는 피리류의 악기로 신라 때는 중금 · 소금과 더불어 삼죽이라 하여 신라악에 편성되었고, 《삼국사기》에는 신라에는 대금곡이 324곡에 이른다고 기록되어 있다. 궁중음악과 정악에 사용되는 정악대금과 산조나 민속무용 반주에 사용되는 산조대금이 있다.

◆ **대취타** | 부는 악기인 취(吹)악기와 때리는 악기인 타(打)악기로 연주하는 음악이라는 뜻에서 '대취타(大吹打)'라는 이름이 붙여졌다. 국왕이 궐 밖에서 행하는 공식적인 행사나 외국의 사신을 영접하는 의례 등에 쓰였고, 지방에서도 관아의 공식 행사, 외국사신의 영접, 과거 급제자를 환영하는 행차 등에 폭넓게 쓰였다.

◆ **박** | 나무로 만들었고 물체의 진동으로 소리를 내는 악기이다. 여섯 조각의 얇고 긴 판목을 모아 한쪽 끝을 끈으로 꿰어 폈다 접었다 하며 소리 낸다.

◆ **북** | 가죽으로 만든 타악기. 그 생김새에 따라 이름이 각각 다르며 음악에 따라 각기 다른 북을 사용한다. 북은 본디 통나무를 잘라 안을 파서 사용했으나 지금은 길쭉한 나무판을 모아 북통을 만들고 양면을 가죽으로 씌운다. 이때 여러 가지 가죽이 사용되나 우리나라에서는 주로 소나 개의 가죽을 썼다.

◆ **비파** | 한국 · 중국 · 일본 등지에 분포되어 있는 발현악기. 거의가 비슷한 모양을 하고 있는데, 이는 상고시대에 중국을 정점으로 동남아 일대로 퍼져 나갔기 때문인 것으로 보인다. 그러나 비파는 중국 본래의 악기가 아니라 서역에서 건너온 것으로 여겨지며, 그 이름도 서방의 말을 한자로 옮긴 것이라는 설이 지배적이다. 현재 한국에는 향비파와 당비파가 있다.

◆ **삭고** | 가죽으로 만든 타악기. 북의 일종으로 삭비라고도 한다. 엎드린 4마리 호랑이의 등 위에 틀을 세우고 긴 북을 매달았다. 틀 위에 해 모양을 그리고 흰 칠을 했다. 고려 때부터 쓰기 시작해 조선시대에는 조회와 연향 때 대궐 뜰의 서쪽에 놓고서 음악의 시작을 알렸다. 현재는 사용되지 않으며 악기만 전한다.

◆ **삼현육각** | 피리 2, 대금 1, 해금 1, 장구 1, 북 1 등 여섯 개 악기로 이루어진 편성이다. 관악영산회상·염불·타령·굿거리 같은 무용음악에 쓰이며, 길군악·길타령·길염불과 같은 행악, 양주별산대놀이·봉산탈춤·은율탈춤과 같은 가면극에도 쓰인다.

◆ **생황** | 17개의 가느다란 대나무 관대가 통에 동글게 박혀 있는 악기이며 국악기 중 유일하게 화음을 낸다. 통의 재료는 본래 박이었지만 깨지기 쉬운 성질 때문에 나무로도 만들었으며 최근에는 금속제 통을 많이 사용한다. 조선 초기 악기의 몸통에 꽂힌 죽관의 수에 따라서 화(13관), 생(17관), 우(36관) 등으로 구분되었으나, 조선 후기부터 주로 17관의 생황이 쓰이고 있다.

◆ **어** | 나무로 만들었고 물체의 진동으로 소리를 내는 악기이다. 엎드린 호랑이의 모양으로 나무를 깎아 그 등에 27개의 톱니를 세웠다. 연주할 때에는 9조각으로 갈라진 대나무 채로 먼저 호랑이 머리를 치고 이어 톱니를 긁어내린다.

◆ **운라** | 쇠붙이로 만든 타악기. 본래는 중국의 악기이며 조선 후기에 들어온 것으로 보인다. 놋쇠로 조율해서 각기 다른 높이의 소리를 내는 작은 징 10개를 나무틀에 매달고 나무망치로 쳐서 소리를 내는데, 매우 맑고 영롱한 음색을 지녀 경쾌한 음곡에 알맞다.

◆ **응고** | 가죽으로 만든 타악기. 응비라고도 한다. 삭고와 모양, 크기가 거의 같으나 틀 위에 달 모양을 그리고 붉은 칠을 했다.

◆ **자바라** | 쇠붙이로 만든 타악기. 바라·발·제금이라고도 한다. 접시 모양의 얇고 둥근 한 쌍의 놋쇠판을 마주쳐서 소리를 내며 절에서 쓰는 크고 무거운 바라부터 향악무를 출 때 손가락에 붙어 매고 쓰는 매우 작은 향발에 이르기까지 여러 가지가 있다.

◆ **장구** | 가죽으로 만든 타악기. 두 개의 오동나무통을 가는 조롱목으로 연결하고 통의 양편은 가죽으로 메웠다. 북편(왼편)은 흰 말가죽을 쓰고 채편(오른편)은 보통 말가죽을 쓰는데, 북편

은 두꺼워서 낮은 소리가 나고 채편은 얇아서 높은 소리가 난다.

◆ **점자** | 여러 개의 소라를 엮어 만든 타악기. 점자는 조선 후기 군영에서 행진에만 사용되던 악기로, 운라와 유사한 형태, 징과 유사한 형태, 자바라 형태 등 세 가지가 있다. 전승이 단절되었으나 운라로 대치되어 그 명맥을 이어가고 있다.

◆ **축** | 나무로 만든 타악기. 속이 빈 나무 상자에 구멍을 뚫고 그 구멍 속에 방망이를 넣어 치는 악기로 1116년 중국 송나라에서 들여왔다.

◆ **취고수** | 조선 후기 군영 소속의 군악수(軍樂手). 일명 취타수. 오군영의 취고수는 관악기와 타악기를 담당한 군악대원이었다. 숙종 27년(1701년) 일본에 간 '통신사행렬도'에 의하면, 통신사의 앞을 따르던 취고수는 나발·나각·태평소·자바라·동고(징)·북·삼현·쟁으로 편성됐다.

◆ **태평소** | 나무로 만든 관악기. 고려시대에 원나라를 통해 유입된 것으로 보인다. 조선시대에는 군대에서 군악에 주로 사용하였고, 《악학궤범》에서는 태평소를 당악기 항목으로 분류하였다. 세종대왕이 작곡한 〈정대업〉에는 징과 함께 무공(武功)을 상징하는 악기로 사용되었고, 농악, 굿, 유랑 예인들의 공연, 탈춤패의 길놀이, 불교 의식에서도 연주되었다. 농악대에서 연주되는 유일한 선율악기이기도 하다.

◆ **퉁소** | 대나무로 만든 공명악기. 퉁소는 세로로 연주하는 관악기로, 시대와 지역에 따라 다양한 형태가 존재했다. 궁중에서 사용되는 퉁소는 중국에서 건너온 당악계 퉁소이고, 북청사자놀음의 반주나 무속의 시나위, 산조 등 민간에서 사용하는 퉁소는 당악계 퉁소와는 그 형태가 다르다. 당악계 퉁소는 여섯 개의 뚫린 구멍이 있고, 민간에서 사용하는 퉁소는 다섯 개의 뚫린 구멍이 있다.

◆ **편경** | 돌로 만든 일정한 음고를 지닌 타악기. 중국 고대의 대표적인 악기로 고려 예종 11년(1116년) 송나라의 대성아악과 함께 들어왔다. 악기를 만드는 경석이 희귀해 중국에서 구하거나 흙으로 구운 도경을 대신 사용하기도 했다. 세종 7년(1425년) 경기 남양에서 질이 좋은 경석이 발견되어 이를 박연·맹사성 등이 갈고 닦아 중국의 석경보다 좋은 편경을 만들어냈다.

◆ **편종** | 쇠붙이로 만든 일정한 음고를 지닌 타악기. 모두 16음이 나는 편종은 맑은 음색과 긴

여음을 가지고 있어 문묘제례악, 종묘제례악, 당피리 중심의 연향악 등 느린 음악 연주에 적합하다. 편종은 고대 중국에서 만들어진 것으로 우리나라에는 고려 예종 11년(1116년)에 처음으로 소개되었고, 조선시대 세종 때부터는 국내에서 직접 편종을 만들어 사용했다.

◆ **피리** | 대나무로 만든 관악기로 세로로 분다. 향피리, 세피리, 당피리 등 세 가지가 있으며, 현재는 전통 피리를 개량한 개량 피리도 있다. 향피리는 여민락·수제천 등의 큰 편성으로 연주되는 악곡이나 삼현육각 또는 대풍류 편성의 연주에 쓰인다. 세피리는 줄풍류와 가곡·가사·시조 등의 노래반주에 쓰인다. 당피리는 종묘 제례악·여민락·낙양춘 등에 쓰인다.

◆ **해금** | 해금은 현악기이면서도 관악합주에 반드시 편성되어 관악기와 현악기와의 균형을 유지하며, 또 삼현육각을 비롯해 궁중음악 편성에는 물론 민속악 전반과 무용 반주악에서도 피리·대금과 함께 빼놓을 수 없는 중요한 가락악기이다. 근래에는 해금산조와 신곡의 독주악기로도 그 진가를 발휘하고 있다. 또 국악기의 8가지 재료인 8음(쇠붙이, 나무, 돌, 가죽 등)을 모두 갖춘 악기는 해금뿐이다.

◆ **향비파** | 신라에서 만들어졌으며, 조선 말기까지 궁중에서 쓰였다. 꺾인 목에 4줄을 가진 당비파와 달리 곧은 목에 5줄로 되어 있다.

## 1강 | 홀로 있어도 두렵지 않다

전 이경윤,  〈월하탄금〉, 16세기, 비단에 수묵, 31.1×24.8, 고려대학교 박물관

한선국,  〈허유와 소부〉, 17세기, 종이에 담채, 34.8×24.4, 간송미술관

장득만,  〈송하문동자〉,《만고기관첩》중 한 점, 18세기, 종이에 채색, 38.0×29.8, 삼성미술관 리움

조중묵,  〈눈 온 날〉, 19세기, 비단에 수묵, 28.9×21.3, 개인 소장

강희언,  〈은사의 겨울나기〉, 18세기, 종이에 담채, 22.8×19.2, 간송미술관

이재관,  〈오수〉, 19세기, 종이에 담채, 122.0×56.0, 삼성미술관 리움

김희겸,  〈산정일장〉, 18세기, 종이에 담채, 37.2×29.5, 간송미술관

심사정,  〈고사관폭〉, 18세기, 종이에 담채, 31.4×23.8, 간송미술관

이도영,  〈독좌탄금〉, 20세기, 비단에 담채, 22.5×26.5, 간송미술관

김홍도,  〈죽리탄금〉, 18세기, 종이에 수묵, 22.4×54.6, 고려대학교 박물관

김홍도,  〈생황 부는 소년〉, 18세기, 종이에 담채, 109×55, 고려대학교 박물관

## 2강 | 산수의 즐거움을 알기까지

최북,  〈공산무인〉, 18세기, 종이에 담채, 31×36.1, 삼성미술관 리움

김홍도,  〈공산무인〉, 18세기, 종이에 담채, 23×27.4, 간송미술관

최북,  〈계류도〉, 18세기, 종이에 담채, 28.7×33.3, 고려대학교 박물관

정선,  〈동리채국〉, 18세기, 종이에 담채, 22.7×59.7, 국립중앙박물관

정선,  〈꽃 아래서 취해〉, 18세기, 비단에 채색, 22.5×19.5, 고려대학교 박물관

이재관,  〈송하처사〉, 19세기, 종이에 채색, 139.4×66.7, 국립중앙박물관

이인상,  〈송하독좌〉, 18세기, 종이에 수묵, 80×40, 평양 조선미술박물관

이명욱,  〈어초문답〉, 17세기, 종이에 담채, 173.0×94.0, 간송미술관

정선,  〈어부와 나무꾼〉, 18세기, 비단에 채색, 23.5×33, 간송미술관

전 이경윤,  〈탁족〉, 16세기, 비단에 수묵, 31.1×24.8, 고려대학교 박물관

이행유,  〈탁족〉, 18세기, 비단에 담채, 14.7×29.8, 국립중앙박물관

지운영,      〈탁족〉, 19세기, 종이에 담채, 18.0×23.5, 간송미술관

박제가,      〈어락〉, 18세기, 종이에 담채, 27.0×33.5, 개인 소장

## 3강 | 소리를 알아준 미더운 우애

이하응,      〈지란〉, 19세기, 종이에 수묵, 33.5×44.5, 개인 소장

전기,        〈매화초옥〉, 19세기, 종이에 담채, 29.6×33.3, 국립중앙박물관

강세황,      〈현정승집〉, 18세기, 종이에 수묵, 34.9×212.3(시문 포함 크기), 개인 소장

이인문,      〈달밤의 솔숲〉, 18세기, 종이에 담채, 24.7×33.7, 국립중앙박물관

이인문,      〈설중방우〉, 18세기, 종이에 채색, 38.2×59, 국립중앙박물관

김홍도,      〈단원도〉, 18세기, 종이에 담채, 135.0×78.5, 개인 소장

이인문,      〈누각아집도〉, 18세기, 종이에 담채, 86.3×57.7, 국립중앙박물관

강세황·김홍도·심사정·최북, 〈균와아집도〉, 18세기, 종이에 담채, 112.5×59.8,
    국립중앙박물관

이유신,      〈행정추상〉, 18세기, 종이에 담채, 30.0×35.5, 개인 소장

임득명,      〈설리대적〉, 1786년, 종이에 담채, 24.2×18.9, 삼성출판박물관

## 4강 | 행복은 함께할수록 커진다

전 김홍도,   〈월야선유〉, 《평안감사향연도》 중 한 점, 19세기, 종이에 채색, 71.2×196.6,
    국립중앙박물관

전 김홍도,   〈부벽루연회〉, 《평안감사향연도》 중 한 점, 19세기, 종이에 채색, 71.2×196.6,
    국립중앙박물관

전 김홍도,   〈연광정연회〉, 《평안감사향연도》 중 한 점, 19세기, 종이에 채색, 71.2×196.9,
    국립중앙박물관

작가미상,    〈경현당석연도〉, 《기해기사첩》 중에서, 1720년, 종이에 채색, 44×68,
    보물 제929호, 국립중앙박물관

작가미상,    〈이원기로회도〉, 《이원기로회도첩》 중에서, 1730년, 종이에 채색, 34.0×48.5,
    국립중앙박물관

전 김홍도,   〈삼일유가〉, 《평생도》 중 한 점, 18세기, 비단에 채색, 53.9×35.2, 국립중앙박물관

전 김홍도,   〈관찰사 부임〉, 《평생도》 중 한 점, 18세기, 비단에 채색, 53.9×35.2,
    국립중앙박물관

작가미상,    〈회혼례도 8폭 병풍〉 중 오른쪽 두 폭, 19세기, 종이에 채색, 각 폭 114.5×51,
    홍익대학교 박물관

이한철,      〈반의헌준〉, 19세기, 종이에 담채, 23.0×26.8, 간송미술관

## 5강 | 돈으로 못 사는 멋과 운치

김홍도,　　〈포의풍류〉, 18세기, 종이에 담채, 28.0×37.0, 삼성미술관 리움

명성황후,　〈일편빙심재옥호〉, 19세기, 색지에 먹, 25×188, 개인 소장

김유근,　　〈괴석〉, 19세기, 종이에 수묵, 24.5×16.5, 간송미술관

〈청화백자 잔받침〉, 17세기, 높이 2.2 입지름 17.9 밑지름 8.8, 삼성미술관 리움

〈백자철화끈무늬병(白磁鐵畵垂紐文甁)〉, 16세기, 높이 31.4 입지름 7 밑지름 10.6,
보물 제1060호, 국립중앙박물관

〈백자 무릎 모양 연적〉, 19세기, 높이 11.2 지름 13.2, 국립중앙박물관

심사정,　　〈송하음다〉, 《불염재주인진적첩》 중 한 점, 18세기, 종이에 담채,
　　　　　　37.5×61.4(화첩 크기), 삼성미술관 리움

## 6강 | 이보다 좋을 수 없다

신윤복,　　〈상춘야흥〉, 《혜원전신첩》 중 한 점, 18세기, 종이에 채색, 28.2×35.6,
　　　　　　국보 제135호, 간송미술관

신윤복,　　〈월하정인〉, 《혜원전신첩》 중 한 점, 18세기, 종이에 채색, 28.2×35.6,
　　　　　　국보 제135호, 간송미술관

신윤복,　　〈주유청강〉, 《혜원전신첩》 중 한 점, 18세기, 종이에 채색, 28.2×35.6,
　　　　　　국보 제135호, 간송미술관

전 김홍도,　〈후원유연〉, 18세기, 비단에 채색, 53.1×33.3, 국립중앙박물관

김홍도,　　〈후원유연〉, '풍속도 8첩 병풍' 중 한 폭, 18세기, 비단에 채색, 100×48,
　　　　　　프랑스 기메미술관

신윤복,　　〈납량만흥〉, 《혜원전신첩》 중 한 점, 18세기, 종이에 채색, 28.2×35.6,
　　　　　　국보 제135호, 간송미술관

신윤복,　　〈쌍검대무〉, 《혜원전신첩》 중 한 점, 18세기, 종이에 채색, 28.2×35.6,
　　　　　　국보 제135호, 간송미술관

김홍도,　　〈사당연희〉, '풍속도 8첩 병풍' 중 한 폭, 18세기, 비단에 채색, 100×48,
　　　　　　프랑스 기메미술관

김준근,　　〈거사 사당 판놀음 하는 모양〉, 19세기, 비단에 채색, 29×35.5, 개인 소장

신윤복,　　〈거문고 줄 고르는 여인〉, 《여속도첩》 중 한 점, 18세기, 비단에 채색, 29.6×31.4,
　　　　　　국립중앙박물관

신윤복,　　〈연못가의 여인〉, 《여속도첩》 중 한 점, 18세기, 비단에 채색, 29.7×24.5,
　　　　　　국립중앙박물관

작가미상,　〈기녀와 선비〉, 19세기, 종이에 담채, 19.5×33, 개인 소장